高等职业教育"广告和艺术设计"专业系列教材
广告企业、艺术设计公司系列培训教材

色彩构成及应用

（第2版）

王涛鹏　主　编
翟绿绮　张佳宁　张媛媛　副主编

SECAIGOUCHENGJI
YINGYONG

清华大学出版社
北京

内 容 简 介

本书结合色彩构成、设计色彩发展的最新形势和特点，针对高职高专院校广告和艺术设计专业应用型人才的培养目标，系统介绍色彩构成与艺术设计、色彩原理、色彩的分类、色彩的体系、色彩的心理感知与情感、色彩的对比构成、色彩调和、色彩的肌理，以及色彩构成在设计中的应用，并注重体现时代精神、挖掘深蕴的人文内涵、精选风格鲜明的经典作品，力求教学内容和教材结构的创新。

本书结构合理、内容翔实、案例经典、图文并茂、通俗易懂、突出实用性，且采用新颖统一的格式化体例设计，并突出画法步骤，能使初学者一目了然；既适用于高职高专院校广告和艺术设计专业的教学，也可以作为广告企业和包装设计公司从业者的职业教育与岗位培训教材，对于广大社会自学者也是一本非常有益的参考读物。

本书封面贴有清华大学出版社防伪标签，无标签者不得销售。

版权所有，侵权必究。举报：010-62782989，beiqinquan@tup.tsinghua.edu.cn。

图书在版编目(CIP)数据

色彩构成及应用/王涛鹏主编. --2版. --北京：清华大学出版社，2015（2022.7重印）
（高等职业教育"广告和艺术设计"专业系列教材）
（广告企业、艺术设计公司系列培训教材）
ISBN 978-7-302-41302-8

Ⅰ.①色… Ⅱ.①王… Ⅲ.①色调—高等职业教育—教材 Ⅳ.①J063

中国版本图书馆CIP数据核字(2015)第195767号

责任编辑：章忆文　李玉萍
封面设计：刘孝琼
责任校对：周剑云
责任印制：朱雨萌

出版发行：清华大学出版社
网　　址：http://www.tup.com.cn，http://www.wqbook.com
地　　址：北京清华大学学研大厦A座　　邮　编：100084
社 总 机：010-83470000　　邮　购：010-62786544
投稿与读者服务：010-62776969，c-service@tup.tsinghua.edu.cn
质量反馈：010-62772015，zhiliang@tup.tsinghua.edu.cn

印 装 者：涿州汇美亿浓印刷有限公司
经　　销：全国新华书店
开　　本：190mm×260mm　　印　张：15.75　　字　数：383千字
版　　次：2010年5月第1版　2015年9月第2版　　印　次：2022年7月第8次印刷
定　　价：58.00元

产品编号：064774-02

Foreword 丛书序

随着我国改革开放进程的加快和市场经济的快速发展，各类广告经营业也在迅速发展。1979年中国广告业从零开始，经历了起步、快速发展、高速增长等阶段。2014年全国广告经营额高达5605.6亿元人民币，比上年增长了11.67%；全国广告经营单位达到54万户，比上年增长了9.5%；全国广告从业人员超过200万人，比上年增加近10万人。目前，中国广告业市场总体规模已跃居世界前列。

商品促销离不开广告，企业形象也需要广告宣传，市场经济发展与广告业密不可分。广告不仅是国民经济发展的"晴雨表"，也是社会精神文明建设的"风向标"，还是构建社会主义和谐社会的"助推器"。广告作为文化创意产业的关键支撑，在国际商务活动交往、丰富社会生活、推动民族品牌创建、促进经济发展、拉动内需、解决就业、构建和谐社会、弘扬传统文化等方面发挥着越来越大的作用，已经成为我国服务经济发展的重要的绿色、朝阳产业，在我国经济发展中占有极其重要的位置。

当前，随着世界经济的高度融合和中国经济国际化的发展趋势，我国广告设计业正面临着全球广告市场的激烈竞争，随着发达国家广告设计观念、产品、营销方式、运营方式、管理手段的巨大变化及新媒体和网络广告的出现，我国广告从业者急需更新观念、提高技术应用能力与服务水平，提升业务质量与道德素质，广告行业和企业也在呼唤"有知识、懂管理、会操作、能执行"的专业实用型人才；加强广告经营管理模式的创新、加速广告经营管理专业技能型人才培养已成为当前亟待解决的问题。

由于历史原因，我国广告业起步晚，虽然发展得非常快，但目前在广告行业中受过正规专业教育的人员不足5%，因此使得中国广告公司及广告作品难以在世界上拔得头筹。根据中国广告协会学术委员对北京、上海、广州三个城市不同类型广告公司的调查表明，在各方面综合指标排行中，缺乏广告专业人才居首位，人才问题已经成为制约中国广告事业发展的重要瓶颈。

针对我国高等职业教育"广告和艺术设计"专业知识老化、教材陈旧、重理论轻实践、缺乏实际操作技能训练等问题，为适应社会就业急需、满足日益增长的广告市场需求，我们组织了多年在一线从事广告和艺术设计教学与创作实践活动的国内知名专家教授及广告设计公司的业务骨干共同精心编写本套教材，旨在迅速提高大学生和广告设计从业者的专业素质，更好地服务于我国已经形成规模化发展的广告事业。

本套系列教材定位于高等职业教育"广告和艺术设计"专业，兼顾"广告设计"企业职业岗位培训；适用于广告、艺术设计、环境艺术设计、会展、市场营销、工商管理等专业。本套系列教材包括《广告学概论》《广告策划与实务》《广告文案》《广告心理学》《广告设计》《包装设计》《书籍装帧设计》《广告设计软件综合运用》《字体与版式设计》《企业形象(CI)设计》《广告道德与法规》《广告摄影》《数码摄影》《广告图形创意与表现》《中外美术鉴赏》《色彩》《素描》《色彩构成及应用》《平面构成及应用》《立体构成及应用》《广告公司工作流程与管理》《动漫基础》等24本书。

本套系列教材作为高等职业教育"广告和艺术设计"专业的特色教材，坚持以科学发展

丛书序

观为统领,力求严谨,注重与时俱进;在吸收国内外广告和艺术设计界权威专家学者最新科研成果的基础上,融入了广告设计运营与管理的最新教学理念;依照广告设计活动的基本过程和规律,根据广告业发展的新形势和新特点,全面贯彻国家新近颁布实施的广告法律法规和广告业的管理规定;按照广告企业对用人的需求模式,结合解决学生就业、加强职业教育的实际要求;注重校企结合,贴近行业企业业务实际,强化理论与实践的紧密结合;注重管理方法、运作能力、实践技能与岗位应用的培养训练,采取通过实证案例解析与知识讲解的方法;严守统一的创新型格式化体例设计,并注重教学内容和教材结构的创新。

本系列教材的出版,对帮助学生尽快熟悉广告设计操作规程与业务管理、毕业后能够顺利走上社会就业具有特殊意义。

编委会

Editors 编委会

主　　任：牟惟仲

副主任：

王纪平	吴江江	丁建中	冀俊杰	仲万生	徐培忠	章忆文
李大军	宋承敏	鲁瑞清	赵志远	郝建忠	王茹芹	吕一中
冯玉龙	石宝明	米淑兰	王　松	宁雪娟	王红梅	张建国

委　　员：

刘　晨	徐　改	华秋岳	吴香媛	李　洁	崔晓文	周　祥
温　智	王桂霞	张　璇	龚正伟	陈光义	崔德群	李连璧
东海涛	翟绿绮	罗慧武	土晓芳	杨　静	吴晓慧	温丽华
王涛鹏	孟　睿	赵　红	贾晓龙	刘海荣	侯雪艳	罗佩华
孟建华	马继兴	王　霄	周文楷	姚　欣	侯绪恩	刘　庆
汪　悦	唐　鹏	肖金鹏	耿　燕	刘宝明	幺　红	刘红祥

总　　编：李大军

副总编：梁　露　车亚军　崔晓义　张　璇　孟建华　石宝明

专家组：徐　改　郎绍君　华秋岳　刘　晨　周　祥　东海涛

Preface 前　言

　　本书是在《色彩构成及应用》的基础上进行修订的，主要修订的内容有：将一些复杂的、大段的理论内容进行了删减，补充和修改了大量图片，重新修订了附录的内容。第2版更好地体现了理论和实践的相互联系。本书第1版得到了广大读者的认可，被几十所院校选为教材，教学效果良好，图文并茂的形式非常方便读者学习。

　　色彩是艺术设计的基础，色彩构成也是艺术设计的重要组成部分。色彩构成作为艺术设计专业的基础课程，对开发学生设计思维、培养学生综合运用色彩知识与设计能力、提高学生色彩构成理论与实际设计项目紧密联系应用的实践技能、促进学生将感性和理性思维进行重新组合与再创造的过程等均具有极其重要的作用。

　　随着全球经济的快速发展，面对艺术设计专业的激烈市场竞争，加强色彩设计的不断创新、加速色彩构成设计与艺术设计专业的人才培养已成为当前亟待解决的问题。为了满足日益增长的艺术设计市场需求、培养社会急需的设计专业技能型应用人才，我们组织多年在一线从事色彩设计教学与创作实践活动的专家教授共同精心编撰了本教材，旨在迅速提高学生及色彩设计与制作从业者的专业素质，更好地服务于我国艺术设计事业。

　　全书共八章，在吸收国内外色彩构成设计界权威专家丰硕成果的基础上，精选风格鲜明和具有典型意义的色彩构成设计与制作作品作为案例；并结合中外色彩构成设计学科发展的新形势和新特点，针对高职高专院校艺术设计专业应用型人才的培养目标，系统介绍色彩构成与艺术设计、色彩原理、色彩的体系、色彩的心理感知与情感、色彩的对比构成、色彩调和、色彩的肌理以及色彩构成在设计中的应用。

　　本书作为高等教育广告专业包装设计课程的特色教材，坚持科学发展观为统领，注重启迪开发学生的设计思维和训练表现设计的动手能力，注重锻炼学生设计思维与表达形式的创造，注重培养学生色彩设计与制作的创意和实施能力。本书的出版，对帮助学生尽快熟悉色彩构成设计与制作，对帮助学生毕业后能够顺利走上社会就业具有特殊意义。

　　由于本书融入色彩构成设计最新的教学理念，力求严谨，注重与时俱进，具有结构合理、叙述简捷、案例经典、图文并茂、通俗易懂、注重设计画法步骤、突出实用性等特点，且采用新颖统一的格式化体例设计。因此本书既适用于本科、专升本、高职高专、成人高等教育院校艺术设计专业的教学，也可作为广告企业和艺术设计公司从业者的职业教育与岗位培训教材，对于广大社会自学者也是一本非常有益的参考读物。

　　本书由王涛鹏主编并统稿，翟绿绮、张佳宁、张媛媛为副主编。具体编写分工如下：张佳宁(第一章)，孙弢(第一章图片)，王涛鹏(第二章、第三章第四节、第四章、第六章、第七章)，幺红(第二章图片)，顾静(第三章)，张晓娇、刘怡杉、许环(第三章图片)，翟绿绮(第五

章)，赵春利(第六章图片、附录)，孟强(第七章图片)，张媛媛(第八章)；王涛鹏负责本教材课件的制作。

说明：本书所采用的图片，均为所属公司、网站或个人所有，本书引用仅为说明(教学)之用，绝无侵权之意。

在编写过程中，我们参考了大量有关色彩构成方面的最新书刊资料，精选收录了具有典型意义的设计案例和作品，在此对原作者特别致以衷心的感谢。为了方便教师教学和学生学习，本书配有教学课件，可以从清华大学出版社网站免费下载使用。

编　者

Contents 目录

第一章 概述1

第一节 对色彩的认识3
一、光与色的关系3
二、色彩与视知觉3
三、色彩与文化4

第二节 色彩研究的发展史8
一、远古时代的色彩应用8
二、牛顿时代前的色彩研究10
三、牛顿时代后的色彩研究12

第三节 色彩构成与艺术设计13
一、色彩构成在艺术设计中的重要性13
二、色彩构成在艺术设计中的实践性15
三、包装色彩的再设计16

本章小结21
思考与练习21
实训课堂21

第二章 色彩原理23

第一节 色彩产生的物理学原理25
一、色彩的产生——光与色25
二、单色光与复色光26
三、光源与光的传播26

第二节 色彩的分类30
一、原色31
二、间色34
三、复色34
四、近似色35
五、互补色35
六、分离补色36
七、组色37
八、暖色37
九、冷色38
十、有彩色与无彩色39

第三节 设计色彩42
本章小结49
思考与练习50
实训课堂50

第三章 色彩的体系51

第一节 色彩的基本属性53
一、色相53
二、明度53
三、纯度54

第二节 色彩的混合58
一、加色法混合58
二、减色法混合59
三、中性混合59

第三节 色彩体系61
一、色彩体系与色彩科学的发展61
二、孟塞尔表色体系65
三、奥斯特瓦德表色体系66
四、日本色彩研究体系68

第四节 手绘色相环及明度纯度推移的画法步骤70
一、作品演示案例一70
二、作品演示案例二71

第五节 手绘作品欣赏73
一、色相环手绘作品73
二、色彩明度渐变作品74
三、色彩纯度渐变作品75
四、空间混合作品76

本章小结78
思考与练习78
实训课堂78

第四章 色彩的心理感知与情感79

第一节 色彩的知觉现象81
一、色彩的整体性知觉81
二、色彩的恒常性知觉82
三、色彩的同化性知觉83
四、色彩的适应性知觉84
五、色彩的易见度知觉84

目录 Contents

第二节　色彩的心理效应86
　　一、年龄与色彩心理差异86
　　二、性别与色彩心理差异87
　　三、民族地域文化与色彩心理差异88
　　四、社会职能与色彩心理差异88
　　五、宗教与色彩心理差异89
　　六、嗅觉与味觉89
第三节　色彩的情感91
　　一、冷与暖91
　　二、轻与重92
　　三、乐与哀92
　　四、兴奋与安静93
　　五、柔软与坚硬94
　　六、华丽与质朴94
第四节　色彩的错觉96
　　一、前进与后退感96
　　二、膨胀和收缩感97
　　三、边缘错视感97
　　四、包围错视感98
第五节　色彩的性格99
本章小结103
思考与练习103
实训课堂103

第五章　色彩的对比构成105

第一节　色相对比107
　　一、色相对比的概念107
　　二、色相对比的规律107
　　三、色相对比的类型109
第二节　明度对比112
　　一、明度对比的概念112
　　二、明度对比的规律112
　　三、明度九调对比113
第三节　纯度对比115
　　一、纯度对比的概念115
　　二、纯度对比的规律115
　　三、纯度对比的类型116
第四节　面积对比118
　　一、面积对比的概念118
　　二、面积对比的规律118
　　三、面积大、中、小的心理效应118
第五节　冷暖对比120
　　一、冷暖对比的概念120
　　二、冷暖对比的规律120
　　三、冷暖对比的划分121
　　四、冷暖色调的构成121
第六节　同时对比124
　　一、同时对比的概念124
　　二、同时对比的规律124
　　三、连续对比的概念125
　　四、连续对比的规律125
第七节　色彩对比作品的画法步骤125
　　一、作品演示案例一125
　　二、作品演示案例二128
第八节　色彩对比作品欣赏130
　　一、色相对比练习130
　　二、明度对比练习132
　　三、纯度对比练习132
　　四、冷暖对比练习133
本章小结135
思考与练习135
实训课堂135

第六章　色彩调和137

第一节　色彩调和的基本原理139
　　一、类似调和139
　　二、对比调和140
第二节　色相关系的调和141
　　一、无彩色的调和141
　　二、无彩色与有彩色的调和141
　　三、同色相的调和142
　　四、类似色的调和143
　　五、对比色的调和144
　　六、互补色的调和145
第三节　明度关系的调和147
第四节　纯度关系的调和150
第五节　色彩调和与面积、位置、形状的关系152

Contents 目 录

　　一、色彩调和与面积的关系 152
　　二、色彩调和与位置的关系 155
　　三、色彩调和与形状的关系 156
第六节　手绘水粉作品的画法步骤 157
　　一、作品演示案例一 157
　　二、作品演示案例二 159
第七节　手绘作品欣赏 162
　　一、单性同一调和作品 162
　　二、无彩色的调和作品 163
　　三、无彩色与有彩色调和作品 164
　　四、对比色调和作品 166
　　五、改变面积、形状和位置调和作品 167
本章小结 168
思考与练习 168
实训课堂 169

第七章　色彩的肌理 171

第一节　认识肌理 173
　　一、肌理的分类 173
　　二、肌理与大自然 176
　　三、肌理的审美 177
第二节　视觉肌理 179
　　一、徒手描绘 179
　　二、利用工具材料制作 180
　　三、前两种方式的综合 189
第三节　触觉肌理 189
　　一、刮刻法 190
　　二、雕凿法 190
　　三、粘贴法 191
　　四、组装法 191
　　五、编结法 191

　　六、堆积法 191
本章小结 194
思考与练习 194
实训课堂 195

第八章　色彩构成在设计中的应用 197

第一节　视觉传达设计中的色彩 199
　　一、视觉传达设计 199
　　二、视觉传达设计中的色彩应用 200
　　三、视觉传达设计中的色彩应用案例 203
第二节　产品设计中的色彩 208
　　一、产品设计 208
　　二、产品设计中的色彩功能与应用 209
第三节　环境设计中的色彩 213
　　一、环境艺术设计概述 213
　　二、环境艺术设计与色彩 213
　　三、环境艺术设计中色彩的应用 217
第四节　服装设计中的色彩 219
　　一、服装设计简述 219
　　二、服装设计与色彩 220
第五节　网页设计中的色彩 223
　　一、网页设计简述 223
　　二、网页设计中的色彩及应用 223
本章小结 227
思考与练习 228
实训课堂 228

附录　优秀手绘作品 229

参考文献 240

第一章

概　述

学习要点及目标

- 了解色彩的基本原理以及人类对色彩的认知过程。
- 了解人类对色彩研究的发展历程。
- 认识色彩构成与艺术设计之间的关系。

核心概念

色彩与视知觉　色彩的民族性　暗适应和亮适应

引导案例

人类是如何感知色彩的

让我们以被美术界视为"色彩圣经"的《色彩艺术》(约翰内斯·伊顿)中的最后一句话作为本章的开场白:"不论造型艺术如何发展,色彩永远是首要的造型要素。"人类对于色彩的感知是与生俱来的,我们从未怀疑过,甚至很少去思考为什么我们能感受到色彩。

现代科学研究证明,人类视觉感知活动的过程是:光线照射到物体之后,经过物体反射,其信息通过瞳孔到达视网膜,经过视神经细胞分析,由视神经传至大脑视觉神经中枢而产生的一种感觉。人完成感受色彩这一过程,如图1-1所示,光—物体—眼睛是三个最基本的构成要素,在这个过程中,光是条件,物体是媒介,色彩是结果,它们是相辅相成、互为依托的。

在生活中,色彩的"身影"无处不在。每时每刻,人们都在与色彩打交道,作为最具有视觉冲击力的设计语言,色彩的地位不言而喻。亚里士多德曾经说过,求知乃人类的天性,就让我们一起踏上探寻色彩奥妙的旅程吧!

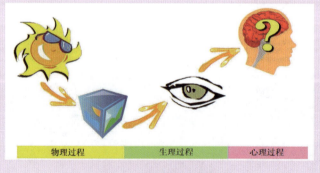

图1-1　色彩感知示意图

- 能够熟练掌握民族色彩的用色特点，并在设计中应用。
- 熟悉流行色的用色特点，并能够体会流行色与日常生活的联系。
- 掌握中国五行学说与色彩之间的关联。

第一节　对色彩的认识

　　色彩作为一种客观现象存在于现实生活中，就一定与其他事物发生着微妙的联系。色彩是人人可感知的视觉要素，但艺术创作者却时常为用色的技巧而困惑，本节将对一些看似平常的现象给予归纳与总结，以帮助大家顺利地理解后面很多深层次的色彩理论，逐渐体会学习色彩构成的方法。

一、光与色的关系

　　在生活中，我们都有这样一个最简单的体会，当你置身于没有光线的漆黑环境中，是无法看到任何形与色的；反之，只要有了光，哪怕是一线光芒，五彩的世界便开始呈现于眼前。光为何物？几个世纪以来，物理学家曾进行漫长而复杂的实验，并提出诸多学说。现代物理研究证实，光是一种以电磁波形式而存在的辐射能。

　　光是色的源泉，光照射到物体上之后会产生吸收、反射和透射现象，如果阳光被物体全反射回来，被反射的光仍然混合成白光，那么这个物体看上去就是白色的，这就是为什么夏天我们穿白色衣服会觉得比黑色衣服凉快的主要原因。相反，如果光被物体全部吸收了，那么这个物体就会呈现黑色。关于光与色的具体内容我们将在本书第二章全面讲解，在此就不赘述了。

动物看得见颜色吗

　　生理学家经过长期细致而深入的研究表明：在自然界中，除了猴子和类人猿之外，其他哺乳动物都不具备色彩感知能力，即使有，也十分朦胧原始。这就是说，在人们熟悉的动物中，如猫、狗和马等的世界如同黑白电影一般。可令科学家们费解的是，比它们低级得多的鱼类、鸟类、昆虫类等却有着非常发达的色觉系统，它们甚至能够看到许多人类看不到的色彩。

二、色彩与视知觉

　　色彩是视觉的第一印象，人眼能够识别一定区域内的形体与色彩，是由于视觉生理机能

具有调整远近的适应功能。色知觉是物理因素、生理因素以及心理因素的综合反应。

人的视网膜上有两类对可见光波段内电磁波敏感的感光细胞：一类是柱体细胞；另一类是锥体细胞。

柱体细胞有极高的感光灵敏度，能在微弱的光照水平下辨别极为微弱的光线变化。一般肉食类夜行动物就得益于它们都具有极为丰富和发达的柱体细胞；相反，夜盲的鸡，一到黄昏后就一无所见，也正是由于它们缺乏柱体细胞。

锥体细胞的感光灵敏度远低于柱体细胞，只有到了相当的光照水平后才开始感知光线变化。锥体细胞含有能感受红、黄、蓝三原色光的细胞，具有对色彩的感知功能(若该细胞发生病变时，便产生色弱或色盲的现象)。

暗适应和亮适应

当我们由亮处突然进入暗处，眼睛一时不能适应，这就是锥体细胞突然切换成柱体细胞所引起的现象，眼睛会逐渐适应暗的环境，称为"暗适应"；反之，由暗处突然到亮处，乍然会有些目眩，这称为"亮适应"。在这里只是抛砖引玉，我们将在本书的第四章详细介绍色彩的心理感知与情感方面的内容。

三、色彩与文化

人类在数万年的发展历程中，发现并逐渐掌握和利用了自然界中的色彩规律，历史鲜明地记录了人类对色彩创造性地加以应用的痕迹，色彩逐渐发展成为人类不同文化习俗和传统风尚的体现元素，这也与人们所处的时代、地域和民族等紧密相连。

(一)色彩的时代性

从人类发展角度来看，色彩是伴随时代发展而体现着不同的风格和文化特质的，具体体现在以下几个方面。

1. 原始色彩

模仿自然是人类有意识地运用色彩的第一步，这标志着人类区别于其他生物而即将成为世界的主宰。原始色彩运用的主要特征是单色的运用，黑、白、红是最常使用的颜色，原始绘画的单一、粗犷、强烈的色彩特征正是原始人类对色彩的认知处于朦胧阶段的体现。原始色彩主要用于图腾崇拜和原始岩画上，这一方面说明当时可使用的天然颜料的单一和匮乏；另一方面也体现了人类开始尝试赋予色彩以内涵。

欧洲的岩画

欧洲岩画有广泛的分布,岩画的年代可分为两个主要的系列:其一开始于旧石器晚期,距今约三万五千年,延续至距今约一万年前;其二开始于距今一万年前,延续至新石器时代以至铜铁时代。手印的出现比模仿造型要早,而且一直存在,如图1-2所示,它经常出现在动物形象附近,它的出现可能是人对野兽留在泥地上的爪印的模仿,也可能是自发的一种行为,或是巫术活动中一种控制力量的表现。

大概是为了制作方便,手印中阴纹多,阳纹少,左手多,右手少。学习欧洲的岩画历史是学习《西方美术史》的第一课,也是研究欧洲绘画史的开端。

2. 古典色彩

古典色彩在人类文明史上时间跨度最长,中世纪后期开始的文艺复兴运动使古典艺术达到了最高境界,古典色彩已经彻底摆脱了原始色彩的单一性和平面性,而依附于光和影的明暗虚实的变化中。古典色彩以和谐为美,注重微妙变化,不主张强烈的色彩对比,并服从于形体和画面的整体色调。图1-3所示为达·芬奇的自画像,其色彩变化非常微妙。

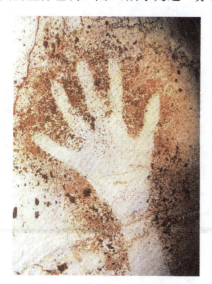

图1-2　科斯凯洞窟岩画

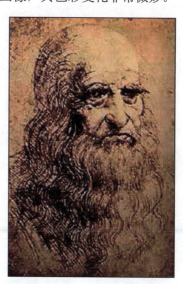

图1-3　达·芬奇的自画像

3. 现代色彩

现代色彩相对于原始色彩和古典色彩而言具有更加丰富的诠释和体现,我们可以从现代艺术和现代工业设计,甚至生活的方方面面来体会,其风格根据不同的艺术理念呈现出多元化发展的状态。现代色彩是现代社会人文精神的集中体现,也是极为复杂的。

例如,表现主义主张色彩的情绪化表达;立体派注重色彩的结构感;抽象派追求色彩的

纯粹性；超现实主义注重体现色彩的梦幻感觉等。对于现代色彩的理解和应用，希望大家在今后的学习和实践中不断地思考和总结。

(二)色彩的地域性

地域的文化特征决定了所处该地域的人们对色彩的喜好倾向，也影响了人们的色彩审美观念，地域的文化差异性构成了各具特色的色彩文化体系。亚洲国家对色彩的感觉比较相似，如韩国、日本和中国都比较注重柔和的颜色，白、黑、灰色不大受欢迎，红、黄等鲜艳的色彩则很受欢迎。欧洲是现代文化艺术的重要发源地，是色彩的聚宝盆，各国家、各民族都体现出独具特色的色彩风格。如果读者对研究欧洲色彩感兴趣，建议读一下崔唯的《当代欧洲色彩艺术设计》一书。

美洲的色彩与亚洲文化有着渊源关系，玛雅文化和古印第安文化都与中华文化有着惊人的相似之处。在美国，纯色和明亮鲜艳的颜色很受欢迎，但也不排斥其他颜色，这一点如同美国兼容并蓄的文化特点。非洲是世界文明的发源地之一，在特定的地域条件下，其色彩的运用既延续了原始的色彩，也吸收了现代色彩的特性，那是一股深沉的而又闪烁着光芒的气息。请大家指出图1-4中的各幅图分别是什么建筑色彩风格？

图1-4　形态各异的建筑色彩风格(亚洲、美洲、非洲、欧洲)

在我国，一般来说，少数民族或者边远山区的人们喜爱大红大紫等一些极其鲜艳的颜色。特别是北方的农村，由于风沙多、室内采光不足、气候寒冷，农民一般偏爱鲜明的色彩，颜色要"足""透"。城市居民室内采光够，但居住环境面积相对较小，生活中缺少绿地面积，再加上快节奏生活与噪声的长期影响，容易对强烈色彩的刺激产生疲劳感，因而比较喜欢森林的绿色、天空的蓝色、云朵的白色，偏向的是淡雅、清新、明快、舒适的颜色。

住在寒冷地区的人们比较喜爱暗色的衣服，但是住在温热地区的人们则都喜欢穿鲜明色彩的衣服，有些热带地区的建筑物也常用鲜明的色彩。总之，色彩的地域性特征也是随着时代的发展而不断发展和变化的。

(三)色彩的民族性

自古以来，世界上的各民族，由于地理环境、民族习惯、宗教信仰和审美观点等条件的差异，表现在对色彩的选择上，也都有自己喜爱、赞颂或忌讳的一些颜色。色彩是民族思想情感最强烈的表现，这一点从各民族服饰、建筑、绘画、传统艺术上得到酣畅淋漓的表现。

色彩是一个民族独特的文化印记，是一个民族历史的积累和文化的传承，各民族对色彩的喜好既有差异性又有融合性。例如，汉族视青、红、黑、白、黄五种颜色为"正色"。不同朝代也各有崇尚：夏尚黑、商尚白、周尚赤、秦尚黑、汉尚赤，唐服色尚黄，旗帜尚赤，到了明代，定以赤色为宜。但从唐代以后，黄色长期被视为尊贵的颜色，往往天子权贵才能穿用。

民间关于色彩配置流传有这样的口诀："红间黄，秋叶坠；红间绿，花簇簇；青间紫，不如死；粉笼黄，胜增光。"蒙古族多喜欢用装饰色彩，以白色为纯洁的象征，在蒙古族人看来，每一种颜色都有确定的含义，都象征一种具体的概念。白族就更明显了，他们不但以最喜欢的颜色来命名自己的民族，而且将最喜欢的颜色披在身上。

世界各民族与色彩

据不完全统计，目前全世界有2000多个民族，分布在200多个国家和地区。百万人口以上的民族有305个，人口最多的民族是汉族、印度斯坦族、孟加拉族、美利坚族、俄罗斯族、日本大和族、巴西族等。中国有56个民族，亚洲拥有50多个民族的国家还有印度、菲律宾、印度尼西亚等。世界上民族最多的国家要数尼日利亚，8000多万人口中大小民族有250个，占世界民族总数的1/8。

在巴基斯坦、印度等国，信奉印度教的妇女都在额头上点一个红色圆点，这代表三种含义：该妇女已婚、丈夫健在和家庭平安、如意。图1-5所示为古代绘画中的民族服饰。从图片上的服饰可以看出，汉族喜欢红色和黄色；蒙古族喜欢蓝色，认为苍穹的颜色浩瀚无边、纯洁美丽、清新永恒，以威猛的神力呵护着草原上的万物生灵；满族尚黄色，满洲八旗的前后排列是有一定顺序的，以镶黄、正黄、正白为上三旗。

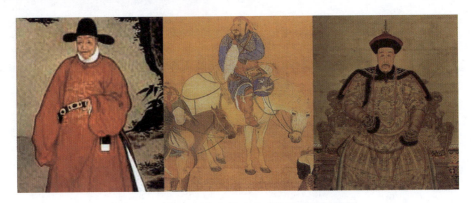

图1-5 古代绘画中汉族、蒙古族和满族的服饰

第二节 色彩研究的发展史

人类对色彩感知的历史和人类自身的历史一样长,牛顿光学实验是人类色彩研究历程的分水岭。为了便于学生理解和记忆,下面以1666年牛顿的光学实验为标杆,分别介绍在此前后的色彩应用和色彩学说以及色彩研究的发展现状。

一、远古时代的色彩应用

马克思曾经说过,在野蛮期的低级阶段,人类的高级属性开始发展起来。下面我们先来回顾一下人类在色彩运用方面的漫长历程。

(一)西方

洞穴壁画是西方旧石器时代最杰出的绘画作品,它们产生于距今一万到三万多年间。那时,先民们已经开始尝试用颜料在洞穴上描绘各种动物,他们用黑线勾画出轮廓,用红、黑、褐色渲染结构。有研究表明,这些洞穴壁画并非一气呵成,而是经过后人多次修改和添加,但最近的修改也在一万多年以前。

法国的拉斯科洞窟内描绘了大量颜色不同的野牛、驯鹿、野马、狼和鸟等不同的动物,如图1-6所示。尽管对诸如《野牛图》等岩画中多层次的色彩运用还存有争议,但不可否认的是,人类在色彩的运用上已经迈出了一大步,并且掌握了一些工具和材料的使用技巧。例如,粉末颜料经过混合并与油脂调配后使用,甚至尝试用骨管将颜料吹喷到岩面上。图1-7所示的西班牙阿尔塔米拉洞窟长达两米的岩画《受伤的野牛》也是被公认的极为生动的岩画。

在古希腊和古罗马时期,色彩已经用于建筑上了。在古希腊,色彩是他们宗教观的反映,帕特农神庙在纯白的柱石群雕上配有红、蓝等色的连续图案,还雕有金色、银色花圈图样,色彩十分鲜艳。罗马的室内喜用华丽耀眼的色彩,如红、黑、绿、黄、金等,墙上有壁画,色彩运用十分亮丽,甚至通过色彩在墙面上模仿大理石效果。古罗马艳丽奢华的装饰风格影响了整个欧洲。据当时的建筑经典——《建筑十书》介绍,那时建筑色彩非常丰富,有土黄、灰黄、胭脂、淡红、红褐、鲜红、朱红、灰绿、蓝绿、深蓝、白、红白、黑、金等色彩。

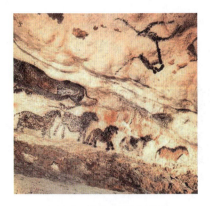

图1-6 拉斯科洞窟岩画

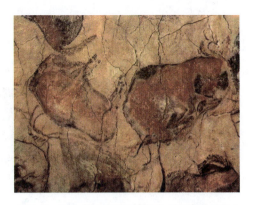

图1-7 阿尔塔米拉洞窟岩画《受伤的野牛》

(二)中国

中国的史前文化像欧洲洞穴壁画一样尚待进一步发掘,我们目前可以断定的最早的装饰出现于距今一万八千年前的山顶洞人时期。在该时期的遗物中,人们发现了许多"装饰品",图1-8所示的白色带孔的小石珠、黄绿色的卵圆砾石等,所有装饰品的穿孔几乎都是红色的。据我国著名的旧石器考古学家、古人类学家贾兰坡猜测,这些装饰品似乎都用赤铁矿染过。山顶洞人时期的尸骨上还被撒上红色的粉末,这大概是原始宗教观念或巫术的体现,而并不一定是原始审美的需求。无论颜色的使用出于何种目的,这必定是中国人在色彩应用上迈出的第一步。

图1-8 山顶洞人时期的项饰

如果说山顶洞人时期的色彩应用或许不是从审美的角度出发,那么原始彩陶的出现,可谓开了我国色彩设计的先河。除此之外,先民们用智慧和汗水谱写着色彩的发展史,这在原始瓷器、脸谱、丝织业和漆器上都有表现。我们引以为傲的秦始皇陵兵马俑在制作的时候,表面也都是有彩绘的,颜色主要以绿、红、紫、蓝为主。

中国传统色彩的应用,有两个明显的特征:一是师法自然、天人合一;二是重视等级和次序。随着阶级的产生,色彩逐步成为政治、宗教的服务工具,中国历朝历代都有着色彩使用的特点与规范。读者可以通过阅读尚刚著的《中国工艺美术史新编》来进行深入学习。

什么是彩陶

所谓彩陶,是指一种绘有黑色、红色装饰花纹的红褐色或棕黄色的陶器。彩陶的发展史是一部色彩和泥土的文明史。彩陶出现在七千多年前,衰落于夏朝,延续到汉代。彩陶最早发现在河南渑池仰韶村。彩陶分布地区很广,根据地域、时代和民族的不同,通常分为半坡型彩陶、庙底沟型彩陶、马家窑型彩陶、半山型彩陶和马厂型彩陶,如图1-9所示。

生产彩陶的首要技术条件,是对天然矿物颜料的认识,例如,作为彩陶颜料,必须在高温烧窑时不分解,此外,还要掌握矿物的显色规律,即什么样的颜料烧制后会变成红色,或者会变为黑色,如此才能运用自如地生产出理想色彩的彩陶。

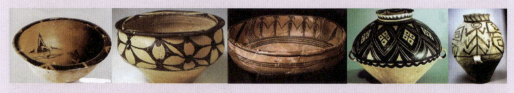

图1-9　左起依次为半坡、庙底沟、马家窑、半山和马厂型彩陶

二、牛顿时代前的色彩研究

从实物资料上我们可以窥见先民在色彩应用上的探索,而在文字记载上,我们也可以找到更为准确的记录。

(一)西方

西方在牛顿(Newton)时代前对色彩进行研究的主要人物有古希腊的柏拉图(Plato)和亚里士多德(Aristotle)等哲学家。柏拉图从哲学的范畴论述了眼睛发射说,他认为视觉是由眼睛发射出光线,并形成一定角度,从而我们可以看到物体,物体的大小由视角决定。受柏拉图的影响,欧几里得也错误地这样认为。亚里士多德创建了视觉、色彩视觉和虹等原始学说,他也提出过光的折射问题。

不过,亚里士多德错误地认为白色是一种再纯不过的光,而平常我们所见到的各种颜色是由于某种原因而发生变化的光,是不纯净的,这一结论直到1666年牛顿的光学实验才被推翻。可见,西方色彩理论的发展也是极为曲折的。

公元1世纪,古罗马吞并了古希腊,古罗马的艺术性更倾向于实用主义,色彩逐渐运用于建筑和绘画中。该时期已经开始对色彩进行物理学研究,并针对光与彩虹提出了多项讨论,之后的许多绘画大师也在实践中不断总结着色彩的规律。

柏　拉　图

柏拉图(公元前427年—公元前347年)是古希腊的哲学家,出生于雅典的一个名门望族的奴隶主家庭。他是苏格拉底(Socrates)(公元前470年—公元前399年)的学生,亚里士多德的老师。柏拉图是西方客观唯心主义的创始人,其哲学体系博大精深。

欧　几　里　得

欧几里得(公元前325年—公元前265年),生于雅典,当时雅典是古希腊文明的中心。欧几里得是古希腊著名数学家、欧氏几何学的开创者。

亚里士多德

亚里士多德(公元前384年—公元前322年),古希腊斯吉塔拉人,是世界古代史上最伟大的哲学家、科学家和教育家之一。他对色彩进行了广泛的研究,开创了"光即色彩之源"的学说。在之后的一千多年中,色彩理论的完善和发展一直停滞。

科学家或画家们大都沉溺于色彩颜料的改良,而并没有关注色彩物理理论的研究,直到1666年,物理学家牛顿发现了光谱,才建立起色与光性质的理论体系。亚里士多德虽然是柏拉图的学生,但却抛弃了老师所持的唯心主义观点。他的思想曾经统治过全欧洲。恩格斯(Engels)称他是"最博学的人"。

(二)中国

色彩文化是中国悠久文化的一个重要组成部分。由中国传统的"阴阳五行学说"产生的"五色学说",是中国色彩学对人类的巨大贡献。所谓五色,是指"青、赤、黄、白、黑"。"五色"的说法,最早见于《礼记·礼运》:"五色六章十二衣,还相为质也。" 古人把颜色分为正色和间色两类。五色即正色,是单一的色彩;间色为绿、红、碧、紫,是两种以上颜色混合的杂色。

从公元前1100年的周代开始,中国就把赤、黄、青这三个颜色称为"彩",将黑和白称为"色"。余秋雨在自己的博客上曾经撰文以五色解读先秦诸子:"庄子是飘逸的湛蓝色,韩非子是沉郁的金铜色,孔子是堂皇的棕黄色,老子是缥缈的灰白色,墨子则是毋庸置疑的黑色。"诸子构成国人心理色调,这正是中国博大精深的文化内涵之所在,是普通外国人所永远无法理解的。

在今天看来,五行学中颜色和季节的具体解释为:春天来到,万物萌生,与"木"性相同,一片青绿,青色归属于木。夏季气候炎热,昼长夜短,为一年中阳光最充足、最明亮的季节,与火性相类,火是红色的,赤色归属于火。长夏之时,暑热多湿,正是万物果实生长的时期,与土性相应。此时,长夏万物由绿色而渐渐变为黄色,便将黄色归属于土。秋季秋风萧瑟,万物凋零,与金相似。霜降时至,地色变白,便将白色归属于金。冬季冷气袭人,冰封大地,万物蛰藏,与水性相合。而冬季是一年中光照最弱、最暗的季节,便将黑色之物归属于水。

中国古代五行学说

五行的相互关系,最基本的是相生与相克关系,如图1-10所示。图中最外围大五角的箭头代表相生的关系,图中的第二层五角星的虚线箭头代表相克的关系。按五行学说,这个相生相克的关系构成了世界万物的本质。

古人不但研究出了相生相克的道理,还将它与颜色、方位、五音和季节相联系。

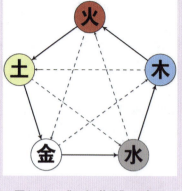

图1-10 "五行学说"示意图

三、牛顿时代后的色彩研究

牛顿的《光学》(1704年)是一本科学经典著作。该书副标题是"关于光的反射、折射、拐折和颜色的论文",这集中反映了他的光学成就。光学试验的发展给色彩研究的应用带来了更多的启示。通过实验,牛顿证实了白光由七种不同的色光复合而成。含有红、橙、黄、绿、青、蓝、紫的光线称为全色光,白光是全色光,这就是著名的光谱学说。

牛顿的伟大贡献在于将光的物理与心理分开,使后人得以在两个方面分别研究。在牛顿发表《光学》一百多年之后,英国物理学家托马斯·扬,于1801年创建了色觉三色理论,这种学说认为人眼的锥状细胞是由红、绿、蓝三种感光细胞组成的,它们有着各自独立的相对视敏函数曲线。

牛顿以后约两百年,另一位德国物理学家麦克斯韦(Maxwell),提出光是不同波长的电磁波。19世纪,德国大文学家、自然科学家歌德著有《颜色学》,他试图以自己的理论来向牛顿挑战。科学理论就是这样在不断的肯定与否定中得以完善的。

歌德的《颜色学》

歌德(Goethe)于1749年8月28日出生在法兰克福镇一个富裕的市民家庭,如图1-11所示,他年轻时曾经梦想成为一名画家,在绘画的同时他也开始了文学创作。但是当他看到意大利著名画家的作品时,他觉得自己无论如何努力都不可能与那些大师相提并论,于是便开始专注于文学创作。1827年歌德在《颜色学》中强调了颜色在色相环上的位置关系,他推崇希腊先哲的构成要素和色彩对应关系的理论,同时重点说明了色彩的心理和生理作用。

他批驳牛顿关于"不同颜色是由白光分解而成"的论点,这次向巨人的挑战,花费了他半生的时光,1832年他临终前最后一句话是:"把窗户打开,让更多的光进来。"

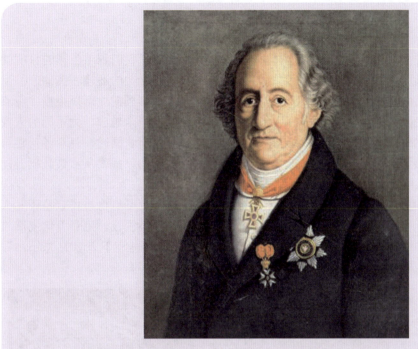

图1-11　歌德

第三节　色彩构成与艺术设计

对色彩知识的学习，实质在于应用，色彩不仅具有自身的审美价值，还有很强的实用意义。优秀的艺术设计作品是独特的创意思想、科学的造型结构、巧妙的色彩搭配、合理的实用性和功能性的完美统一体。

在这些要素中，我们首先来关注色彩。心理学研究表明：人的视觉器官在观察物体最初的20秒内，色彩感觉通常占80%，而其造型只占20%；2分钟后，色彩占60%，造型占40%；5分钟后色彩和造型各占50%，并且这种状态将继续保持。可见，色彩不仅给人的印象迅速，更有帮助人识别记忆的作用；此外，它还可以影响人的情感。关于色彩构成在设计中的应用，我们将在本书第八章详细分类介绍。

一、色彩构成在艺术设计中的重要性

平面构成、色彩构成、立体构成是艺术设计的基础课程，是进行艺术设计的前提。俗话说："万丈高楼平地起"，任何一门学科都要从基础开始。艺术设计始终是不能脱离设计基础而独立存在的，设计基础与设计艺术的关系有如高楼与地基的关系，两者互相依存、紧密相连。

色彩构成能够丰富学生的设计思维、提高审美的判断能力和倡导创新的变革精神。尽管

计算机软件已经广泛应用到艺术设计中,并且成为艺术设计的重要工具之一,但设计软件终归是我们进行设计的工具,它永远无法取代人脑。

(一)色彩可以美化生活

19世纪法国浪漫主义绘画家德拉克洛瓦(Delacroix)曾经说过:"我们利用色彩的目的就是为了创造美。"色彩用于艺术设计领域,就是为了创造美的生活、美的环境、美的产品。随着人们对美的需求的增加,一些新兴职业应运而生,例如,"色彩顾问"可以根据"色彩四季理论",把人与生俱来的肤色、发色、眼睛色等人体特征进行科学对应,为不同的人找到最适合的色彩群,完成服饰、化妆和个人自然条件的和谐统一搭配。同时,色彩顾问还可以根据顾客的面貌、形体、性格和职业特征,找到最适合的款式风格,提供从服装鞋帽到配饰等全套的最佳款式风格指导。

目前,NCS(中国)色彩中心、西曼色彩文化发展有限公司等企业不但将市场定位于私人色彩顾问等有限空间,更扩展到产品色彩营销、城市色彩规划等全新领域,色彩美化生活的功能日渐完善。色彩在产品中的作用更是不言而喻,图1-12所示为奔驰旗下著名的"smart"汽车的彩色外壳,更换车身面板像换手机彩壳一样方便。

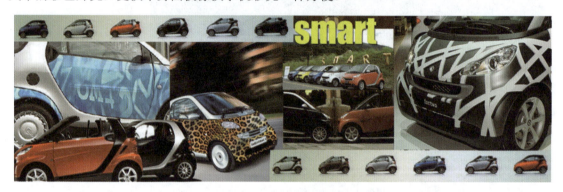

图1-12 "smart"汽车的魔幻彩妆外壳

(二)色彩可以刺激消费

在产品"色彩营销战略"中,广为流传着美国营销界总结出的"7秒定律",即消费者会在7秒内决定是否有购买商品的意愿。产品留给消费者的"第一眼"印象可能引发消费者对商品的兴趣,使其希望在功能、质量等其他方面对商品有进一步的了解。在超市里,同类商品往往是被摆放在一起的,这时最能吸引消费者眼球的,无疑是产品的外包装颜色。视觉冲击力强的产品往往能够在极短的时间内吸引消费者的目光,成为无声的促销者,左右消费者的购买意识,影响产品在市场上的地位。

此外,流行色的风靡足以证明色彩在艺术设计中的特殊地位。流行色的出现满足了人们体现个人价值的心理和对旧颜色的厌倦,以及对新颜色向往的生理需求。崇拜时尚已成为大众的审美爱好,为了刺激消费,商家逐渐成为流行色的生产者和销售者,并利用流行色为产品注入新的竞争力。

什么是流行色

　　流行色是指在某一时期内产生的令人注目、新奇,并被广泛使用的色彩,它迅速兴起又迅速衰落。每年都有一大批来自世界各地的流行色专家,他们携带各种提案聚集到法国巴黎,共同商讨下一年度每季的流行色提案。每一组流行色都要说明其灵感来源。专家调查研究消费者上一季度采用最多的颜色,并注意找出哪些是较新出现的、有上升势头的颜色。

　　专家们共同分析消费者的心理与对颜色的喜好,并窥探消费者的内心,猜测在下一季度的政治、经济和社会形势下,消费者会喜欢什么颜色,在充分讨论和分析的基础上,投票决定下一季度的流行色。2010年,国际流行色趋势呈现五个特点:生态、科技、肌肤色、奢华、后奥运。

二、色彩构成在艺术设计中的实践性

　　如今,我国的消费者已提升了自身对产品色彩的关注度。这就要求设计师具备合理运用色彩的能力,要研究色彩、了解色彩、使用色彩。设计师要学会如何运用色彩来装饰人们的生活空间、工作环境;学会如何利用色彩的情感来影响和调节人们的情绪;学会如何利用色彩的张力来吸引人们的注意,达到广告宣传的目的。

　　也许我们不具备像达·芬奇(Da Vinci)、陈逸飞、陈丹青等大师那样令人惊叹的色彩造型能力,但这并不妨碍我们成为出色的设计师。随着社会的发展,色彩已不再扮演一个装饰产品的次要角色,而更多的是在引导消费者的思想并且与消费者的心理进行交流,激发消费者的购买欲望,提升产品在其心目中的形象。色彩设计由单一化向多样化的转变,由产品包装表面向消费者内心的转变,使其所涉及的方面也更加广泛了。在本书的第八章我们将详细学习色彩构成在视觉传达、产品设计、环境设计等诸多领域的实践。

艺术设计

　　"艺术设计"作为新的固定称谓,权威的中文字典并未收录,也无相关解释;"艺术设计"作为中国的新名词,外文字典中还没有对等翻译。国家专业招生目录中在1998年才出现该专业名称。同时,艺术设计也是一门综合性极强的学科,它涉及社会、文化、经济、市场、科技等诸多方面的因素,其审美标准也随着这诸多因素的变化而改变。

　　艺术设计贵在创造活动与实践。其范畴也很广泛,囊括平面设计、工业设计、服装设计、数字多媒体设计、室内外设计、舞台美术设计、动漫设计、影视妆容设计、珠宝设计等诸多领域。色彩构成是艺术设计的基础课程。

三、包装色彩的再设计

我们曾经针对目前食品包装色彩进行过问卷调研，大部分受访者都阐述了自己对于目前食品消费市场上产品包装色彩的看法，并且指出了自认为在色彩设计方面仍需要改进的产品。"色彩杂乱""色彩表现手法死板"以及"色彩陈旧，缺乏时代感"是食品包装色彩设计被集中反映的三个现状。椰树牌椰汁、同享牌"九制梅肉"、义利牌"什果全麦"面包正是消费者反馈信息中包装色彩设计欠佳的代表食品。因此，学生可大胆地尝试对其包装色彩进行重新分析、设计，通过实践再次证明色彩构成在设计中的重要性。

甜味感和被消费者所牢记的产品自身色彩是这三款产品的共同特征，而黄色系包装色彩不仅可以表现出这三款产品的味觉感，还包含了这三款产品自身的色彩信息，并且柔软的黄色系更能让拥有快节奏生活的消费者对产品产生亲近感，身心放松，视觉舒适。

案例1—1

椰树牌椰汁包装色彩再设计

设计说明：椰树牌椰汁的包装色彩是笔者调研过程中，消费者普遍比较不认可的代表。如图1-13(a)所示，"椰树椰汁"产品原版包装色彩在视觉上容易让消费者产生杂乱感的原因是：以黑色为主体色的包装设计不能很好地表现出产品本身的纯天然、口味清爽的特点；极具跳跃感的红色、黄色和蓝色三种包装色彩中缺少谐调色彩来减少不必要的视觉冲击力；包装文字色彩的多样性让消费者无从分辨信息的主次性。

另外，很多消费者表示对产品整体色调呈现黑色感到不太适应，使人感到"没有购买的欲望"，甚至有的消费者称其为"油漆桶"。

设计内容：如图1-13(b)所示的新版包装，在色彩设计方面，暖色调的设计思路会使消费者在视觉上产生产品柔软的质感，并以此向消费者暗示产品的丝滑口感；红色的使用可以让"中国名牌"或"正宗"的字样非常明显地呈现在消费者眼前，突出产品优势，向消费者传递产品质优的特点；渐变色环绕在红色四周是运用了色彩谐调法，让红色与背景色不会在视觉上产生强烈反差，增加了包装色彩的层次感。

商标与椰树标志的色彩尊重了原产品的品牌颜色，采用蓝色进行设计，可以让消费者有清凉解渴的抽象心理联想；绿色系的使用是为了用包装色彩说明产品原包装中"取新鲜椰子肉榨汁"和"不加防腐剂、色素"等字样；白色是运用了包装色彩的同化法，让消费者能很快联想到产品本身色彩。

最后，背景色使用浅奶黄色是为了向消费者传递产品醇美、香甜的味觉心理暗示。整体包装如图1-13(c)所示，其色彩清爽、明朗，很容易让消费者捕捉到产品的主要信息，不会像原版包装色彩设计一样让消费者感到色彩杂乱无序。

案例点评：经过包装色彩再设计之后的"椰树"包装，更贴合产品自身的特点，使人产生味觉心理联想，激发购买欲望，从而促进消费。这也提醒生产厂家要与时俱进地对待产品与外包装，多留心观察市场上同类产品的发展态势。

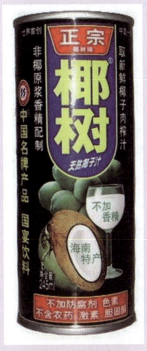
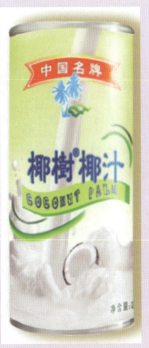

(a) 原版的包装色彩　　(b) 新设计的包装色彩

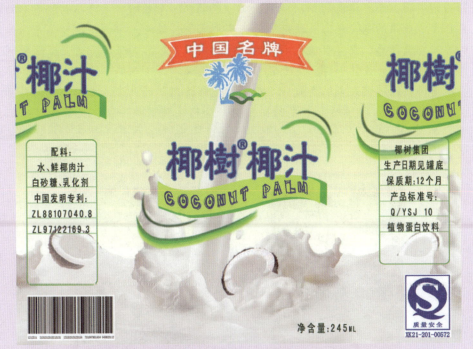

(c) 新设计的平面图

图1-13　椰树牌椰汁包装色彩再设计(设计：张瑾)

案例1-2

同享牌"九制梅肉"包装色彩再设计

设计说明：如图1-14(a)所示，同享牌"九制梅肉"产品原版包装色彩在视觉上容易让消费者感到死板的原因是：该产品色彩虽然是想表现出产品梅肉干的特点，但是颜色过深，色调发暗；整体色调缺乏层次感，用色过于单一；金属色的使用使整体包装略显僵硬；部分消费者认为该产品包装色彩虽然会让人感到内装产品的味觉感，但是整体包装装潢设计缺少通透感，色彩憋闷，需要进一步改进。

设计内容：食品生产厂商将"九制梅肉"定义为适宜广泛消费群体的休闲食品，该产品常温下为黄褐色块状固体，口感甜中略带酸味且清香。目前消费市场上同类商品的包装色彩多为紫色、白色、蓝色以及无色包装。如图1-14(b)所示的新版包装，在色彩设计方面，黄色的主体色不但可以向消费者传递产品干状物的特点，还可以突出产品"甜"的味觉感。红色的使用强调了产品生产厂家的名称，便于消费者识记；绿色的过渡条纹运用了与红色对比的方法使产品包装既能够引起消费者的注意，又向消费者传递了产品"略带酸味"的味觉感。

最后是黄褐色到中黄色的渐变，黄色的顶部衬底，乳黄色的粘合边不但运用了包装色彩的谐调法，让整体色彩可以调节在统一色调中，而且增加了产品包装色彩的层次感，更包含了产品的本身色彩，让包装色彩不再死板、僵硬、单一，改变了产品原包装色彩的陈旧、僵硬感。整体包装色彩味觉传递感较强，很容易让消费者产生味觉联想，不会像原版包装色彩设计一样让消费者感到色彩憋闷。

案例点评：经过包装色彩再设计之后的"九制梅肉"的包装，更贴合产品自身的特点，使人产生味觉心理联想，激发购买欲望，从而促进消费。这也提醒生产厂家要研究消费者的消费心理，以及色彩心理联想方面的内容，不能只注重产品质量而轻视产品包装。

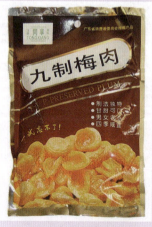 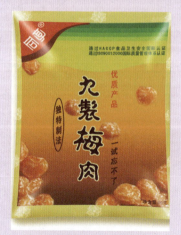

(a) 原版的包装色彩　　(b) 新设计的包装色彩

图1-14　同享牌"九制梅肉"包装色彩再设计(设计：张瑾)

案例1—3

义利牌"什果全麦"面包包装色彩再设计

设计说明： 义利牌面包生产拥有上百年的历史，其"什果全麦"面包是广受消费者信赖的食品，但因其包装色彩陈旧，缺乏时代感，所以在包装设计上不如"宾堡"等品牌深受年轻消费者的喜爱。

如图1-15(a)所示，该产品包装色彩搭配欠妥，大面积的不透明白色加上简易的红、黄色搭配的横道花边让消费者有回到20世纪80年代的感觉，这样就会限定了消费群体的年龄阶段；整体色调缺乏层次感，感觉空洞；用色过于单一，没有产品的本身色彩信息暗示；产品最主要的质感信息无从体现。很多消费者表示，"如果不是知道义利品牌的面包味道纯正、口碑好，单从产品包装色彩来看是不会对此款产品动心的"。

设计内容： 如图1-15(b)所示的新款包装，在色彩设计方面，黄色的主体色是运用了同化法的表现手法，让消费者通过包装色彩产生对客观食品的联想，同时可以向消费者传达产品口味清甜、醇香的食品信息；黄色系的条状边饰可以让产品的包装色彩层次感增强；在包装上端面上仍然采用红色作为产品品牌色彩装饰商标；置于商品标签下的彩条装饰意在向消费者传达产品"什果"的特点，每一种色彩代表一种配料，如绿色代表葡萄干、青色代表青梅等；在包装上端面以及两个侧端面上采用了磨砂白效果，不但可以让消费者看到内装物，跟随了"绿色包装"透明设计的时代趋势，还可以"中和"全麦面包本身发灰的色彩感觉，提高消费者对其关注程度。整体包装色彩味觉感、质感的表现力增强，具有现代包装气息，增强了产品包装的视觉冲击力。

案例点评： 图1-15(c)所示为经过包装色彩再设计之后的"什果全麦"包装，更贴合产品自身的特点，使人产生味觉心理联想，激发购买欲望，从而促进消费。一个优秀品牌的发展与延续，不是简单地保证产品品质的一成不变就可以了，几十年如一的老面孔能给人带来怀旧的同时，却无法满足人们追求新鲜感的心理需求。这是值得很多老字号品牌思考的。

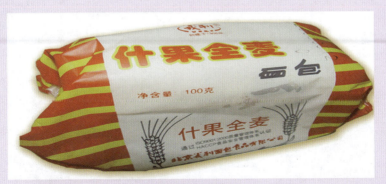

(a) 原版的包装色彩

图1-15 义利牌"什果全麦"包装色彩再设计(设计：张瑾)

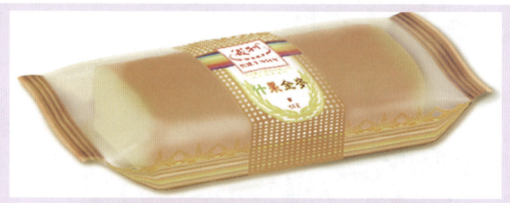

(b) 新设计的包装色彩

(c) 新设计的平面图

图1-15 义利牌"什果全麦"包装色彩再设计(设计：张瑾)(续)

本章小结

通过本章的学习，我们首先了解了色彩构成的基本知识，知道了色彩与光、色彩与知觉、色彩与文化的关系；其次，我们学习了人类进行色彩研究的历程，人类对于色彩的研究是伴随着色彩应用的进程而发展的；最后，我们还了解了色彩构成与艺术设计之间的联系。

本章是学生学习色彩构成的开端，对于色彩构成的理解和应用还有待于今后不断地思考与实践。

1. 请举例说明色彩的地域性和民族性。
2. 什么是流行色？流行色与艺术设计有什么关联？

1. 以"色彩与生活"为主题拍摄生活中的一组照片，并以PPT的形式进行讲解，分析色彩在生活中的重要性。
2. 大胆地预测一下明年的流行色，并说出你的预测依据，可尝试制作成相应的色卡。

第二章

色彩原理

学习要点及目标

- 了解色彩产生的物理学原理。
- 了解色彩的分类和相互之间的产生原理。
- 掌握实际生活中设计色彩的应用特点。
- 深入了解绘画色彩与设计色彩的联系。

核心概念

光与色的关系　单色光与复色光　色彩的分类　有彩色与无彩色　设计色彩

引导案例

光与色的关系

色彩从其原理来说就是光的一种表现形式，由于不同波长的光可以引起人眼不同的色彩感觉，所以不同的光源会产生不同的颜色，而受光体因为对光的吸收和反射的能力不同，就呈现出千差万别的色彩。没有光就没有色，光是人们感知色彩的必要条件，色来源于光。所以说：光是色的源泉，色是光的表现。

以荧光灯的发光原理为例：荧光灯是一种气体放电光源，它是由灯管中的水银蒸气放电，辐射出肉眼看不到的以波长为254nm为主的紫外线，然后照射到管内壁的荧光物质上，再转换为某个波长段的可见光。水银蒸气放电可按由强至弱的顺序：436nm(蓝)、546nm(绿)、405nm(蓝紫)及578nm(黄)直接辐射出四种线状光谱的可见光。

千差万别的色彩必须进行有规律和有科学根据的分类，而色光和色料的关系也是紧密联系的，生活中的很多用色经验也告诉了我们一些基本的色彩知识，通过不断的色彩知识学习，就可以更加清晰地了解其中的奥妙所在。

技能要求

- 理解光与色彩的关系。
- 了解单色光与复色光的关系。
- 掌握色彩的几种分类方法。
- 了解绘画色彩与设计色彩之间的关系。

在艺术设计领域中,色彩应用于不同的设计方向,就会有不同的用色特点和习惯,其相互之间既有联系又有区别,既有各自的用色特点也可以互相学习和借鉴。所以,我们在设计过程中就要注意针对不同的应用对象、不同受众的心理感受、不同民族的用色习惯等进行设计和创新。

在视觉传达设计中,色彩具有先声夺人的力量。无论男女老少,视觉的第一印象都是对色彩的感受。在艺术设计和绘画作品中,色彩给人的直观感受是远远大于面积、形状、文字等因素的。所以好的设计作品,首先在色彩的应用方面,就应该是直观、明确、目的清晰,力求色彩与设计作品内容完美结合,统一而且美观大方。因此,学习必要的配色知识,掌握基本的配色原理和技巧是非常必要的。

第一节　色彩产生的物理学原理

一、色彩的产生——光与色

17世纪,英国的物理学家牛顿做了一个非常著名的实验:他将一束白光引入暗室,使其通过三棱镜再射到白色屏幕上,结果出现了由红、橙、黄、绿、青、蓝、紫7种颜色组成的彩带,图2-1所示为一束白光通过三棱镜分解后的结果。这些色光不能通过三棱镜继续分解,但七种色光混合又是一束白光,所以,牛顿得出推论:太阳的白光是这七种色光混合而成的。后来,他将日光分解出七色排列的光谱,科学地证明了光与色之间的关系。

雨过天晴后会出现的彩虹,就是以上原理产生的。图2-2所示为雨过天晴后的彩虹。

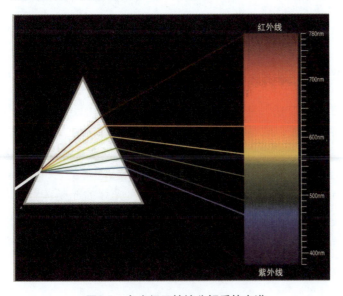

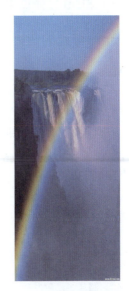

图2-1　白光经三棱镜分解后的光谱　　　　图2-2　雨过天晴后的彩虹

人产生视觉的首要条件是光,有光才有颜色,色彩是光刺激眼睛的结果,而在夜晚没有光的条件下,眼前一片黑暗,色彩也就消失了。所以色彩就是:不同波长的光刺激眼睛的视觉反映,是可见光在不同物体上的反映。

并不是所有的光都有色彩，只有波长在380～780纳米的电磁波才能引起人的色彩感觉。这段电磁波叫作可见光，其余均被称为不可见光。图2-3所示为可见光的光谱。

从可见光的光谱中可以看出，波长大于700纳米的是红外线、雷达、电流等，波长小于400纳米的是紫外线、X射线等，这些均是人眼不可见的。人眼所见的色彩是由于波长的不同而呈现的，例如，波长在610～780纳米，眼睛感觉到的是红色；波长在590～610纳米，眼睛感觉到的是橙色；波长在570～590纳米，眼睛感觉到的是黄色；波长在500～570纳米为绿色，波长在450～500纳米为蓝色，波长在380～450纳米为紫色。

图2-3　可见光光谱

光的另一种物理属性是振幅，光的辐射方式呈波浪状，因此波峰和波谷之间的垂直距离就是振幅，振幅的变化会引起色彩在明暗上的差异，振幅越大，光量就强；反之，光量就弱。由此可见，色彩的明度是与光的物理属性紧密联系的。

二、单色光与复色光

单色光，就是经过三棱镜的分解之后，不会再继续分解的色光。

复色光，就是含有两种或两种以上色光的光线，白光就是全色的复色光。实验结果表明，如果在光线被分解之后，再加一块聚光透镜，会发现分散的光线经过聚光透镜后，又成了一道白光，如图2-4所示。

图2-4　多种色光聚合成白光

三、光源与光的传播

能够自己发光的物体被称为光源或发光体，由这些光源或发光体所发出的光就被称为光源光。

光分为两种：一种是自然光，如太阳光、月光等；另一种是人造光，如灯光、蜡烛光、火光、磷光等。其中太阳光是一种复合光，它是由不同波长的色光复合而成，太阳光也不是白色的，早晨的阳光偏蓝色，而傍晚的光线偏红色；图2-5所示为日出的蓝色光，图2-6所示为夕阳的红色光。

人造光也并不是单一的白色光，如灯泡的光是偏黄色的，而日光灯的光是偏蓝色的。图2-7所示为灯泡发出的偏黄色光，图2-8所示为日光灯发出的偏蓝色光。

光源所发出的光波，通过直射、反射和透射三种方式进入视觉器官，我们最常见的反射光就是五彩斑斓的物体颜色。图2-9所示为光源进入眼睛的三种发射方式。

（一）直射

视觉器官直接对着光源，光波直接进入视觉器官，就是直射。该光波在传播过程中，没有受到外界的影响，颜色不变，是光源的本色。

图2-5 日出的蓝色光

图2-6 夕阳的红色光

图2-7 偏黄色光的灯泡　　　　图2-8 偏蓝色光的日光灯

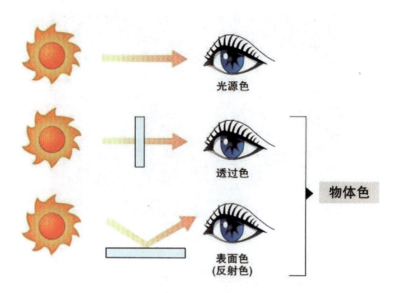

图2-9 光进入眼睛的三种发射方式

(二)反射

光源通过物体的反射,进入人的眼睛。眼睛所看到的物体,都是物体的反射光进入视觉所形成的。物体对哪种光反射得多,就呈现为该颜色。而物体也不是只反射一种或两种色光,只是眼睛感受到的某种光比较多,而其他色光反射较少的缘故。

例如,一件红色的物体,当全色光照射它时,因它的表面只有反射红色光的特性,其他光波被吸收,所以,视觉器官看到的就是红色,图2-10所示为红色衣服反射全色光后的效果。

图2-10 红色衣服的反射效果

物体的固有色

在没有光线的黑暗环境下，我们是看不到周围物体的形状和色彩的。如果在光线很正常的情况下，有人仍分辨不出色彩，这或是因为视觉器官不正常（例如，色盲或色弱），或是眼睛过度疲劳的缘故。在同一种光线条件下，我们会看到同一种景物具有各种不同的颜色，这是因为物体的表面具有不同的吸收光线与反射光的能力。反射光不同，眼睛就会看到不同的色彩，因此，色彩的发生，是光对人的视觉和大脑发生作用的结果，是一种视知觉。由此看来，需要经过光→眼→神经的过程才能见到色彩。

我们所说的物体的固有色，就是物体在自然光的条件下所反射出来的颜色。

黑色、白色和灰色，是无彩色。黑色，理论上是完全吸收了全色光，生活中看到的黑色是微量反射的结果，否则就看不到物体了，图2-11所示为黑色皮革。白色，理论上是全反射的结果，生活中看到的白色是吸收少量全色光、大量反射全色光的结果，图2-12所示为大量反射全色光的白色花朵。灰色，是均等地吸收和反射全色光的结果。

图2-11 黑色皮革

图2-12 白色花朵

物体的颜色也不是固定不变的，在不同的光源和不同的光量照射下，物体颜色会发生很大变化，例如，在较暗的条件下，黄色会变为橄榄绿，橙色会变成绿色，红色会变成棕色。

（三）透射

物体有透明的和不透明的之分，透明的物体，光波可以全部或部分穿过，如白玻璃可以全部透过光波，而蓝色玻璃只能透过蓝色光，其他光波被吸收。不透明物体，具有遮光性能，光波不能穿过。

图2-13所示为透明玻璃器皿在光波全部透过后的效果，图2-14所示为蓝色光波透过蓝色玻璃杯所呈现的效果。

图2-13　透明玻璃器皿　　　　　　　　图2-14　蓝色玻璃杯

光 的 传 播

小孔成像是说明光直线传播最典型的例子,在暗箱前壁上开一个孔,则发光物体发出的光线沿直线通过小孔,在暗箱的后壁形成一个倒像。图2-15所示为小孔成像的原理演示图。光线只在均匀的媒介中沿直线传播,如果媒介不均匀则光线因折射而弯曲,这种现象经常发生在大气中,例如,神奇的海市蜃楼、雨过天晴后美丽的彩虹等。图2-16所示为海市蜃楼呈现效果。

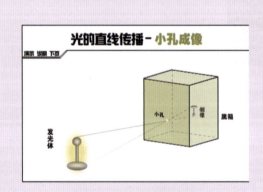

图2-15　小孔成像原理　　　　　　　　图2-16　海市蜃楼

第二节　色彩的分类

客观世界中的色彩是千变万化、多种多样的,无法用数字来计算,也不可能将所有的色彩均制作成色料。调色板上色彩虽变化无限,但如果将色料归纳分类,基本上可分为两大

类：一类是原色，即红、黄、蓝；另一类是混合色，即由红、黄、蓝三原色以不同比例混合调配而产生，也称为间色。用间色再调配混合产生的颜色，称为复色。从理论上讲，所有的间色、复色都是由三原色调和而成的。

一、原色

其他色不能合成的三种色彩称为原色，原色按照性质的不同可分为两类：色光三原色和色料三原色。色光的三原色是红、绿、蓝，而色料的三原色是红、黄、蓝。

(一)色光三原色

光经过三棱镜的分解，显现为红、橙、黄、绿、青、蓝、紫七种色光，其中的红、绿、蓝三种色光不能由其他色光混合产生，这三种颜色称为色光的三原色。而其他的色光是可以由这三种色光混合而得到的，例如，红色光和绿色光重叠透射到银幕上，可产生黄色光，如果再加入青色光，就呈现出白光。计算机显示器和电视机的彩色显示用的就是这个原理。图2-17所示为色光之间的混合关系。

而环境色光的特性也经常在生活中被应用，例如，在熟食店里，我们经常看到肉类等熟食被红色的光照射，显得更加诱人。有的时候，在灯光照射下，物体会失去原有的面貌，而呈现一种特殊的性质。图2-18所示分别为在普通白炽灯照射下和钠光灯照射下的草莓，可以明显看出，在钠光灯照射下的草莓给人一种霉烂的感觉，这就是典型的色光对物体的影响。

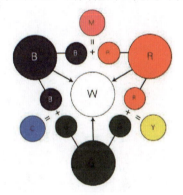

图2-17　色光之间的混合关系

图2-18　白炽灯和钠光灯照射下的草莓

(二)色料三原色

色料的色彩种类是多样的，其中大多数是由其他色彩混合而成的，例如，蓝色和黄色混合可以得到绿色，蓝色和红色混合可以得到紫色，大红色和柠檬黄色混合可以得到橙色等。但是，有三种色料是不能用其他色料混合得到的，那就是红、黄、蓝色料，这三种颜色就被称为色料的三原色。图2-19所示为色料之间的混合关系演示图。

图2-19 色料之间的混合关系演示图

色料的混合

通过三原色的混合关系，我们可以知道：有了红、黄、蓝三个原色后，就可以调配出其他的颜色，所以，有人认为可以不用在写生实践中再买其他颜色而只需要三个原色就可以，但事实上，只用红、黄、蓝三原色是调不出我们所需要的全部色彩的，如玫瑰红、紫罗兰等是不可能用三原色调出来的。

所以我们在初学色彩写生时，还是应该将颜料准备齐全，这样才能方便使用，尤其是土红、赭红、土绿、生褐等低纯度的复色颜料，否则只能是浪费时间和精力而又无法完成作品。在生活中需要染色的各个领域也是如此。图2-20所示为服装面料染色所用的色粉，其中的每一种色粉均是加工准备好的，而不是自己调和出来的。

图2-20 染色粉

没有调和过的颜料纯度最高,但是颜料在经过调配混合后,其纯度就明显降低,调配次数越多,就越混浊不透明。从如图2-19所示的色料之间的混合关系来说,三原色料的等量混合,应该能够调配出黑色,但事实上,如果我们自己尝试一下就会知道,混合后的结果并不是纯黑色,而只是一种灰黑色,但其明度和纯度的确均明显降低。

图2-21所示为在调色板上进行色料的混合。

图2-21　颜料在调色板上反复混合后的效果

案例2—1

色料混合肌理作品

设计说明：色彩混合在设计作品中经常出现,不经意的色彩混合之后,可以产生意想不到的颜色效果。肌理分为触觉肌理和视觉肌理两种,利用色彩的堆叠效果,可以使颜料高出画面,最后形成触觉肌理效果,图2-22就是应用了色料的色彩混合与触觉肌理两个特点,使其按照预先设计好的图案,堆叠出一定的高度,形成一幅触觉肌理色彩混合作品。

设计内容：图2-22所示为多色混合后所呈现的触觉肌理作品最终效果。在此作品中,采用了红色、黄色、蓝色、白色等色彩,并利用水粉笔刷的刷毛,呈现拉丝效果,在颜色的布局上,使各种颜色按照比例分配好位置和面积,白色在其中起着调节整体色彩的作用。

图2-22　色料反复混合后的效果

> **案例点评**：本肌理作品充分体现了触觉肌理效果，同时应用了色彩混合的原理，在不同色彩混合的过程中，产生了新的色彩效果。例如，其中的蓝色和红色混合，产生了紫色效果；白色和蓝色混合，使蓝色的明度得到了提高。

二、间色

由色光或者色料的两种原色相混合而得到的颜色就是间色。如图2-23所示的色光三原色相互混合，红色光+绿色光=黄色光，红色光+蓝色光=紫红色光，蓝色光+绿色光=蓝绿色光，其中的黄色光、紫红色光、蓝绿色光就是色光的三个间色。

图2-24所示为色料的三原色等量两两相叠加后产生的三种间色，即红色+黄色=橙色，黄色+蓝色=绿色，蓝色+红色=紫色，其中，橙、绿、紫就是色料的三种间色。但是，如果两种原色在混合时各自所占分量不同，调和后就能形成多种间色，所以相对意义上的间色就不止三种。

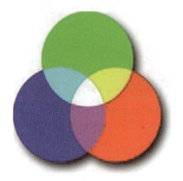

图2-23　色光三间色

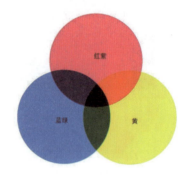

图2-24　色料三间色

三、复色

复色是指间色和原色再继续相互叠加混合，或者三种以上的颜色相互叠加混合所得到的颜色，如绿紫色、蓝紫色等，多种单色光相配会产生越来越亮的光，而多种色料相配则会使颜色越来越深，甚至会让人觉得颜色越来越脏。图2-25所示为多色光混合后所呈现的白光，如图2-26所示为多种色料混合后所呈现出的复色。

图2-25　舞台灯光效果

图2-26　多种色料混合效果

通过以上内容可知，在画面的表现效果中，原色是强烈的，间色较温和，复色在明度上和纯度上较弱，而各类原色、间色与复色的补充组合，就会形成丰富多彩的画面效果。当我们感觉画面的色彩布局不和谐时，特别是颜色对比强烈、刺激时，复色的使用能够起到缓冲、平衡或调和画面色彩的作用。

四、近似色

近似色可以是我们给出的颜色之外的一种邻近颜色，如果从橙色开始，并且想要它的两种近似色，就应该选择红色和黄色；如果选择绿色的近似色，就应该是邻近它的黄绿色和蓝绿色。用近似色的颜色做主题可以实现色彩的融洽与融合，与自然界中所看到的色彩接近，给人以舒服、自然的心理感受。

图2-27所示为近似色在色相环中的位置，图2-28所示为用橙色的近似色设计出的矢量图，图2-29所示为用绿色的近似色所设计的矢量图。

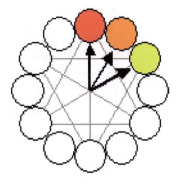

图2-27　近似色在色环中的位置

图2-28　橙色近似色的应用

图2-29　绿色近似色的应用

五、互补色

在色环上直径两端对应的两种颜色，互为互补色。在色光中互补的两色光叠加会呈现为白光，而在色料中互补的两色叠加会呈现为灰黑色，或者一种倾向于黑色的脏色，在色料中互补两色混合后会最大限度地降低两色的纯度，而互为补色的两个色光混合则提高了明度和纯度。互补色的并置会产生强烈而刺眼的对比效果。

图2-30所示为互补色在色相环中的位置，图2-31所示为互补色各自作为主题文字和背景所呈现的效果，明显可见橙色的文字有一种从蓝色背景中凸起的效果。

互补色的搭配虽然会显得画面非常耀眼、对比过于强烈，但是如果在作品中搭配好也一样是美丽的色彩搭配。图2-32所示为手绘水粉互补色搭配作品，虽然有大面积的红色和绿色的搭配，但是通过黑色、白色、小面积灰色的应用，画面一样非常漂亮，并独具特性。

图2-30　互补色在色相环中的位置　　图 2-31　互补色的搭配

图2-32　手绘互补色水粉画作品

六、分离补色

分离补色由两种到三种颜色组成。选择一种颜色，就会发现它的互补色在对应直径的另一端。对应互补色左右两端的颜色都是所选色彩的分离补色。分离补色应用起来要比互补色更柔和一些。图2-33所示为分离补色在色相环中的位置。

颜色的搭配有很多因素在起关键作用，有时甚至会使画面效果完全不一样，图2-34所示为用分离补色中的红色和蓝色进行搭配的两种效果，大面积搭配显得单调，而红色作为小圆点的搭配就显得生动活泼了很多。

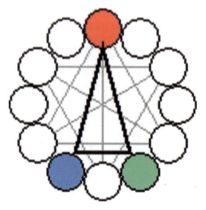

图2-33　分离补色在色相环中的位置

图2-34 用分离补色中的蓝色和红色搭配

七、组色

组色是色环上距离相等的任意三种颜色，图2-35所示为组色在色相环中的位置。当组色被用作一个色彩主题时，会造成浏览者紧张的情绪。因为这三种颜色会形成强烈对比，图2-36所示为分别以绿色、橙色和紫色为主设计的海报宣传画，由图中可见，三种颜色放置在一起的确感觉非常醒目、刺眼、对比强烈，而该作品分别以一种颜色为主色调，感觉就会比较协调。

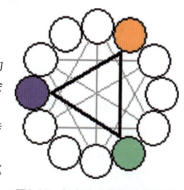

图2-35 组色在色相环中的位置

图2-36 分别以绿色、橙色和紫色为主设计的海报

八、暖色

暖色由红色调组成，例如，红色、橙色和黄色。暖色赋予人温暖、舒适和活力的感受，

会产生一种色彩向浏览者推进并从画面中凸起的可视化效果。图2-37所示为暖色在色相环中的位置。

九、冷色

冷色由蓝色调组成，比如，蓝色、青色和绿色。这些颜色对色彩主题起到冷静的作用，看起来有一种从浏览者身上收回来的效果，它们用作页面的背景比较好。图2-38所示为冷色在色相环中的位置。

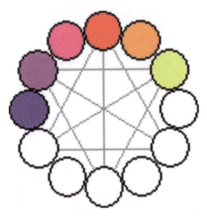
图2-37　暖色在色相环中的位置

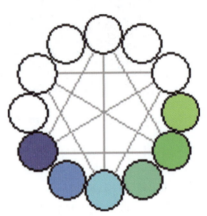
图2-38　冷色在色相环中的位置

有时暖色和冷色的区分并不是非常绝对的，而要看周围和它进行对比的颜色，例如，同是黄颜色，一种发红的黄看起来是暖颜色，而偏蓝的黄色给人的感觉是冷色。属于中性色系的色彩有：紫、绿、黑、白、灰。图2-39所示为冷暖色调的服装对比，以及冷暖色和中性色在色相环中的位置。

图2-39　暖色和冷色的对比

色彩的暖和冷还会使人在心理上产生很多感受，例如，兴奋和冷静、前进和后退、重和轻、柔软和坚硬等，在色彩作品设计中这些心理特征是设计师应该关注到的因素。

十、有彩色与无彩色

有彩色是指红、橙、黄、绿、青、蓝、紫等颜色，它有三种特性：色相、明度和纯度。从理论上来说，色彩的种类是没有极限的。

无彩色是指白色、黑色以及由白色和黑色调和而成的各种深浅不同的灰色。纯白色是完全反射光线的结果，而纯黑色是完全吸收光线的结果，所以，我们穿黑色的衣服站在太阳下，很快就会觉得热。无彩色只有明度这一种属性，而没有纯度和色相的属性。有彩色与无彩色如图2-40所示。

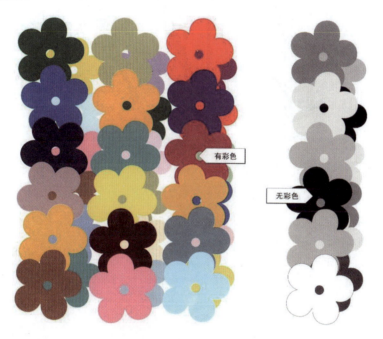

图2-40　有彩色与无彩色

无彩色黑和白之间的关系

无彩色黑和白之间可以形成白、亮灰、浅灰、亮中灰、中灰、灰、暗灰、黑灰、黑9个明度阶层的变化，如图2-41所示。

图2-41　黑白之间9个明度阶层的渐变

黑和白是两个极端对立的无彩色，黑色和白色有一种稳定、坚固、坚决的视觉效果，它们不像有彩色那样互相排斥和影响，还可以用来分离有彩色，使其他有彩色避免相互之间的刺激性影响。

　　图2-42所示为手绘水粉画作品，用黑白来分离亮丽的有彩色，使画面显得不至于过分刺眼，而该作品中大量有彩色呈条状出现，也起到了缓和画面的作用。

图2-42　手绘黑白分离有彩色水粉画作品

　　灰色可以由黑白的混合调出不同的层次，它还可以与其他少量的色彩混合改变其色彩属性，使其含灰调子，而形成一种稳定的色彩；灰色很容易受其他颜色的影响，当其与其他颜色并置的时候，都会被推到其补色的位置上，所以，灰色总是随环境色的变化而改变自己的面貌。图2-43所示为灰色在水粉画作品中的搭配效果。

图2-43　灰色在水粉画作品中的效果

案例2—2

服装设计中的无彩色应用

设计说明：在服装设计和服装搭配的用色中，许多西方的设计大师常用"黑色"和"白色"来装点服饰。在服装设计领域黑色和白色是永远的流行色，在众多的色彩服饰中常会压倒群芳、雅而不俗，而当大家对自己的着装色彩难以选择的时候，黑色、白色或灰色等无彩色的搭配是不会出问题的色彩选择。

设计内容：无彩色服装的搭配可以青春靓丽，也可以高贵典雅。图2-44所示为极具青春气息的黑白色服装搭配，图2-45所示为典雅造型的黑白小礼服搭配。在无彩色的应用中，服装面料也决定着最终的颜色效果和肌理效果，会产生不同的视觉冲击力。例如，棉布面料就更适合制作生活服装，而丝绸类的高反光面料就更加适合应用在礼服的设计中，更多的无彩色面料设计和搭配效果，需要我们在生活中不断地去尝试才能感受到。

图2-44　无彩色搭配的休闲服装　　　　图2-45　无彩色搭配的小礼服

案例点评：图2-44所示的黑白色彩服装搭配，是很常见的年轻人搭配造型，尤其是条纹的应用，使造型手段更加丰富，表现力更强；而图2-45所示的黑白颜色搭配的小礼服效果，是在日用小礼服中很常见的搭配方式，显得简洁明快，又不会产生搭配上的问题。

第三节　设计色彩

　　设计过程中的色彩灵感，来源于我们对生活的深刻感知和热情，生活中的方方面面都离不开色彩的表达。作为设计师，只有多感受生活，多了解和学习不同地域和民族的文化特点，才可能设计出符合人们需要和使大家认可的作品，才能真正打动人心。

　　设计色彩主要指设计应用色彩，侧重的是抽象的装饰和实际应用，目的是为实用服务，突出视觉与应用性。

1. 包装设计色彩

　　在包装色彩的设计中，为了达到宣传、美化、推销产品等目的，就必须对色彩的应用、消费群体的心理、商品的特点、社会消费特点等内容进行关注，此外还要关注商品销售的统一连续性，避免用色的个性化和任意性，同时设计者还要有社会学和心理学的知识。从食品包装的角度来说，其色彩还会左右人的味觉、引起心理方面的联想，不同种类的食品在包装用色上都有固定的用色，以便激发消费者的购买欲望。

　　由于各个国家、民族都有自己对色彩的偏好，所以，包装设计的色彩一定要根据产品销售的国家和民族而定。例如，在大城市，人们可能比较喜好典雅、清淡的颜色。图2-46所示为清淡色彩的礼品包装，图2-47所示为淡雅的紫色花束。

图2-46　礼品包装　　　　　　　　图2-47　花束包装

　　但是，这种淡雅的色彩在少数民族地区或者在乡村可能就不太受欢迎，因为，根据当地的喜好，人们可能更喜欢表现喜庆、热烈、欢快的色彩，如图2-48所示的用纯色搭配的陕西民间工艺马勺，再如图2-49所示的中国传统年画。以此推广到其他平面设计中去，也是一样的道理。所以，充分了解受者的文化和历史内涵，也是设计人员必备的知识。

图2-48 马勺

图2-49 年画

包装色彩心理

从色彩心理学的角度来说，包装色彩能把人对食品的味觉感表现出来。以儿童食品包装为例，现有市场上儿童食品包装多从食品本身固有的颜色出发，对其色彩进行提炼与升华，看上去更加五彩缤纷、生动活泼，以吸引儿童的注意力。

在色彩设计上，儿童食品大多采用鲜红、嫩黄、金色、苹果绿、淡紫或玫瑰色等颜色，如图2-50所示的鲜艳食品包装袋，再如图2-51所示的鲜艳儿童糖果。因为三原色、对比色搭配比较适合儿童的视觉心理，也能影响到儿童的色彩记忆，所以，在儿童的食品包装、服装、日用品等色彩的设计上，基本是亮丽的颜色居多。

图2-50 薯片包装

图2-51 糖果色彩

案例2—3

食品包装色彩

设计说明： 包装色彩的运用，是建立在人们对色彩的认知心理基础上的，但这并不代表它就是永恒的规律，一成不变，在不同的环境和条件下，其色彩应用也要有所突破和大胆创新。传统观念认为，为了刺激人们的食欲，应多用暖色调进行食品的包装设计，但相反的色彩应用往往更能给人留下深刻的印象。

设计内容： 卡夫旗下的奥利奥饼干，大胆运用蓝色和紫色的搭配包装，给人一种独特的口感，如图2-52所示的奥利奥饼干包装袋；而五谷道场方便面包装袋的黑色设计，也使其在众多以红色、绿色外包装居多的方便面货架上先声夺人，如图2-53所示的五谷道场方便面包装袋。所以，在包装色彩设计中，可以大胆尝试一些新的色彩搭配，在原来的基础上进行突破和创新。

图2-52　奥利奥饼干包装　　　　图2-53　五谷道场方便面包装

案例点评： 奥利奥饼干和五谷道场方便面包装袋的色彩搭配均比较独特，尤其是五谷道场方便面包装袋的色彩设计，黑色的应用是绝对大胆的突破，在众多色彩包装中显得非常突出。

2．环境艺术设计色彩

生活空间、家居设计、景观设计等，都属于环境艺术设计领域，在进行这类色彩设计时，要根据主题和文化气氛的要求，选择突出主题的色彩。由于设计点比较多，所以每一处的细节都要注意，否则可能因为一个很微小的地方而影响了整体的效果，或影响了人们的情绪。

在室内色彩设计方面，不同的空间分割有着不同的使用功能，色彩的设计也要随功能的差异而做相应的变化。一般卧室的设计色彩不应该过于艳丽，否则会影响睡眠和休息，甚至

会让人感到烦躁不安,图2-54所示为柔和的粉色儿童卧室;亮丽的色彩可以用在厨房、卫生间的设计中,能够调动人的积极性,图2-55所示为绿色和白色搭配的卫生间;而低明度的色彩和较暗的灯光来装饰空间,则给人一种"隐私性"和温馨之感,可以应用在办公空间等需要静心思考的地方。

图2-54 卧室色彩设计

图2-55 卫生间色彩设计

环境艺术的色彩设计不是孤立的,大自然中的花草、绿地、树木、山石都能给我们很多设计灵感,大自然的色彩是我们取之不尽、用之不竭的灵感来源,模仿大理石、植物等的色彩和纹理的设计,可以使人产生轻松、和谐、亲切的感受。

3. 服装设计中的色彩

从远古人类的简陋服饰到今天丰富多彩的时尚服饰,服装色彩的变化经历了漫长的过程,体现了人类文明的变迁。服装的色彩体现了一个国家、民族、地域的习惯和时代流行趋势,在相同的场合,不同的国家、民族会有自己的习惯用色,或者是服装用色方面的忌讳等。

例如,在中国传统节庆和婚礼等重要日子中,最崇尚的就是用红色,因为红色在中国传统中代表的是喜庆、热闹和吉祥等感受,并希望能够带来好运。红色也是民间许多艺术造型的传统用色,例如,中国的民间剪纸、年画等。图2-56所示为红色的民间剪纸图案,图2-57所示为中国新娘传统的红色服装。

图2-56 中国民间剪纸

图2-57 穿传统红色服装的中国新娘

一般来说，经济发达地区的服装色彩会相对比较淡雅，并相对多元化，因为这比较符合人们在繁忙的工作后，希望追求一种轻松、自然生活的心态，而经济水平的提高也允许在服装色彩方面的多角度创新，图2-58所示为女性白领的浅色职业套装；而经济相对落后地区在服装色彩的选择上就相对单一，例如，非洲的部落民族，比较喜欢用艳丽的服装颜色，如红色、黄色等，这种选择既与地域特色有关系，也与其经济不发达有直接关系，因为鲜艳的色彩象征着一种热烈的原始生活气息，图2-59所示为非洲传统装扮。

图2-58　职业女装

图2-59　非洲传统装扮

而中国的许多少数民族的服装、服饰或者生活用品也是色彩艳丽，充满了热烈的生活气息，其用色特点体现了少数民族对大自然一种淳朴的热爱。图2-60所示为中国少数民族的手工艺刺绣品，蓝色和红色的搭配正是分离补色的应用。

图2-60　中国少数民族刺绣

以上在服装色彩方面的选择，都是因为人们对生活的不同理解和追求而形成的服装用色特点。不论怎样的服装用色，都是独具个性魅力的，都能够赋予设计者很多设计灵感和丰富

的想象力。

学生在学习设计色彩时,要学会多方面借鉴和学习其他领域的色彩应用方法,多向大自然、绘画大师和民间艺术学习,因为色彩是最有震撼力的。

服装设计师眼中的色彩

服装设计中的色彩灵感来源也是多角度的,大自然的一草一木、动植物的纹理和图案、日月星辰等,都可以赋予设计师无穷的灵感和形象力,所以,作为一名设计者应该不断地去关注生活、关注大自然,因为那里有取之不尽、用之不竭的灵感。

作为生活中的知名服装设计师们,也是一样在向大自然吸取灵感,如图2-61所示的日本服装设计师三宅一生设计的2009年春、夏服装作品,其用色特点是典型的自然颜色,体现了春、夏季节清新、自然的特色,给人一种春意盎然的感受。

(a) (b)

图2-61　三宅一生2009年春、夏服装设计作品

由于三宅一生曾经学习过绘画,所以在他的服装设计用色中可以感知到很多绘画中的纯色调对比和互补,再加上其服装造型的设计,给人一种将服装进行艺术解构的理解,由此可见,对其他艺术门类的学习和借鉴,也是艺术设计中必不可少一个重要元素。图2-62(a)所示为其对中国传统元素的应用,图2-62(b)所示为其对色彩大胆对比的应用。

(a)　　　　　　　　　　　　　(b)

图2-62　三宅一生早期服装设计作品

案例2-4

绘画色彩与现代派设计

设计说明：彼埃·蒙德里安(Piet Mondrian，1872—1944)，荷兰画家，20世纪非具象绘画的创始者之一，以其发起并命名的荷兰运动"新造型主义"而闻名，他使用最基本的元素创作(直线、直角、三原色)组成风格派抽象画面，色彩柔和，充满轻快和谐的节奏感。蒙德里安将"新造型主义"解释为揭示世界的直线与色彩的绝对和谐。

设计内容：图2-63所示为蒙德里安的代表作品《红、黄、蓝的构成》，作于1930年，是蒙德里安几何抽象风格的代表作之一。图中粗重的黑色线条控制着七个大小不同的矩形，形成非常简洁的结构。画面主导是右上方那块鲜亮的红色，不仅面积巨大，且色度极为饱和。左下方的一小块蓝色、右下方的一点点黄色与四块灰白色有效配合，牢牢控制住红色正方形在画面上的平衡。

在这里，除了三原色之外，再无其他色彩；除了垂直线和水平线之外，再无其他线条；除了直角与方块之外，再无其他形状。巧妙的分割与组合，使平面抽象成为一个有节奏、有动感的画面，从而实现了它的几何抽象原则。

第二章 色彩原理

案例点评：著名服装设计师伊夫·圣洛朗(Yves Saint Laurent)在20世纪60年代，以抽象派绘画大师蒙德里安的绘画作品《红、黄、蓝和黑色栏杆》为灵感来源，设计了一系列服装，图2-64所示为伊夫·圣洛朗根据蒙德里安的作品为灵感设计的服装，从此以后，艺术设计与绘画就紧密联系起来了，而且此种风格的设计层出不穷，甚至把此种风格的作品命名为"风格派"，并推广到家居用品、生活用品等各个方面的设计之中。图2-65所示为风格派的鞋子设计，图2-66所示为风格派的家具设计。

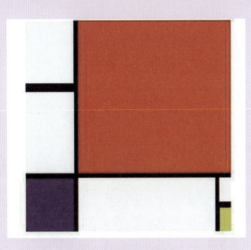

图2-63　蒙德里安作品

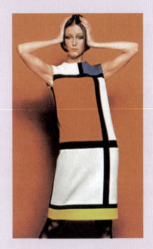

图2-64　伊夫·圣洛朗作品

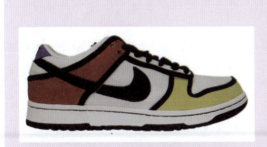

图2-65　风格派的鞋子

图2-66　风格派的家具

本章小结

在本章中，我们初步了解了色彩的产生原理、色彩的基本分类、色彩分类之间的详细关系、几种设计色彩的用色特点和小技巧。通过学习，我们还了解到，在色彩的设计中，要学

会借鉴其他艺术门类的色彩应用特点，如向绘画大师的作品借鉴色彩，尤其是近现代的设计大师蒙德里安、马蒂斯等。他们的绘画作品引领了一个时代的设计潮流，并将色彩使用到了抽象的极致，他们对色块的布局、构成，都对我们的学习有很大的启发和帮助。

我们要学会向大自然借鉴色彩，并能够按照色彩规律进行符合受众心理的搭配与组合。

1. 在光谱中，可见色光有哪些？分布在哪个波段内？
2. 色光的三原色和三间色之间有怎样的关系？怎样用色料的三原色调配出色料的三间色？
3. 什么是互补色？什么是分离补色？
4. 绘画色彩和设计色彩之间有怎样的必然联系？
5. 思考在不同的设计领域，其色彩的应用有哪些不同？观察生活中的平面招贴、电视广告，并分析其对色彩的应用。

1. 在色相环中，用组色选色法选择一组颜色，并应用此组颜色进行手绘作品练习，主题不限，画面尺寸为8开。
2. 以蒙德里安的作品《红、黄、蓝的构成》为灵感来源，进行平面作品设计，主题不限，画面尺寸为8开。

第三章

色彩的体系

学习要点及目标

- 掌握色彩的基本属性。
- 理解色彩的三种混合方式。
- 了解孟塞尔表色体系。

核心概念

色相　明度　纯度　加色混合　减色混合　色立体

引导案例

RGB色彩体系

人们把红(Red)、绿(Green)、蓝(Blue)这三种色光称之为"三原色光",RGB色彩体系就是以这三种颜色为基本色的一种体系。目前这种体系普遍应用于数码影像中,如电视、计算机屏幕、数码相机、扫描仪等。RGB值是0~255中的一个整数,不同数值叠加会产生不同的色彩。而当相同数值的RGB叠加时,则会变成白色。

由于显示器数字信号的差异,同样的RGB数值可能在不同的显示器上有一定的显示差异。例如,有一个色块,数值为R(红)—255、G(绿)—0、B(蓝)—0,如果显示器表现准确的话,应当显示为高度饱和的红色。但是在甲显示器上,它可能呈现的是鲜艳的红色,而在乙显示器上,它又可能呈现的是暗红。这是由于虽然两台显示器接收到的数字信号的色值相同,但是各个显像管显示这个颜色的时候,其电子枪的灯丝温度以及荧光粉的发光特性都不尽相同,色彩因而发生差异。

再接下来看:当这个色块需要输出打印时,这种高度饱和的红色,打印墨水是无法直接体现的,需要通过品红墨水和黄墨水混合配比来形成红色,最后打印的效果可能会变成了橘红色。同样还是这台打印机,使用相同的打印墨水,在亮白的纸张上输出时,色彩会很鲜亮,而在灰暗的纸张上输出时,色彩会变暗淡。每种图像设备都有自己的色彩空间,而且其色彩空间也不是一成不变的。

由此可见,色彩的表现形式由于客观原因,会最终形成与主观看到的完全不同的结果,这就需要色彩设计师在现实中不断地去学习和体会,才能够达到熟练应用色彩的目的。

第三章 色彩的体系

- 能用色彩三要素即色相、明度、纯度对颜色进行分析。
- 能通过颜料调色推出12色相环或24色相环。
- 能任选一个色相的颜色分别进行明度推移和纯度推移。

第一节 色彩的基本属性

当我们认识色彩、应用色彩时，色彩的基本属性即呈现出其重要价值。因为，只要有一种色彩出现，它就同时具有三种基本的属性，即色彩的三要素：色相、明度和纯度。

一、色相

色相(Hue)是色彩最明显、最重要的特征，是指色彩的相貌或倾向，也指特定波长的色光呈现出的色彩感觉，是区别色彩种类的名称。例如，我们平时所说的红色、绿色、黄色就是指色彩的色相。色彩名称复杂繁多，视觉上可辨认的色相很有限，根据科学手段分辨的色相有200万至800万种之多。

色彩学上最基本的色相有：红、红橙、橙、黄橙、黄、黄绿、绿、青绿、青、青紫、紫、紫红12种，如图3-1所示。因为波长的细微差别，同样都是红色，我们又能分出桃红、曙红、土红、深红、大红、橘红、朱红等不同色相的颜色；同样都是绿色，我们还能分出深绿、橄榄绿、翠绿、草绿、中绿、浅绿和粉绿等不同色相的颜色。如果这些绿色中加入白色或灰色，又将调出无数的偏浅的绿色和偏灰的绿色。所以说加入黑、白、灰这些无彩色，原本的颜色明度和纯度会发生变化，但色相并不发生改变。

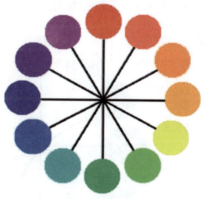

图3-1 12色相环

二、明度

明度(Value)是指色彩的明暗程度，也称颜色的亮度或深浅度。谈到明度，我们可以从无彩色入手，以帮助大家理解。在黑、白、灰这些无彩色中，我们把黑和白作为明度的两极，白色最亮，明度最高；黑色最暗，明度最低。而在黑白之间等间分出若干个灰色，就形成了灰度系列。靠近白端为高明度色，靠近黑端为低明度色，中间部分为中明度色，如图3-2所示。

在理解了无彩色的明度后，我们来看一下有彩色的明度。我们可以从以下两个方面来进行分析。

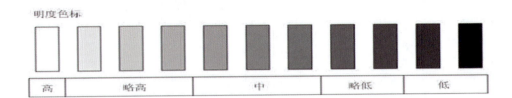

图3-2 明度色标

(一)各种色相之间的明度差异

如图3-3所示,在各种色相之间,同样的纯度,黄色的明度最高,紫色最低,红绿色居中。

(二)同类色相之间的明度差异

同为一类色相,例如,都为绿色,我们也还能分出深绿、橄榄绿、翠绿、草绿、中绿、浅绿和粉绿等不同色相的颜色,而由于构成它们色彩的配比不同,也会形成不同的明度变化。另外,同一色相通过加入黑白灰也会形成明度的差异,如图3-4所示。

有彩色即靠自身所具有的明度值,也靠加减黑、白来调节明暗。同一色相的颜色加入的白色越多,明度越高,加入的黑色越多,明度越低。在色彩的调配过程中,明度的提高和降低会引起该色相色彩纯度的降低。

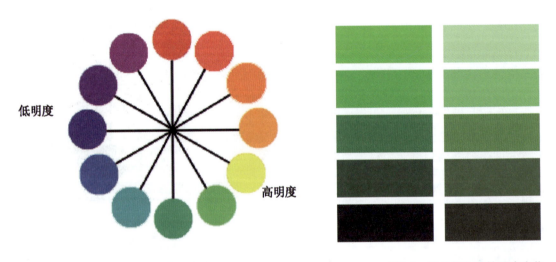

图3-3 不同色相的颜色明度不同　　　　图3-4 同色相颜色的明度变化

三、纯度

纯度(Chroma)又称色度、饱和度或彩度,是指色彩的鲜、浊程度,取决于色彩波长的单一程度。

可见光谱中的各种单色光为极限纯度,是最纯的颜色。当在一种色彩中加入黑、灰、白以及其他彩色时,纯度自然会降低,为了研究方便,孟塞尔色立体中采用了14个步度的纯度变化。纯红色最高,为14级,黑、白、灰纯度最低,为零,橙、黄、紫居中,有彩色中,纯

度最低的是绿色。如图3-5所示，红色纯度最高，逐步加入白色，明度逐渐增加而纯度随之降低；加入黑色后明度、纯度都随之降低。使用颜色时，若混合的颜色种类愈多，纯度也就愈低。灰色中加纯色，纯度便增强；纯色中加灰色，纯度则降低；纯度高的颜色只要改变明度，纯度也会改变。

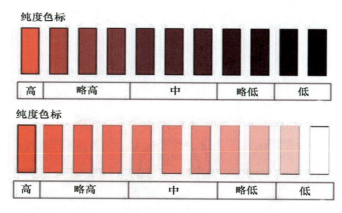

图3-5　纯度色标

纯度变化对人们的心理影响极其微妙，不同年龄、不同性别、不同职业、不同文化教育背景的人对纯度的偏爱有较大的差异。例如，年轻人一般喜欢穿纯度较高、色彩鲜艳的服装，老年人侧重选择中低纯度的服装。

纯度高的色彩一般不宜占过大的空间，那样容易造成视觉和心理的持续强刺激。我们居住的室内色彩，多以低纯度、高明度的大面积为宜。不能想象如果我们的居住室墙壁涂满高纯度的涂料会是什么样的情景。所以，色彩的性格也会由于纯度的细微变化而变化。

熟悉和掌握色彩中的三要素，对于认识色彩、表现色彩、创造色彩极为重要。色彩三要素是一种三位一体、相互共生的关系，即三要素中的任何一个要素的改变，都将影响原来色彩的面貌。因此，在色彩应用中，它们是同时存在、不可分割的整体，它们之间既互相区别、各自独立，又互相依存、相互制约。所以，在调配一种色彩或使用一种色彩时，三者要同时联系起来考虑，要三者兼顾，不能顾此失彼。

案例3—1

色相在系列包装设计中的应用

设计说明：系列化包装是现代包装设计中较为普遍、较为流行的形式。它是以一个企业或一个品牌的不同种类的产品用一种共性特征来统一的设计。共性主要体现在包装的造型特点、形体、品牌标识、版面样式等方面，以形成一种统一的视觉形象。系列间的差异主要用色彩和种类差异的图形图像进行区隔，使系列包装既呈现多样的变化美、又有统一的整体美。系列包装上架陈列效果强烈，易于识别和记忆，在增强视觉宣传效果的同时，强化了消费者对产品的印象，能有效扩大产品影响，树立品牌形象。

设计内容：图3-6所示为一套国外果汁饮料的系列包装。三款同类产品包装的造型和版面及插图风格完全统一，以呈现统一的视觉形象，而三种产品口味的差异之处，主要就体现在了色彩的运用和插图主题的细节差异上。三种果汁饮料的口味分别为柠檬、甜橙和草莓，因此系列包装在统一的插图风格的基础上更换了插图的主体，柠檬口味的以柠檬的形态作为插图的主体，甜橙口味的以橙子的形态作为插图的主体，草莓口味则以草莓的形态作为插图的主题，这就有效地体现了系列产品的口味差异。系列包装最大的差异之处往往通过色彩、色相上的差异进行体现，这套系列包装也不例外。

图3-6　色相在系列包装设计中的应用

案例点评：三款系列产品分别以三种口味的主体色作为包装的色彩，黄色的柠檬口味、橙色的甜橙口味、红色的草莓口味，既贴合地体现了产品的类别特点，又很巧妙地用色相的差异区隔了三款系列产品。

案例3—2

同色相的明度和纯度变化在家居设计中的应用

设计说明：随着人们生活水平的提高，特别是住宅环境的改善，人们对赖以生存的环境开始重新思考并对其提出了更高层次的要求，讲究更多的环境舒适度及个性化的装饰空间。在一个固定的环境中，最先进入我们视觉感官的是色彩，而最有感染力的也是色彩。我们可以有效利用色彩的色相、明度、纯度三要素，营造不同风格和不同氛围的家居环境。

设计内容：如图3-7和图3-8所示的家居设计均选择了红色作为家居环境的主色调，但同色相的红色通过纯度和明度的差异呈现出完全不同的色彩感觉和家居氛围。如图3-7所示的设计以低纯度、高明度的粉红色作为家居环境的基调。当我们愉悦，但不需要狂喜的时候，我们选择温馨的粉红色，她是红色去除激情之后的色彩。经过水冲洗后的红色，是春天花园中柔和的色彩，她带给人浪漫、温馨而典雅的感觉。同样是红色，如图3-8所示的家居环境则给人完全不同的感受，高纯度的红色渲染着强烈的艺术氛围，奔放而张扬，现代而富有激情。

图3-7　低纯度、高明度的粉红色在家居设计中的应用

图3-8　高纯度的红色在家居设计中的应用

案例点评：两款家居设计中对红色明度、纯度的巧妙运用所呈现出的不同家居风格，给不同的用户营造了不同的家居氛围。由此可见，色彩已成为家居设计中最重要的设计元素之一。

第二节 色彩的混合

色彩之所以丰富,是因为色彩不同量的配置会产生丰富的变化。我们常见的颜色基本上是由三原色变化而来的。

所谓原色就是不能再被分解或合成的色彩。三原色是目前最为广泛和常用的说法,是以生理学及物理学的原理来立论的。1802年,英国物理学家托马斯·扬(Thomas Young)提出"光学三原色"学说,他认为红、绿、蓝为独立色,不能为其他色合成。19世纪末,德国物理学家冯·霍姆霍尔茨(Von Helmholtz)的三色学说认为,人眼视网膜的视锥细胞含有红、绿、蓝三种感光元素,由于光刺激的强弱而产生了色彩感觉。

色彩的混合有三种形式:色光的三原色红、绿、蓝混合后变成白色光,称为加色法混合;颜料的三原色品红、柠檬黄、湖蓝混合后呈黑色,加入的种类越多越显暗浊,称为减色法混合;还有一种色彩混合方式是中性混合,包括色彩旋转混合、空间混合两种。

一、加色法混合

加色法混合就是色光的混合,它的特点是:色光明亮度会随着色光混合量的增加而增加。如图3-9所示,当全色光混合时则呈现白色,三原色光混合相加后得到白光。红绿光相加得到黄色光(颜料红绿相加得褐色),绿蓝光相加得青色光,蓝红光相加得品红色光。这是色光的第一次间色。如再用三原色与相邻的三间色相加,就得色光的第二次间色,如此下去可得到近似光谱的色彩。加法(色)混合出来的色彩感觉是由人的视觉来做视觉混合的,混合的结果是纯度不变,明度、色相变了。

色光对物体的显色影响叫演色性,在不同色光的照射下被照物体会变幻不同的色彩效果。如日光、灯光、天光等,它们本身就具有一定的冷暖倾向,而一般加色法体现的因素主要是彩色灯光,对物体的照射具有很强的色彩倾向,从而使物体改变色相,如展览会的光源、舞台照明、商品橱窗展示用光、时装表演灯等,图3-10所示为色光在舞台上的应用。我们不但要知道色光之间的混合规律,也就是它照在什么样的物体上会成什么效果,更为重要的一点是要多实践,光有理论是没有任何意义的。

图3-9 色光三原色混合

图3-10 色光混合在舞台美术上的运用

在加色法混合的色光中，要注意避免用物体颜色的补色光去与物体色结合，如红光照射绿色物体、紫光照射黄色物体，这样会使被照射物体变暗、变黑。

二、减色法混合

色彩的减色法混合即各种颜料和染料的混合。由于物体对光谱中的色光有吸收、反射作用，其中"吸收"就相当于减色法的意义。

颜料或染料中的红、黄、蓝为三原色。各种色彩都可以利用三原色混合而成，混合后的新颜色增加了对色光的吸收能力，而反射能力则降低，因而明度、纯度均会降低，色相也发生变化。在光源不变的情况下，两种以上的颜料混合后，相当于白光减去各种颜料的吸收光，而剩余的反射色光就成为混合后的颜料色彩。相混的种类越多越灰暗，相应的反射光就越少。

鉴于这种情况，我们在调色的时候应考虑颜料的数量和相调的次数，应避免三原色等量相调，那样就会出现脏色。一般调色，比如红色系与黄色系相调，可得出一系列橙色；红色系与蓝色系相调，可得出一系列紫色；黄色系与蓝色系相调，可得出一系列绿色。橙、绿、紫就是间色。在绘画色彩中，一般超过三种色料(不包括白)调出的颜色就偏灰、偏暗，两种色彩等量调和不宜选补色，如不等量，在色相环上可以有很多颜料混合的角度选择。

如图3-11所示，颜料的三原色品红、黄(柠檬黄)、湖蓝做减色法混合可得：品红+黄=橙、黄+湖蓝=绿、湖蓝+品红=紫、品红+黄+湖蓝=黑，颜料、染料、涂料的混合都属于减色法混合。

图3-11　色料三原色混合

三、中性混合

中性混合有色彩旋转混合、空间混合两种。与色光的混合相同，中性混合也是色光传入人眼，在视网膜神经感应传递过程中形成的色彩混合效果。

中性混合是加色法混合，但它本身不是发光体的光而是反射光的混合，也就是相混合各明度的平均值。混合过程与混合结果的明度既不增强也不减弱，故这种取明度平均值的色彩

混合法叫作中性混合。

(一)色彩旋转混合

将几块不同的色彩涂在圆盘各自的位置上，快速旋转圆盘，我们就可以看到混合起来的色彩，这种混合起来的色彩反射光快速地同时刺激人眼，从而得到视觉中趋于平衡的混合色彩。当旋转停止后，色彩又恢复到原来的状态。

(二)空间混合

空间混合是另一种混合方式，是将几种以上的色彩并置在一起，通过一定的距离观看，使其在视网膜上达到难以辨别的视觉调和效果，也就是在视觉中产生色彩的混合。由于这种混合受到空间距离以及空气清晰度的影响，我们称之为空间混合，如图3-12所示。

空间混合的明度值既不加也不减，属于中性混合。空间混合也叫作色彩并置，法国印象派画家修拉的油画作品、电视屏幕的成像、彩色印刷、纺织品设计中的经纬并置等，均由空间混合原理而成。

空间混合原理是通过并置，在一定距离内产生视觉上的色彩混合。这种混合在一定距离内往往可以将不同的鲜艳色彩转化为含灰的和谐色彩，因为距离在这里的概念不仅仅是影像在视网膜上的投影因视角的增大而增大、视角的减小而减小的原因，空间环境还对色光起阻碍和衰减作用(这就是不管色彩是否并置，都会因距离而产生色彩含灰的和谐现象)。

图3-12　色彩的空间混合

三种混合形式各有其主要用途，色彩可在视觉之外先混合而后进入视觉区域，也可进入视觉之后才产生混合。前者为加色法、减色法混合，后者为中性混合。

第三节　色彩体系

为了更全面、更科学、更直观地表述色彩概念，运用色彩及其构成规律规范色彩的使用，需要把色彩三要素按照一定的秩序和内在联系，立体而又有明确标号地排列到一个完整而严密的色彩表述体系之中，这种表述的方法和形式称为色彩的体系，该体系借助三维的空间架构来同时表述出色相、纯度和明度三者之间的变化关系，我们简称它为"色立体"，如图3-13所示。

色彩体系的建立，对于研究色彩的标准化、科学化、系统化及实际设计应用均有着举足轻重的作用。

谈到色彩体系，我们有必要先了解一下色彩科学的发展概况。

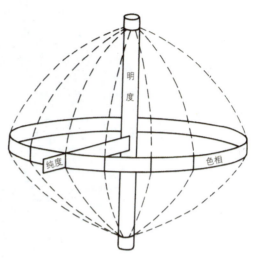

图3-13　色立体示意图

一、色彩体系与色彩科学的发展

古希腊时期对色彩的研究，主要有柏拉图、亚里士多德等哲学家的精妙论述，为后世的色彩研究和色彩科学发展奠定了基础。

亚里士多德(Aristotle)对色彩有这样的论述：①单一色是根据四元素——光、空气、水、土形成的颜色，空气和水在其性质上是白色的，火和太阳为黄色，土本身也是白色，但由于各种不同的着色方法，也就呈现了不同的色彩。②白、黑以外的颜色由其一种单色混合或调和时产生。③黑暗在缺乏光线时产生。④在单一色之间的混合中，根据所混合颜色之间的比例不同，从中可以产生多种多样的颜色。

由以上可以看出，古希腊朴素的色彩观和对光的认识是很宏观的，但又是主观的、臆断的，这一点与中国古代的"阴阳五行说"有异曲同工之处。柏拉图也曾经有过"白使眼睛开放，黑使眼睛收缩"的朴素的无彩色论。

1611年，达尔马提亚(Dalmatia)修道士德米那斯曾写过有关光的三棱镜现象的论文，但有关色彩的问题并未超出亚里士多德学派的见解，也就是说，还没有像牛顿那样真正发现并证实了光的色散现象，从而确定光与色的辩证统一的有机联系和科学原理。

1667年，牛顿(Newton)做了光的色散试验，发现了七色光。

1730年，莱·布朗(Lai Brown)通过反复试验研究发表红、黄、蓝三原色学说。

1776年，版画家、昆虫学家哈里斯(Moses Harris)著书《色彩的自然体系》，并发表最初的色相环(如图3-14所示)，对以后一百多年中各种表色体系的建立产生极大的影响。

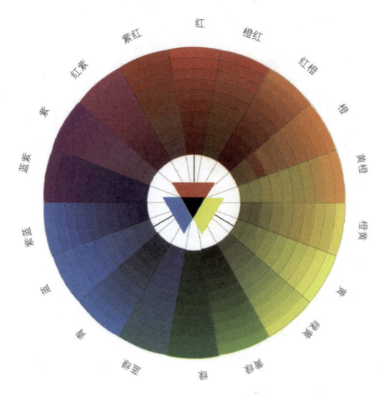

图3-14　根据哈里斯原型构造用电脑复制的色相环

1790年，著名德国文学家歌德(J.W.Von Goethe)对牛顿七色光谱学说提出疑问和批评。歌德为了验证牛顿的理论，也做了三棱镜的试验。但他没有发现光的色散现象，并以此告诫自己保持清醒："根据直观证明了牛顿俯奉者的理论是错误的。"歌德的批评显然还缺乏科学依据。

1802年，英国物理学家托马斯·扬(ThomasYoung)提出了"光学三原色说"，红、绿、蓝为独立的三原色，不能由其他色合成。

1810年，歌德著《色彩论》，强调去观察大自然色彩的变化，提出对色彩的研究应该以人为主体，从人的体验中提出对色彩的见解，具有色彩心理学的因素，他将全部色彩概括在三个条件之下：第一是"属于眼睛的色"，称为生理学色；第二是"属于各种物质的色"，称为化学色；第三是介于两者之间，是"通过镜片、棱镜等媒介手段所看到的色"，将其定为物理学色。

1810年，德国画家伦格(P. Otto Runge)制作了球形色立体，经过了近一百年才由伊顿运用到了构成教学中，确定了伊氏教学体系。

1816年，德国哲学家叔本华(A. Schopenhauer)发表了论文《论视觉与色彩》。

1831年，布鲁斯特发表了《颜色的三原色》一文，确立了现代色彩调配的基本过程。

1839年，法国化学家谢佛勒尔(M. E. Chevreul)著书《论色彩的对比规律与物体固有色的相互配合》，奠定了七色彩调和论的基础，也影响了法国印象派画家。

1845年，乔治·费尔德(George Field)发表了《CHROMATICS》，提出了色彩面积对色彩调和的制约与影响，采用了混色旋转圆板来测定色相面积对调和的影响。

1856年，扬·赫尔姆霍兹(Young．Helmoholtz)创立三色学说，认为人眼视网膜的视锥细胞含有红、绿、蓝三种感光色素。他的理论确立了以物理现象为依据的色彩视觉理论，科学地解释了各种颜色的混合现象。

1874年，德国生理和心理学家赫林(E. Hering)发表心理四原色学说，认为人们的视觉过程会产生黑与白、红与绿、黄与蓝三对视素，并产生兴奋与抑制的颜色感觉和颜色混合的现象，他的理论成为近代颜色视觉理论的重要体系。

1905年，著名美国色彩学家、画家孟塞尔(H.A.Munsell)创立色的立体体系，1915年出版《孟塞尔色彩图谱》(Munsell Atlas of Colour)，提出色相、明度以及色相所具有的纯度三属性并分别具有视知觉的同步性。孟塞尔体系依据人们对颜色的认识感觉来编排，色彩图形均匀、美观、丰富，广受欢迎，普及率高。

由美国国家标准局和美国光学协会修订分别于1929年和1943年出版了《孟塞尔颜色图册》(Munsell Book of Colour)，经过进一步修正复制的《孟塞尔颜色图册》无光泽样品版于1973年出版，它包括了1150块颜色样品和32块中性灰样品。有光泽样品版于1974年出版，分上、下两册，共包括1450块颜色样品和37块中性样品，如图3-15所示。

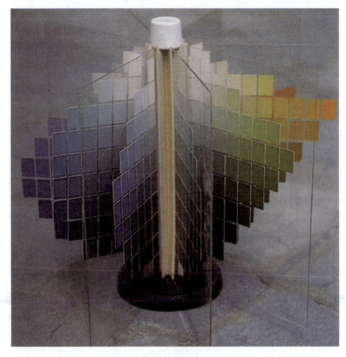

图3-15　孟塞尔色立体

1922年，德国化学家奥斯特瓦德(W. F. Ostwald)创立奥氏表色体系，1931年出版《色彩科学》一书，奥氏体系与孟氏体系形成近代色彩研究的两大体系。

1943年，美国光学协会对孟氏体系做了仪器测试，以改进孟塞尔体系三属性的不规则问题，同年发表了"修正孟塞尔表色体系"。

1944年，美国光学协会提出"均匀空间"这一课题，并于1947年年末成立了均匀色彩标尺委员会。

1955年,德国光学协会对奥斯特瓦德体系做了重新修订测试,创立德国工业标准色体系——DIN。

1964年,日本PCCS经过研究,发行了"修正孟塞尔色标",经过修正,孟氏色立体更加完善、科学、合理。

1978年,日本色彩研究所在建所50年之际(1928—1978),出版了《色彩世界5000》,它在孟氏体系的基础上增加了8个色调,并且将明度间隔从1改为0.5,色彩彩度值从2改为1,从而大大扩展了颜色样品数,达5000张,其优点在于进一步丰富和完善了孟氏体系。

图3-16所示为各种表色系的色立体图示。

朗伯特(Lambert)金字塔色立体(1772年)

朗格(P.O.Runge) 球形色立体(1810年)

贝佑德(W.V.Bezold) 圆锥形色立体(1876年)

鲁德(O.Rood) 双重圆锥形色立体(1879年)

赫夫拉(A.Hofler) 双重金字塔形色立体(1897年)

孟塞尔(A.H.Munsell) 色立体(1905年)

奥斯特瓦德(W.Ostwald) 双重圆锥形色立体(1916年)

DIN表色系色立体(1955年)

日本PCCS色立体(1964年)

图3-16 各种表色系的色立体图示

二、孟塞尔表色体系

在孟塞尔表色体系(M.C.S)的孟氏色立体的色相环中，以红(R)、黄(Y)、绿(G)、蓝(B)、紫(P)为5个基本色。在相邻的色相间各增加黄红(YR)、黄绿(YG)、蓝绿(BG)、蓝紫(BP)、红紫(RP)，构成10个主要色相，每个色相又详细分为10个等份，演绎为100个色相，色相名采用序号表示，如：1Y，2Y，…，10Y，其中序号5Y为该色的代表色黄色。在色相环中，相对色相呈现出互补关系，如图3-17、图3-18所示。

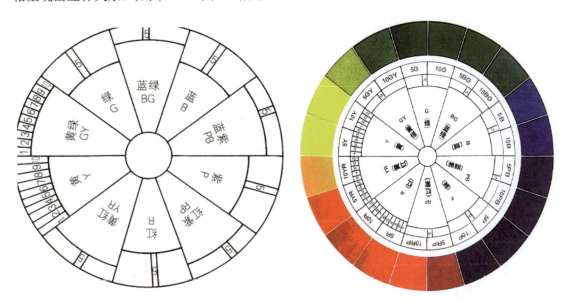

图3-17　每一代表色为"5"的色相位置示意图　　　图3-18　孟塞尔12色相环

孟氏色抗体的中心轴是无彩色系的黑、白、灰色序列，分11个明暗等级，黑色为0级，白色为10级，中间1～9级为灰色。同时，中心轴也有彩色系的明度标尺，由于色相的明度和中心轴的明度要素相对应，这样所有色相的位置亦随其自身明度的高低上下的变化而变化。如：黄色的最纯色相明度值是8，而紫色的最纯色相明度值仅为4。

色立体的纯度序列与中心轴相垂直，呈水平状态。色立体外层是最饱和的色相，中心轴的纯度为零。以渐次的方式做相互转调变化，横向越靠近外圆纯度越高，越接近中心轴则越灰。由于各色的纯度序数不等，所以各色相的位置与中心轴的距离显得参差不齐。如蓝绿距离中心轴最近，而红色则离中心轴最远。

色立体的外观不规则，凹凸不平，外貌宛如树形，所以也称Colour-Tree，如图3-19所示。

如图3-20所示，孟氏色立体以HVC表示三要素，H是Hue的缩写代号，代表色相，V为Value的缩写代号，代表明度，C是Chroma的缩写，代表纯度。以5R5/14为例，5R代表红色，5是红色主要色相的代号(正量)，代号14代表纯度的最高值，相应的明度是5。

孟塞尔色立体以红(R)、黄(Y)、绿(G)、蓝(B)、紫(P) 5个基本色相，进而形成10个主要色相：红、红黄、黄、黄绿、绿、绿监、蓝、蓝紫、紫、红紫。每一色相又分为10个等份，其中5为该色相的代表色，如1R离紫近，是带紫的红，10R偏黄色，就为红带橙。这样，孟氏色

立体就具备了100个色相。图3-21所示为孟氏色立体的部分色相面。

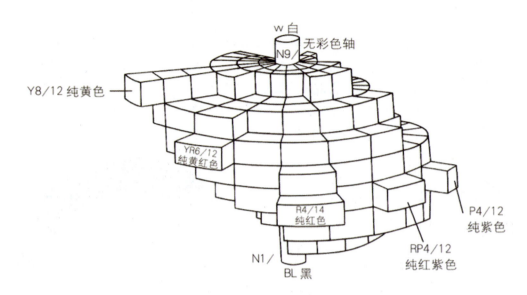

图3-19　孟塞尔色立体模型示意图

图3-20　孟塞尔色立体水平剖面示意图　　图3-21　孟塞尔色立体色相面

从色立体明度值为5处做剖面图可以发现，色立体的横断面不是一个正圆形，它呈现出各个色相的数值大小，纯度最高的是红色为14，5B纯度为8，5P纯度为10，5G纯度为10。

三、奥斯特瓦德表色体系

奥斯特瓦德表色体系(O.C.S)是德国化学家、诺贝尔奖获得者奥斯特瓦德从物理学科的角度于1922年创立而形成的色彩体系。

如图3-22和图3-23所示，该色立体的色相环以赫林的红、黄、蓝、绿四原色学说为理论参考，由此在临近的两色之间增加橙、蓝绿、紫、黄绿四间色，共计8个主要色。上述各色再划分为三等份，则扩展成24色相环，它们从黄依次转回到黄绿色，并以1～24做标号，每一色相均以中间2号为正色。

图3-22　奥斯特瓦德色立体平面色相示意图　　图3-23　奥斯特瓦德24色相示意图

奥氏表色体系的中心轴由白至黑共计8个明度等级，它们分别用小字写a、c、e、g、i、l、n、p示，每一个标号等级都具有一定的含黑和含白量，其中a为最明亮的白色，p为最暗的黑色，中间6个层次为灰色，由于奥氏认为不存在纯白和纯黑色，所以，色立体上的所有色相都被视作用纯正色相调入不同量的白色与黑色混合而成，其公式是：纯色+白+黑=100%(从0.035～0.89分成8个明度等份)。

在色立体中，把明度等级作为垂直的中心轴，并以此作为正三角形的一边，各色相最纯的色置于三角形的顶端，在该等边三角形中，a与pa的连线上各色含黑量相等，称"等黑量序列"，在p与pa的连线上各色含白量相等，称"等白量序列"，与明度中心轴平行的纵线上各色纯度相等，为等纯度序列。位于不同色相而处同一色域的各色，其含白、含黑及纯色均一致，为等色相序列。

以明度中心轴为垂直轴，将等色相的三角形旋转360度，即构成色相环水中放置而外形为规则的复圆锥体状的奥斯特瓦德色立体，如图3-24和图3-25所示。

相比之下，奥氏色立体的不足在于：首先，等边三角形没有不同纯度的差别。其次，封闭形色立体，各色明度、纯度的整齐划一，不便于对色彩三要素变化的同步认识。

1942年，美国芝加哥容器公司(C.C.A)根据奥氏表色体系发行了《色彩调和手册》，手册尽可能接近奥氏表色体系，选择了接近理想的黑、理想的白和理想的有彩色的色标，将这些色标制成六角形，同时在对开的页上排列着补色同色三角形。

图3-24 奥斯特瓦德色立体

图3-25 奥斯特瓦德色立体等色相面图

奥氏色立体中共有30000个色标(100个色相，每个同色三角形中有300个色标)，《色彩调和手册》简化了色相，由100个色相减为24个色相，最后总计设计出943个色标。

《色彩调和手册》比色立体携带方便，色标可以拿下来更换，为选择色彩带来诸多便利。

四、日本色彩研究体系

日本色彩研究体系(P.C.C.S)是日本色彩研究所制定的色立体体系。色相是以红、橙、黄、绿、蓝、紫6个主要色相为基础，并调成24个主要色相，标以从红到紫的序号，明度

以黑为10，白为20。其间分9个阶段的灰色，纯度与孟塞尔体系相似。色的表示法是色相、明度、纯度。

如图3-26所示，记号1为红，2为带黄的红，3是橙红，4是橙，5是带黄的橙，6是黄橙，7为带红的黄，8是黄，9是绿黄，10是黄绿，11是带黄的绿，12是绿，13是带蓝的绿，14是蓝绿，15是带绿的蓝，16是蓝，17是带紫的蓝，18是蓝紫，19是带蓝的紫，20是蓝紫，21是带紫，22是带红的紫，23是红紫，24是带紫的红。此色相环又称等差色环。因为它比较侧重等色相差的感觉。

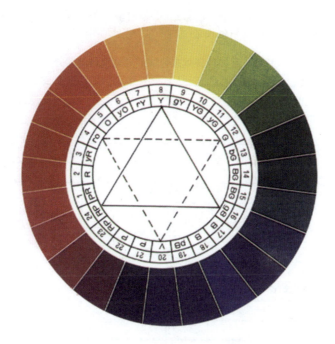

图3-26　日本色研体表色24色相环

日本色研体色相环的特点

日本色研体表色24色相环的特点是圆内的虚线三角形和实线三角形所指三色分别为色光三原色和颜料三原色。

1965年，日本色研所研究的色彩体系，不仅有24色相环，还有12、48色相环，被称为"完全的补色色相环"。由于参照了孟氏体系，同样可归纳为10个颜色的色相环。

日本色彩研究体系主体的明度值参照了孟氏体系，但分为9级，白在最上端，黑在最下端，中间配置等感差的灰色7级，整个明度阶段依序用1.0，2.4，3.5，4.5，5.5，6.5，7.5，8.5，9.5等数值表示。

彩度阶段由无彩色到纯色共分为9个阶段，彩度记号都加上"S"[Saturation(饱和度)的缩

写]，以便与孟塞尔色系区别。

P.C.C.S表色法是以色相、明度、纯度的顺序表色的。例如，2R—4.5—9S，2R表示色相，由色相环得知为红色，4.5表示稍低的明度，9S表示最高的纯度，本色为纯红色。

P.C.C.S表色系的最大特征是加入色调的概念。一般在色彩的三属性中，色相比较容易区别，而明度和纯度则较难区别。因此，P.C.C.S将明度的高低和彩度的强弱并在一起考虑，便有了调子的产生。日色研表色体系把无彩色分为5个色调，即：白(WHITE)明度阶段为9.5，色调的缩写为W，浅灰(LIGHTGRAY)8.5及7.5，简称LTGY，中灰(MEDIUMGRAY)6.5及5.5、4.5，简称MGY，暗灰(DARKGRAY)3.5及2.4，简称DKGY，黑(BLACK)明度为1，简称BK。表3-1所示为日色研表色体系的纯度色调划分。

表3-1　日本色研体表色体系的纯度色调划分

名　称	彩度色阶	色调缩写
鲜的(VIVID)	9S	v
明的(BRIGHT)	7S、8S	c
亮的(HIGH BRIGHT)	7S、8S	hb
强的(STRONG)	7S、8S	s
深的(DEEP)	7S、8S	dp
浅的(LIGHT)	5S、6S	lt
浊的(DULL)	5S、6S	d
暗的(DARK)	5S、6S	dk
粉的(PALE)	1S～4S	p
浅灰的(LIGHTGRAYISH)	1S～4S	ltg
灰的(GRAYISH)	1S～4S	g
暗灰的(DARKGRAYISH)	1S～4S	dkg

第四节　手绘色相环及明度纯度推移的画法步骤

一、作品演示案例一

作品要求： 要求根据对色相的理解，运用颜料推导出一个12色相环，感受色相之间的差异和过渡，完成色相推移。

工具和材料： 使用8开水粉纸和水粉颜料，画面大小为20cm×20cm，需要铅笔、橡皮、直尺、量角器、水粉笔、勾线笔、鸭嘴笔、圆规等工具。

画法步骤：

(1) 绘制铅笔草稿。

将画纸裁切为20cm×20cm大小，如图3-27所示，在画纸上用圆规和铅笔画出半径大小不同的2个同心圆，并用量角器将360°的圆周分割成12等份，每部分30°。注意这个时候画的铅笔线不必太重，因为在涂颜色的时候，个别色相有可能会掩盖不住过重的铅笔线痕迹，或者会不小心把画面蹭脏，这样效果就会比较难看，使铅笔线的痕迹保证自己能够看清即可。

然后将多余的线条擦掉，凸显出被分割的环状图形，如图3-28所示。

图3-27 色相环铅笔稿造型

图3-28 擦除色相环的多余线条

(2) 调色并填充色相环。

如图3-29所示，先将红、黄、蓝三原色分别填涂在12点钟方向、4点钟方向和8点钟方向的色环格里，然后用红色和黄色调和出红至黄的3种色相过渡，用黄和蓝调和出黄到蓝的3种色相过渡，用蓝和红调和出蓝到红的3种色相过渡，最后完成整个12色相环。

注意在调色的过程中最好先在草稿纸上进行调试，感觉调和的颜色过渡比较自然后再填涂到色相格中。填涂完后，12色相环就基本完成了，最后根据画面的情况，进行简单的整理，可以用橡皮轻轻擦拭掉多余的铅笔痕迹，不要在颜色没有完全干透的时候用橡皮擦拭画面。

同理也可制作24色相环，其比12色相环的颜色多一倍，这就意味着需要在三原色之间调出更多的色相变化，色相的过渡也会更加柔和细腻。

图3-29 调色并填充色相环

二、作品演示案例二

作品要求：根据对色彩明度和纯度的理解，首先选择黑色进行明度推移，感受色彩所发生的明度变化，另外任选一个色彩进行纯度的推移，感受色彩纯度的变化。

工具和材料：使用8开水粉纸和水粉颜料，画面大小为20cm×20cm，需要铅笔、橡皮、直尺、水粉笔、勾线笔、鸭嘴笔等工具。

画法步骤：

(1) 绘制铅笔草稿。

将画纸裁切为20cm×20cm大小，如图3-30所示，在画纸上用直尺和铅笔画出两组格子，每组11个小格，格的宽度和高度自定。

图3-30　铅笔打格

(2) 调色并填充。

如图3-31所示，我们选择白色作为明度推移的基准色，在白色中均匀调入黑色，使颜色的明度逐渐降低。同理，在红色中逐渐调入其他颜色，红色的明度逐渐降低，同时纯度也随之降低。

图3-31　调色并填充

第五节　手绘作品欣赏

在色彩的属性练习过程中，需要进行大量的手绘作品训练，因为通过手绘作品的训练，可以充分了解到色彩的配色原理和关系，同时可以充分将色彩的明度、纯度变化的微妙关系体会到，在进行画面构成设计的时候，还可以体会到平面构成知识的应用。多种画面构成形式的主题训练，可以使我们对色彩的基本属性知识了解得更加充分。

一、色相环手绘作品

手绘色相环的作品主要练习学生对三原色与三间色、与复色之间的调和关系，并通过练习明白三原色的基本含义，还可以通过色彩的调和过程，使学生更容易辨别色彩之间的微妙变化，这是色彩知识学习和训练的第一步。

点评：图3-32所示为12色相环手绘水粉作品，外环的颜色是用柠檬黄、湖蓝和大红为三原色，即此三种颜色是取自于颜料，而外环的其他颜色均为以三原色为基础颜色互相调和而成；内环的颜色均是在外环的颜色基础上，进行了三次加白颜料所形成的明度阶层渐变。

图3-32　12色相环手绘作品练习

此作品颜色调和均匀，间色和复色的色相比较准确，明度阶层的渐变效果也很明显，外轮廓还采取了一些变化，显得更加活泼，是一幅不错的12色相环与明度阶层的练习作品，体现了作者对色彩的敏锐把握能力。

二、色彩明度渐变作品

明度是指色彩的明亮程度，色彩的明度可以通过加入白色颜料或者黑色颜料来改变，例如在某一种色相中，逐步加入白色颜料就会提高其明度，将每次加白色颜料后的变化都画下来，就形成明度逐步提高的渐变推移效果；而在某一种色相中逐步加入黑色颜料，则会降低其明度，将每次加黑色颜料后的变化都画下来，就形成明度逐步降低的渐变推移效果。

明度推移是将色彩按明度等差级系列的顺序，由浅到深或由深到浅进行排列、组合的一种渐变形式。一般都选用单色系列组合，也可选用两个色彩的明度系列，但也不宜选用太多，否则易乱易花，效果会适得其反。

点评一：图3-33所示为明度阶层渐变构成作品，在该作品中，作者进行了图案纹样上的设计，颜色的搭配上也进行了设计，选择的颜色本身就明度较高，而且很清爽。该作品将未加入白颜料的色相放在圆心处，然后从圆心开始进行逐步加白推移渐变，使整个作品的表现形式显得非常活泼，有光向周围散开的心理效应。该作品的不足之处是，个别阶层加白颜料过量，与前一个层次在明度衔接上显得对比突然。

图3-33 明度阶层渐变作品

图3-33的基本构图运用了一个圆心形成多个同心圆的形式，形成一种同心放射，造型简单又富有变化。同心放射又称电波放射，画面可以由一个或多个放射中心(形式除了同心圆外，还可以有同心方形、同心三角形、同心多边形、同心不规则图形等形象)向外扩散处理、安排。

点评二：图3-34所示为明度渐变推移作品，以紫色为基础色相，每一组都画出了9个阶层的渐变效果，图案的设计也非常有特色，内旋的图案设计使该作品显得非常有动感，可以引起人无限的联想和向往，每个阶层的衔接也很自然。该作品完美地将平面构成与色彩构成结合起来，显示出了作者扎实的基础。

点评三：图3-35所示为图案进行了独特设计的明度渐变推移作品，在该作品中，图案的设计非常活泼新颖，四周打破了直线型框架的限制，单独图案之间错落有致，6次加白的明度推移也达到了预期的效果。该作品是一幅在图案设计方面和渐变效果方面表现都比较好的明度渐变推移作品。

图3-34　明度推移渐变作品(一)

图3-35　明度推移渐变作品(二)

图3-35所示作品的构图形式属于变形色彩推移，此种形式的可变性及创造性余地很大，在掌握基本构图形式、色彩规律后进行种种变化，充分发挥个人的构思和想象，最终会产生无穷无尽的佳作。

三、色彩纯度渐变作品

纯度渐变推移是将色彩按等差数列的顺序由鲜到灰或由灰到鲜进行排列组合的一种渐变形式。其做法是：选择任一色相，再调出一个明度与之相等的灰色，将灰色逐步增加混合入该色相中，每次增加的灰色量是之前的一倍，最后用这两个色混合出8个以上纯度差清晰和均等的色彩，以此来构成该色相的纯度推移渐变效果。

点评一：图3-36所示为部分画面运用了纯度渐变的手绘作品，红色的花和绿色的叶片进行了纯度推移渐变，虽然没有达到8个层次的渐变，但是层级之间的等差推移渐变效果比较明显，达到了渐次推移的效果。

图3-36　纯度渐变作品

该作品的画面形式属于适合纹样造型，图案的设计适合四方形的外轮廓，四个角的图案

纹样是完全一致的，可以有多个对称轴，此种图案使整体画面显得比较稳定。

点评二：图3-37所示为采用了明度渐变与纯度渐变结合的方式形成的一种光环效果，由于明度渐变被安排在内环，而其中的纯度渐变被应用在外环，因此最后形成画面逐渐向中心突出的立体效果，使整体画面显得更加生动。绘画手法比较细腻，4次加灰的纯度阶层渐变色彩把握准确。

图3-37　明度和纯度渐变结合作品

该作品采用多个同心圆的构图形式，形成一种放射推移，动感比较强烈，此种构图形式比较适合表现有光源效果的作品。

四、空间混合作品

将两种或者两种以上的颜色并置在一起，通过一定的空间距离，在人的视觉器官内形成的色彩混合被称为空间混合。它是在人的视觉器官内完成的，是依赖视觉器官与空间距离造成的一种混合，可以给人带来一定的光刺激量的增加，与减法(色)混合相比，明度有明显的增加，色彩丰富。法国印象派画家的点彩作品就是用纯色点子并置，形成空间混合，从而获得一种新的视觉效果。

空间混合要求将复色分解为最基本和简单的红、黄、蓝三原色，然后通过人的视觉器官来进行混合，因此要求对颜色的分解和把握能力要强，是一种理性的色彩科学分解，是锻炼人对色彩理解能力很好的学习方法。

在动手绘画空间混合作品之前，要事先找一幅彩色图片，然后进行黑白铅笔稿的临摹，最后针对图片中的色彩进行逐个位置的色彩分解。

点评一：图3-38中的色彩以暖红色为主，明度较高，颜色分解准确，尤其是人物的肤色分解，每一个细小的色块都有微妙的差异，显示了作者较强的颜色分解能力，体现了作者对色彩的理解和认识。在细节部位采用了色块变小的方法，增强了混合效果。是一幅很好的空

间混合手绘作品。

图3-38　空间混合手绘作品

点评二： 图3-39所示为以凡·高的自画像为对象进行的空间混合练习作品，该作品手法非常细腻，背景中三原色的分解、皮肤颜色的分解都非常准确到位，体现了原作品的色彩应用特点和人物性格特点。极小的色块增加了色彩的分解难度，在绘画过程中具有极大的挑战性，此作品体现了作者非常扎实的色彩分析能力。

图3-39　手绘空间混合人物肖像作品

空间混合的最终效果取决于两个方面：一是单位色块的形状、大小、肌理效果；二是观者距离的远近。在绘画的过程中，色块的大小是可以根据情况而灵活改变的，细小的结构可以使色块也变小；而距离远近就形成这样的效果：有些空间混合作品近距离看的时候只是一些颜色点子，远距离看的时候则有一幅具象的作品呈现在眼前。

通过本章的学习，我们可以了解到，熟悉和掌握色彩的三要素对于认识色彩、表现色彩、创造色彩是极为重要的。只要有一种色彩出现，它就同时具有三种基本的属性，即色彩的三要素：色相、明度和纯度。

色彩之所以丰富，是因为色彩不同量的配置而产生变化的效果。色彩的混合有三种形式：色光的三原色红、绿、蓝混合后变成白色光，称为加色法混合；颜料的三原色品红、柠檬黄、湖蓝混合后呈黑色，称为减色法混合；还有一种色彩混合方式是中性混合，包括色彩旋转混合、空间混合两种。

为了更全面、更科学、更直观地表述色彩概念，运用色彩及其构成规律规范色彩的使用，需要把色彩三要素按照一定的秩序和内在联系，立体而又有明确标号地排列到一个完整而严密的色彩表述体系之中，这种表述的方法和形式我们称为色彩的体系，该体系借助三维的空间架构来同时表述出色相、纯度和明度三者之间的变化关系，我们简称它为"色立体"。色彩体系的建立，对于研究色彩的标准化、科学化、系统化及实际设计应用均有着举足轻重的作用。

1. 什么是色彩的三要素？它们之间的关系是什么？
2. 任选一幅名画，运用色彩的三要素，分析作者对色彩的应用。

1. 通过颜料调色，手绘水粉12色相环或24色相环作品。
2. 任选一个色相的颜色分别进行9个阶层的明度推移和纯度推移练习。
3. 任意选择一幅彩色图片，依据其进行空间混合练习，画面单元小格子不大于0.5mm。
要求：使用水粉颜料，纸张为8开水粉纸，画面大小为20cm×20cm。注意颜色的调和、过渡、均匀、柔和。

第四章

色彩的心理感知与情感

学习要点及目标

- 了解色彩的几种基本知觉现象。
- 了解色彩的几种基本心理反应。
- 深刻体会色彩对人情绪方面的影响。
- 体会色彩的心理感知在设计中的应用,以及色彩对人主观情感的影响。

核心概念

色彩的整体性知觉　色彩的恒常性知觉　色彩的同化性知觉　色彩的适应性知觉　色彩的易见度知觉

引导案例

色彩的视错觉应用

色彩的视错觉在生活中有很多实际的应用,有这样一个案例,1940年,纽约的码头工人因为搬运的箱子太重而进行罢工,一位色彩学家提出一个建议,即把以往深绿色的箱子漆成了浅绿色,实际的重量并没有改变,但是居然平息了罢工。由此可见色彩所带来的强烈心理效应。

人们通过感觉器官——眼睛,感知到了千变万化的色彩,色彩的客观性对人的知觉造成了多种影响和刺激,并由此影响人们的心理,进而产生出各种色彩心理状态和情绪上、性格上甚至视错觉方面的变化,这也是客观色彩作用于人的主观认识的反应,而最终这些在人们的视觉和心理上产生的主观反应,应该被色彩设计师们应用到其设计作品中去,以期待达到自己的设计目的,并更好地为自己的顾客服务,为社会服务。

技能要求

- 学会应用色彩的整体性知觉对画面进行整理和色彩搭配。
- 深刻体会、理解并最终善于应用色彩的恒常性知觉。

第四章 色彩的心理感知与情感

- 善于分析和掌握色彩的适应性知觉特点,并能够在设计作品中应用。
- 善于在设计作品种应用色彩的易见度知觉。

第一节 色彩的知觉现象

感觉与知觉是一种综合的心理反应,感觉是对刺激的觉察,知觉是人脑对作用于感觉器官的客观事物的整体反映,二者都属于感性认识阶段,但知觉在对客观事物的反映和相互关系上,比感觉所表现的内容更加复杂化,所获得的知识也更加全面和深刻。

知觉是人感知色彩的唯一途径,但是人们对于色彩的感知却有许多种形式,这就是我们所说的"色彩的知觉现象"。在本节将介绍几种常见的色彩知觉现象。

色彩的知觉感受有以下几个显著特征。

一、色彩的整体性知觉

当我们看到一种或几种色彩的时候,我们会主观地对它们进行联系,虽然各部分都有不同特征,但人们总是把它知觉为一个统一的整体,原因是多种事物都是由各种属性和部分组成的复合刺激物,当这种复合刺激物作用于我们的感觉器官时,就在大脑皮层上形成暂时的神经联系,以后只要有个别部分或个别属性发生作用时,大脑皮层上相关的暂时神经系统就马上兴奋起来,产生一个完整影像。

如图4-1所示,当我们分别看三幅油画作品的时候,就会明显地感受到在色彩和风格上的协调一致性,自然就会将三幅作品进行整体的联系,而如图4-2所示的油画作品,可见多幅作品形成一幅画面的效果才是画家的本意。色彩和主题的一致性,使观者越发感受到它们之间的密切关系。而此种方法,也的确是在图案设计、绘画中常被用到的一种手法。如图4-3所示的移门图案,由于其色彩方面的一致性,我们会非常自然地会将其联想到折叠门或者屏风的图案应用中。

图4-1 花卉主题油画系列作品

图4-2 油画作品

图4-3 移门图案

二、色彩的恒常性知觉

当色彩对人进行刺激的时候，以往的经验会左右我们当时的判断结果，即在我们知觉的进程中，已知的经验在起着很重要的作用。

在知觉时，由于色彩知觉经验的参与，即使知觉条件在一定范围内变化时，以往的色彩知觉映像仍保持相对不变。

最为典型的例子就是，当物体照明的环境颜色虽然改变了，但我们还能感觉到原来的颜色。如图4-4所示，在暖色灯光的照射下，水果的颜色已经发生了很大的改变，但是我们还是会意识到水果的固有色，而不会认可看到的颜色；如图4-5所示，在黄色灯光的照射下，杯子也呈现出黄色的味道，但是我们还是会凭借以往的经验，意识到杯子是白色的。

图4-4 暖色光下的水果

图4-5 黄色光下的杯子

类似的例子在生活中也很常见，如图4-6所示，阳光照射下的试管颜色已经变成了银色，但是以往的经验告诉我们，试管还是无色透明的；如图4-7所示，在夕阳照射下的大海，海面呈现金黄色，但我们还会在心里认为，大海是蓝色的，树木是绿色的。

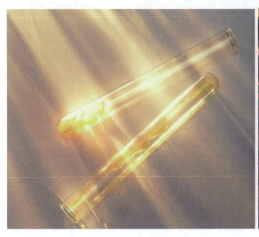

图4-6　阳光照射下的试管

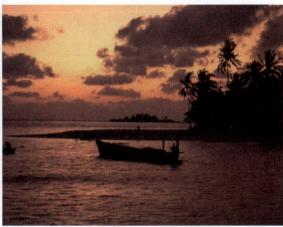

图4-7　夕阳下的大海

色彩恒常性知觉的多种表现

在日常生活中，恒常性知觉不只表现在色彩方面，还表现在如下多个方面。

（1）大小恒常性：观看距离在一定限度内改变，并不影响我们对物体大小的知觉判断。

（2）形状恒常性：观察物体的角度发生了变化，但我们仍能把它感知为一个标准形状。

（3）亮度恒常性：事物照明亮度改变，但我们对物体表面亮度知觉不变。

恒常性知觉经常在生活中出现，并影响着人们在主观上对事物的判断。

三、色彩的同化性知觉

在生活中，会有这样一种经验：在一些色彩的组合中，色与色的对比不会使对比加强，而是使两个颜色向着一个方向靠拢，这种现象被称为色彩的同化性知觉，或者色彩的同化现象，同化现象一般发生在同类色的对比中，如图4-8所示，橘红和橘黄并置的时候，橘黄会有被同化的趋势；如图4-9所示，墨绿色与黄绿色并置的时候，黄绿色就会向墨绿色靠近，有被同化的趋势，黄绿色原有的高明度调子就弱化了很多。

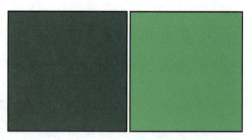

图4-8　橘黄色与橘红色并置　　　　　图4-9　墨绿色与黄绿色并置

四、色彩的适应性知觉

人们在观察物像色彩的时候，常会强调"第一印象色"，但是往往随着时间的延长，就会感觉到看到的色彩没有最开始"第一印象色"那样强烈了，原因在于，此时我们对物象的色彩已经有了一定的适应性，这种适应过程就被归纳为色彩的适应性知觉。

对色彩的适应性知觉可以分为明适应、暗适应、色适应三类。

(1)　明适应：从漆黑的环境中(如图4-10所示)突然来到强光下，眼前就会呈现出一片白茫茫，然后才会慢慢地恢复视觉。

(2)　暗适应：从明亮的环境突然来到漆黑的场所，起初会什么都看不清楚，然后才会慢慢地看清身边的物像，这个过程相对会比较慢。

(3)　色适应：一种鲜艳的颜色(如图4-11所示艳丽的花朵)，在最开始观察的时候会觉得特别刺眼，但随着时间的推移，我们对颜色的强烈刺激就会适应了，此时就不再觉得刺眼和难以接受了。

色彩的适应性知觉在生活中是极其常见的，也正是有了这三种适应形式，我们才会有对色彩的适应知觉。

图4-10　漆黑的环境　　　　　　　　图4-11　艳丽的花朵

五、色彩的易见度知觉

决定色彩易见程度的主要因素就是色彩的三属性：色相、明度和纯度。三属性差距越大，易见的程度就越大，尤其是明度对易见度的影响是最大的，如图4-12所示，白地黑字就非常易见，而如图4-13所示黄底黑字就不易见。

第四章　色彩的心理感知与情感

色彩的易见度　　　　　　色彩的易见度

图4-12　白地黑字效果　　　　图4-13　黄底黑字效果

色彩的易见度应用

　　色彩的易见度知觉也被称为色彩的选择性知觉。客观事物是多种多样的，在一定的客观环境条件下，人们总是选择少数事物作为知觉对象，把它与背景区别开来，从而对它们做出清晰的反映，这种特性称为知觉选择性。

　　为了能对知觉对象做出清晰反映，必须使知觉对象从背景中非常容易地被区分出来，对象与背景的颜色差别越显著，就越容易区分出来，反之越难，如图4-14和图4-15所示，由于字与底色的明度都很接近，所以字就非常不易见，不能够达到设计者的目的。

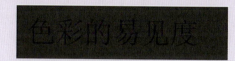

图4-14　字与底明度均很低的对比　　　　图4-15　字与底明度均很高的对比

案例4—1

色彩的易见度在生活中的应用

设计说明：在生活中色彩的易见度知觉最常被用于各种指示牌中，其颜色的搭配要求突出而且远距离就很醒目，多以强烈的对比色或者互补色来搭配，以期能够非常醒目地让观者发现，并提早做出相应的行为。

设计内容：图4-16和图4-17所示为生活中的交通指示牌，图中蓝色和白色的搭配采用的是高明度色与低明度色搭配的原理，使画面效果醒目突出；而红色和黑色的搭配中，红色是最醒目的颜色，黑色是无彩色，两种颜色搭配同样醒目。

图4-16　交通指示牌

图4-17 道路指示牌

案例点评：图4-16和图4-17等交通指示牌，一般用色要求对比强烈，造型简洁明快，尤其要求能够在比较远的距离也能够非常明显地看到指示，并能够提前做出相应的判断。

在人们知觉感受条件下，色彩的功能会引起强烈的心理效应。被色彩诱导下的情感会因色彩的种类不同而有所差异。

第二节 色彩的心理效应

日常生活中，人们观察颜色的时候，经常与具体事物或者情景联系在一起。人们看到的不仅仅是色光本身，而是色光和物体的结合。当颜色与具体事物联系在一起被人们感知时，在很大程度上受心理因素(如记忆，对比等)的影响，形成心理颜色，这就是色彩的心理效应。

每个人都有其独特的个性心理特征和心理倾向，在面对同一个事物的时候，每个人都会从自身的主观性出发，因此，同样一种色彩作用不同人身上，就会导致不同的心理反应。

视觉受色彩的明度及彩度的影响，会产生冷暖、轻重、远近、胀缩、动静等不同感受与联想。色彩由视觉辨识，但却能影响到人们的心理，作用于感情，乃至左右人们的精神与情绪。色彩就本质而言，并无感情，而是经过人们在生活中积累的普遍经验的作用，形成人们对色彩的心理感受，而这其中的主观经验有生理年龄方面、心理年龄方面、民族地域方面、男女性别方面等。

一、年龄与色彩心理差异

试验证明，在人的视觉功能中，色觉发育最迟，结束最早，其成熟期在10岁左右，15~20岁辨别色彩的能力达到最高峰，30岁以后逐渐减弱。婴幼儿时期对单纯、艳丽的颜色比较偏爱(如图4-18和图4-19所示)，而不同的个体也会有不同的颜色喜好，这也同时说明了

儿童的心理状态，例如，酷爱黄色的孩子，表示其依赖心较强，宁愿一辈子扮演小孩子的角色；爱好蓝色则表示其具有老大或自私欲的意思；喜欢红色意味着其性格较为刚烈、喜欢惹是生非，且感情丰富。

图4-18　儿童玩具

图4-19　儿童食品

随着年龄的增长，人们更加偏爱复色，成人眼中的颜色更加复杂，颜色的层次也更加多样化，例如，在成年人的眼睛里，天空的颜色不是像儿童那样简单地形容为蓝色，而是有多种层次的蓝色，如青蓝、淡蓝、灰蓝等，这与人的心智成熟都有密不可分的关系。

二、性别与色彩心理差异

实验表明，女性比男性的色彩辨别力要强，男性更偏爱稳重的颜色，比如深蓝、墨绿、咖啡、灰色等，因此男性用的包、服装、手机、化妆品大多数是稳重的颜色，因为此类颜色代表了男性稳重、严肃、权威的个性特点，如图4-20所示；而女性更偏爱热烈的色彩，如红色、紫色、粉色等，因此为女性设计的化妆品的包装、香水的包装、服装服饰基本倾向用这一类色彩，如图4-21所示。当然，以上所说的内容不是绝对的，也有很多特殊的情况，如地域文化、民族、不同个体的个性等因素，也决定了男女色彩倾向的不同。

图4-20　男性服装

图4-21　女性香水

三、民族地域文化与色彩心理差异

每个民族在历史发展的进程中，受时代、历史等因素的影响，都形成了各自明显的色彩应用倾向和色彩禁忌，并各具特色，最终形成了民族色彩心理，并作为一种源远流长的传统继承下来。例如，回族白色的帽子，维吾尔族彩色的多檐帽(如图4-22所示)，苗族蓝白色的服饰。

从地域来说，一般欧洲国家比较喜欢蓝色、白色，希腊人的国旗就是蓝白色，如图4-23所示；黑人比较欣赏的颜色是黑色和绿色，黑色是他们的肤色，绿色是他们的生活环境；蒙古国人对不同色彩有着不同的爱好：他们崇尚蓝色，认为蓝色象征着永恒、坚贞和忠诚，因此，他们习惯把自己的国家称为"蓝色的蒙古国"，他们珍视黄色，认为黄色是黄金与珍宝的颜色，是荣华和富贵的象征。

图4-22　维吾尔族服装

图4-23　希腊国旗

四、社会职能与色彩心理差异

每个人都是社会人，都有一份社会责任和职业，有些职业在服装等方面是有明显的职业色彩差异的，如医院的医生和护士，一般穿白色的服装，给患者一种安静、心绪稳定、干净的感受，如图4-24所示；而法院、机关单位的服装一般是灰色、银色、黑色，以显得庄重、严肃、权威；邮递员的服装是绿色的，是传递信息的使者；如图4-25所示消防员的服装色彩是非常醒目的橘黄色，表示警告和险情，以引起人们的注意。特定的社会分工也促成人们产生了不同的色彩心理差异。

图4-24　穿白色衣服的护士

图4-25　森林消防员

五、宗教与色彩心理差异

中国佛教以黄色象征智慧与中道，故许多比丘(僧人)都穿黄色僧衣；穆斯林文化里绿色被视为上等的颜色，也可以称之为喜欢的颜色，但不代表伊斯兰教的信仰；紫色在西方宗教中是大主教衣服的颜色，表示地位的尊贵，但是在伊斯兰教中，紫色却是一种禁忌，不能随便乱用。

六、嗅觉与味觉

嗅觉与味觉是需要依赖外界刺激人的感觉器官，才能产生的反应，是人类的一种正常生理反应。而视觉所能感受到的色彩，是与人的嗅觉和味觉紧密联系的，人总是先观察事物，然后嗅气味，最后品尝味道，这是一个完整而正常的体验过程，也是人们所称的色、香、味的烹饪艺术。在生活的各个领域，色彩都在起着影响人的嗅觉与味觉的作用，并使人产生各种联想。

芳香型的色彩，如图4-26所示的粉红色、淡蓝色、淡黄色、淡紫色等，明度高的色彩明显会让人产生清新、柔软、芳香的感觉，会让人联想到女性的温柔、体贴，联系到女性化作品、女性服饰、日用清洁剂的清香气味。图4-27所示为空气清新剂。

图4-26　有清香气味的色彩

图4-27　空气清新剂

图4-28所示为浓烈辛辣型的色彩，多为暗红色、暗褐色、茶青色等，会让人联想到茶叶、酱油、酱料、巧克力等食品，而在现实生活中酱料类食品的日用包装也的确用此类颜色居多。图4-29所示为酱油包装图片。

图4-28　浓烈辛辣型色彩

图4-29　酱油

图4-30所示为让人联想到腐败味觉的色彩，看到这些灰绿色、灰褐色、暗紫色，就会让人联想到腐败或者发酵的食品，如腐肉、腐食等，甚至会产生看到腐败的颜色，就像已经闻到了腐败味的感觉。但是在生活中，也有将此类颜色用于发酵食品或古老器具的包装，也会达到与众不同的效果，会给人一种历史积淀的感受(如图4-31所示的暗褐色陶罐)。

图4-30　腐败型的颜色

图4-31　暗褐色陶罐

色彩心理

人的色彩心理变化是非常微妙的，有的时候会随着环境、当时的心态、以往的记忆等多种因素的变化而变化，因此，反映在色彩的应用上也就不可能是一成不变的，以医院的护士和医生的服装颜色为例，以往的传统颜色的确是以白色为主，但是，有很多人却因此形成了一种色彩心理方面的压力：一看到白色就会觉得紧张，就会想到打针、开刀等可怕的事情，因此，许多的医院已经从色彩心理角度分析，开始使用蓝色、粉色、绿色的护士服，以期望减少病人的紧张感，营造温暖的气氛。图4-32所示为有暖色调装饰边的护士服。

而其他方面的色彩心理也是一样，总会有些特例出现，女性的用品也不见得都是常规思维所理解的暖色，图4-33所示为LV品牌的女士包就均是咖啡色，这也是其品牌的主要代表特征。

图4-32　暖色护士服

图4-33　LV女包

这种微妙的色彩心理在其他的许多领域也是如此。因此，设计师应该密切关注受众的这种色彩心理变化，并与作品结合。

第三节　色彩的情感

情感是人对客观和现实的一种态度体验，色彩的情感主要通过人对某种色彩的联想而体会到。情绪是人对生理需求的体验，色彩能够唤起各种情绪，借此表达情感，甚至影响我们正常的生理感受，使某种颜色具备某些含义和象征，久而久之，这些因素又反过来影响着人们对色彩的感受。人们在观察色彩时往往是受着这些心理、文化因素的影响和左右，使人们产生不同的情感和不同的色彩感受。

例如，在生活中，白色往往给人以纯洁、高雅的感觉，所以在西方的婚礼中新娘均穿白色的服装，但是在中国的传统中，白色是人们哀悼死者时所穿的丧服颜色；黄色在基督教中，由于是犹大衣服的颜色，故在欧美国家被视为庸俗低劣的最下等色，如图4-34所示。而在古代的中国，黄色是皇帝富贵与最高权威的象征，平民百姓是绝对不能使用的；在东南亚各国佛教中，黄色显示超凡脱俗等教义，神与佛头上的光圈代表着神圣；日本把黄色作为思念和期待的象征，如图4-35所示。

图4-34　油画《最后的晚餐》

图4-35　电影海报

这些色彩情感的产生，并不是色彩本身的功能，而是人们赋予色彩的某种文化特征。

一、冷与暖

色彩的冷暖感被称为"色性"，色彩的冷暖感觉主要取决于色调。色彩的各种感觉中，首先感觉到的是冷暖感。红色是典型的暖色，而蓝色是典型的冷色。图4-36所示为暖色调，图4-37所示为冷色调。在绘画与设计中，色彩的冷暖有着很大的适用性，因此得到广泛的应用，如表现寒冷的冬季等情感，多用蓝色系列，而表现春节等热烈喜庆的气氛，多考虑用红色调。

图4-36 暖色调

图4-37 冷色调

二、轻与重

色彩的轻重感,主要取决于明度。明度高的颜色感觉轻盈、飘动、心情轻松、柔软;明度低的暗色具有稳重感和下坠感。明度相同时,纯度高的比纯度低的感觉轻。以色相分,轻重次序排列为白、黄、橙、红、灰、绿、蓝、紫、黑。设计家具时利用色彩的轻重感处理画面的均衡,往往会收到良好的效果。图4-38所示为色彩轻盈的气球,图4-39所示为沉重的秤砣。

图4-38 轻盈的气球

图4-39 沉重的秤砣

三、乐与哀

明度高、纯度高的颜色,如红色、黄色、粉色等会明显地使人产生欢快、身心愉悦的情感,而红色和黄色又会明显地引起人情绪的激动、暴躁,使人的血压升高、心跳加速、呼吸急促,因此,这是非常不适合用于病房的颜色,也不适合用于监狱中,否则可能会引起严重的骚乱,图4-40所示为红色股票指示图;而灰色、冷色、明度低的颜色,明显地使人感到情绪低沉、莫名的哀伤、淡淡的忧愁等,在蓝色和绿色的光线下,人们会感到心绪平静、肌肉放松、心跳减缓、体温下降,如图4-41所示的绿色背景。

第四章　色彩的心理感知与情感

图4-40　红色股票指示图

图4-41　绿色背景

四、兴奋与安静

　　色彩的兴奋和安静主要取决于色相和纯度，纯度高就会产生兴奋感，纯度低就明显产生安静感。

　　各种颜色映入人的眼帘，由视神经传到大脑神经中枢，就会发生不同的影响，给人以不同的感受。例如，白色使人冷静，红色和橙色使人热情、活泼、兴奋，如图4-42所示兴奋色作品；青色、青紫色、绿色令人感到清凉爽快、安静、沉稳、踏实，如图4-43所示安静色作品；黑色使人容易安静和入睡。

　　由于颜色具有兴奋与安静两种特点，人们把颜色分为两类：一类叫暖色，如红、橙、黄等，令人心情趋向兴奋愉快，乐于活动，从而促进人体新陈代谢，加速情绪变化；另一类叫冷色，如绿、蓝、青、紫等，令人心情趋向安静，使人觉得安闲、静谧、文雅。

图4-42　兴奋色作品

图4-43　安静色作品

　　色彩的躁动与安静感也来源于人们的联想，它与色彩对心理产生作用以及个人的经历都有密切关系。色彩的躁动和安静感与画面色调的意境和整体气氛的调节有着紧密的关系。色彩的运用应服务于主题，在进行作品设计时，色彩的躁动与安静感效果是必不可少的思考因素。

五、柔软与坚硬

色彩的柔软和坚硬与明度、纯度都有极大的关系，明度高的色彩给人以柔软、亲切的感觉。明度低的色彩则给人坚硬、冷漠的感觉。高纯度和低明度的色彩有坚硬的感觉。明度高纯度低的色彩有柔软感。

色彩的软硬就决定了在设计中不同的情感体现，例如，在网页设计中，针对不同的受众，色彩的应用就要有所差异，儿童网页一般要采用柔软的颜色，体现儿童的柔软、可爱，如图4-44所示的儿童网页；而女性网页应该是明快、亲切，这与女性化妆品的色彩设计是一致的；个性化的艺术网页一般采用坚硬、极其个性化的色彩，尤其是摇滚音乐类的网站。如图4-45所示的个性化网页。

图4-44　儿童网页

图4-45　个性化网页

六、华丽与质朴

华丽是一种奢侈的美丽，说起华丽就会让人联想到璀璨的珠宝、光滑的面料、婀娜的姿态、耀眼的光彩等内容，在有彩色系中，明度高、纯度高、对比强烈的色彩组合具有华丽感；质朴给人的感受是朴实、不矫饰、品质朴素、真实自然，无彩色系相对来说具有质朴感，尤其是明度低、纯度低的色彩，而相同色系的组合也会显得相对质朴。图4-46所示为华丽的绸缎面料，图4-47所示为质朴的蜡染面料。

图4-46　华丽的布料

图4-47　质朴的布料

华丽与质朴也是相对而言的，在实际生活中也有很多特例，无彩色系列也一样能够设计出华丽的效果，这关键是看许多其他因素，例如，面料设计中，在黑色绸缎、白色绸缎中加

入很多刺绣和金银丝的效果，一样能够产生华丽的感觉，如图4-48所示的无彩色刺金丝面料和如图4-49所示的银色面料；而艳丽的红棉布如果没有特殊的工艺在其中，也一样不会产生华丽感觉。所以，色彩的华丽和质朴感觉也是多种因素结合而形成的效果。

图4-48　无彩色绸缎

图4-49　银色面料

案例4—2

绘画色彩中的心理表达

设计说明：色彩的各种情感特征并不是完全割裂开的，例如，红色有使人兴奋、欢乐、喜庆、温暖的感觉，也有使人躁动、不安、甚至血腥、恐怖的感觉，而在这其中起到最主要作用的就是人本身，因此，要对色彩情感进行深入了解，还需要对人心理状态进行深刻挖掘。

设计内容：色彩的这种情感象征，会使人们对颜色产生不同的好恶，并以此代表自己的不同心情，在绘画领域就有很多的例子可以说明这个问题。现代派艺术之父毕加索(Picasso)，在不同的情感阶段，就有运用色彩来表现情感的作品，并把作品分为"蓝色时期""玫瑰色时期""黑人时期"，这种表现方法的确非常鲜明地表达了画家当时的心理状态和情感，也体现了他的创作主题和表现风格，图4-50所示为毕加索蓝色时期作品《蓝室》，图4-51所示为毕加索玫瑰色时期的作品《杂技表演者一家和猴子》。

图4-50　毕加索蓝色时期作品

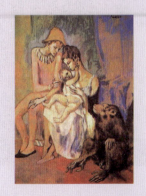

图4-51　毕加索玫瑰色时期作品

> **案例点评**：蓝色从色彩心理感受角度来说，是一种忧郁的颜色，毕加索蓝色时期描绘的作品多是孤寂、悲怆的贫困者、残疾人、江湖艺人等，属批判现实主义范畴，含有浓重的悲剧成分和民族特色。
>
> 玫瑰色从色彩心理感受角度来说，是一种欢快、温暖的颜色，该时期毕加索的作品用色变为轻快的粉红；绘画对象亦由蓝色时期的乞丐、瘦弱小孩和悲戚妇女转向街头艺人、杂耍艺人及风华正茂的女孩。该时期毕加索的作品色彩清新明快，笔法细腻，人物和景致刻画得非常生动逼真。
>
> 人们对于色彩的所谓冷暖的感受也是从这种色彩的情感象征中演变而来的。所以充分认识、理解和运用色彩的这种情感象征性，对于我们熟悉和掌握色彩的规律来进行绘画是十分重要的。

第四节　色彩的错觉

错觉指的是感觉器官所感受的结果与客观事实不相符合，色彩的错觉指的是视觉中主观感受到的色彩与事实不一致，造成这种错觉的原因是色彩的对比，可以说：没有对比，就没有色彩的错觉；对比加强，错觉就加强。

一、前进与后退感

色彩的前进与后退感也就是色彩的远近感，这种感觉是色相、明度、纯度、面积等多种关系的对比造成的错觉现象。亮色、暖色、纯色前进感强，如红、橙、黄暖色系，称为"前进色"。暗色、冷色、灰色等色彩，如青、绿、紫冷色系，有推远的感觉，称为"后退色"。饱和度高的颜色前进，饱和度低的颜色后退。如图4-52所示，可以明显看到，暗色的背景有后退的感觉，而明黄色有前进感。色彩的前进与后退还与背景密切相关，面积对比也很有影响。进退效果在画面上可以营造出更多的空间感觉，是设计家重要的造型手段之一。需要在实际设计中不断地尝试和体会，如图4-53所示。

图4-52　色彩进退关系对比

图4-53　家居配色

二、膨胀和收缩感

将面积、形状、背景颜色相同的物体放置在一起的时候,由于色相的不同,就会形成面积或者体积大小不同的感受。相对来说,暖色、高明度色看起来面积大些,具有扩张感;而冷色、明度低的颜色会看起来面积小些,具有收缩感。这也说明了为什么在服装穿着上,会建议瘦的人可以穿高明度色的衣服,而身材偏胖的人可以穿低明度色的衣服。

图4-54所示为在背景色彩完全相同的四个区域内,分别填入黄色、黑色、白色、紫色,就会发现白色和黄色的面积显得大于黑色和紫色的面积,而黑色明显地具有收缩感。

图4-54　背景相同色相不同的对比

色彩的膨胀和收缩感是一种错觉,明度的不同是形成色彩胀缩感的主要因素。运用色彩的胀缩感典型的实例要算是法国的三色国旗设计了,如图4-55所示的法国国旗,其红、白、蓝三色的宽度之比为:白30、红33、蓝37,三色虽不等分,但在视觉上却造成了感觉上的等分,这是一个很有说服力的例子。图4-56所示为穿黑色衣服的效果。

图4-55　法国国旗　　　　　　　　　　图4-56　黑色衣服效果

三、边缘错视感

如图4-57(a)所示,将黑色进行加白色的明度渐变排列,以某一个阶层为例做对比,就可以明显看到,距离暗色近的边缘部分颜色深,而靠近亮色阶层的边缘部分颜色浅。甚至会有一种明显的错觉:相邻的两个明度色条其交接处是凸起的,而且非常坚硬,如同折纸的效果。

边缘错视的表现形式很多,如图4-57(b)所示的边缘错视,我们会明显发现十字交接处的灰色小点。而事实上如图4-57(a)一样,这种效果是不存在的,这只是我们的一种错觉。

<div align="center">(a) (b)

图4-57　边缘错视</div>

四、包围错视感

在蓝色、红色、橘色三种不同的背景颜色中，置入相同的一种绿色，并置在一起，就会发现，蓝色背景中的绿色偏黄绿，红色背景中的绿色对比更加强烈，而橘黄色背景中的绿色偏蓝绿。这就是典型的包围错视。包围效果如图4-58所示。

<div align="center">图4-58　色彩的包围错视效果</div>

色彩的视错觉

结合平面构成的各种构成形式，色彩的视错觉被开发出很多的形式，平面的色彩构成可以形成很多动态的立体效果，丰富了构成思维空间，也体现了设计者的丰富想象力和创造力。此种形式也可以应用在平面设计、网页设计、服装设计等多种设计领域中。如图4-59所示，结合平面构成，采用彩虹的七色搭配，当左右移动头的时候，画面就产生了起伏的动感；如图4-60所示，当前后晃动我们的头时，就会发现中间的小画面在动。这都是充分应用平面构成和色彩视错感的原理所形成的效果。

第四章　色彩的心理感知与情感

图4-59　会动的彩虹　　　　　　　图4-60　有动感的画面

在室内设计中，最为常见的视错觉应用，就是为了扩大空间，而采用多面镜子装潢墙壁的例子。我们很多时候可能为了产生特殊或更佳的效果，也可以是为了改善某种缺陷而利用视错觉，但需要注意的是，视错觉的利用，不能泛滥，大量地过分地使用视错觉，会引起视幻觉，比如屋内的镜子过多，就会扭曲人的正确判断，以至认为真的也是假的，长此以往就会引起健康问题。所以，有效地利用视错觉，有针对性地做出改善措施，有利于提高我们日常生活中的认知和识别能力。

第五节　色彩的性格

色彩的性格与人的情感是紧密相关的，在生活中也常见这样的例子，可以通过一个人喜欢的颜色来判断他的性格，其结果也被大多数人所认可。色彩本身是没有感情、灵魂和性格的，它只是一种物理现象，而人在生活中积累了丰富的视觉经验，再与色彩相互联系的时候，就赋予了色彩特定的性格。

每一种色相，如果其明度、纯度发生变化，即会产生不同的色彩性格和表情，这用语言全部描述出来是非常困难的，因此，这里只就三原色、三间色、无彩色等基本性格进行描述。

(1) 红色：喜欢红色的人性格多活泼、热情、大胆、新潮，对流行资讯反应敏锐，容易感情用事；有强烈的感情需求，希望获得伴侣慰藉。他们在生活的态度上比较注重外表修饰，有追求物质欲望的倾向。红色是活力、健康、热情、希望、太阳、火、血的象征。图4-61所示为红色蜘蛛。

(2) 黄色：代表温和、光明、快活、希望、金光，从中国传统来说是富贵之色。喜欢黄色的人性格是待人接物心平气和，无拘无束。黄色也是色相环中明度最高的颜色，给人以辉煌、灿烂的感觉。图4-62所示为黄色橱柜。

图4-61　恐怖的红色蜘蛛　　　　　　　　图4-62　黄色橱柜

(3) 蓝色：代表清新、宁静、平静、永恒、理智、深远，会让人联想到海洋、天空、水、美丽的冰川、清凉的冰激凌等，是博大的颜色。喜欢蓝色的人其性格是做事情有条理，谨慎，会为他人着想。图4-63所示为蓝色天空。

(4) 橙色：其波长仅次于红色，给人温暖、兴奋、喜悦、活泼、华美、温和、欢喜的感觉，会使人联想到灯火、秋色。图4-64所示为橙子和橙汁。

图4-63　辽阔的蓝天　　　　　　　　图4-64　橙子和橙汁

(5) 绿色：给人一种宽容、大度、清新、青春、和平、生命、有朝气的象征，一般在环保产品的设计中会非常多地用到绿色。图4-65所示为绿色环保电池。

(6) 紫色：属于神秘之色，象征浪漫、优雅、高傲、高贵、典型、华丽、优雅、神秘，会让人联想到丁香、玫瑰。喜欢紫色人性格谨言慎行，喜怒不形于色，许多内心的想法都深藏不露。但其人多姿态优雅、富神秘气质、不擅长交际，给人冷漠、高傲的感觉，喜欢思索，会压抑、控制自己的情感。比较感性，喜欢浪漫清雅的环境。紫色在古代是非常难以提炼和萃取的，所以也是贵族服装的用色。图4-66所示为紫色花朵。

图4-65　绿色环保电池　　　　　　　　图4-66　紫色花朵

(7) 白色：是所有颜色的综合体，既无比高尚、纯洁、友爱，又充满幻想。它包含多种含义，像盛夏的阳光那样灿烂，又像严冬的坚冰那样寒冷。它代表了纯洁、神圣、清爽、洁净、卫生、光明，会让人们联想到白雪、白云。与人的性格对应，白色属于性格开朗、单纯，个性分明，喜欢表露，生活中爱清洁，讲究个性特点的人。如果体现在家居设计中，白色会使家居布置显得宽敞明亮。图4-67所示为白色家居。

(8) 灰色：平静、稳重、朴素，喜爱灰色的人其性格优越感重，处事冷静，虽然工作能力极佳，但却过于爱做梦而导致逃避现实。灰色在生活中常被用到职业套装的配色中，显得非常得体和稳重，而又不失活泼，不会像白色和黑色那样极端对立，给人不安的感受，所以，灰色在服装用色中被称为"高级灰"。而灰色在汽车色彩设计中也显得非常高雅大方。图4-68所示为灰色汽车。

(9) 黑色：象征沉稳、庄重、冷酷、神秘、静寂、悲哀、严肃、刚健，会让人联想到恐怖、黑夜。喜欢黑色的人性格内向，心态阴郁，喜欢独来独往，遇事冷静、沉着，常表现出忧郁满怀的心态，这是一个少数群体。他们在居家色彩的设计上，希望保持独特的个人活动空间。

图4-67　白色家居

图4-68　灰色汽车

无彩色的表现力

设计说明：黑色和白色是对色彩的最后抽象表现，黑和白代表色彩世界的阴极和阳极，黑色意味着空无、毁灭、沉寂、死亡。在西方还有"黑色星期五"的说法，原因是基督耶稣死于星期五，而如果星期五当天又正好是13号的话，这一天就被称为"黑色星期五"，在这一天人们不会像往常一样乘飞机或做生意，商业损失可达8亿~9亿美元。这也给黑色赋予了很多独特的色彩性格特征。在色彩搭配设计中，无彩色可以用来调节其他有彩色过于刺激和对比过于强烈的效果，起到调和作用，避免色彩过于冲突。

设计内容：图4-69和图4-70所示均为无彩色黑和白在生活中的应用，图4-69所示的藏戏面具中，黑色起到加重面具凝重色彩心理的作用，让观者感到恐惧和阴暗。图4-70所示的白色哈达在藏族服装搭配中，可以起到调节其服装色彩的作用。

图4-69　藏戏黑色面具　　　　　　　　　　图4-70　白色哈达

案例点评：黑色在藏戏的面具中象征邪恶、罪孽、黑暗、反面人物，如图4-69所示的面具。白色代表无尽、一尘不染，在西藏最普遍的礼节中所献的哈达就是白色的，代表纯洁、忠诚，如图4-70所示的白色哈达。

色彩的选择要因人而异

性格是一种与社会相关最密切的人格特征，在性格中包含有许多社会道德含义。性格表现了人对客观现实的态度和反应，并表现在人的行为举止中。性格主要体现在对自己、对别人、对事物的态度和所采取的言行方面。

态度是人对社会、对自己和对他人的一种心理倾向，它包括对事物的评价、好恶和趋避等方面。而色彩与性格的紧密联系也的确说明了二者之间的关系，用色彩的喜好评论人的性格也是有一定道理的。

儿童色彩的设计和应用中，有教育专家指出，儿童卧室选择色彩时要"因人而异"，好动的孩子应避免暖色系，因为暖色会使孩子更加躁动不安；内向的孩子则不应多用冷色调做主色调，因为会让孩子的性格更加沉默。因此，在色彩搭配上应该多角度考虑，否则会给性格过分外向或内向的幼童带来不良的心理暗示，加剧其不良性格特征。

第四章 色彩的心理感知与情感

本章小结

色彩的心理感受与人的生活关系极其密切,色彩还会影响到人嗅觉、味觉、听觉,这被称为色彩的通觉。在实际生活中也有这样的案例,一个抽象画家不幸成为一个全色盲,从此陷入一个灰色的世界,棕色的狗变成了暗灰色,番茄汁是黑色,他对色彩与音乐之间的联系感受也完全丧失,音乐在他的耳朵里变得乏味至极。

色彩的心理感受知识贯穿于设计中,需要在设计工作中不断地去尝试和实验,这是一个长期和艰难的过程,但是,如果没有这个艰难的过程,就不会产生好的设计作品。

思考与练习

1. 色彩心理学在实际设计作品中有怎样的应用案例?
2. 色彩与人的嗅觉关系是怎样的?请举例进行说明。
3. 在日常生活中,环境色彩对作品会有哪些影响?

实训课堂

1. 手绘水粉画作品,表现色彩相对立的两种情感,画面大小为20cm×20cm。
2. 手绘水粉画作品,表现色彩相对立的两种心理,画面大小为20cm×20cm。

第五章

色彩的对比构成

学习要点及目标

- 了解色彩对比产生的原因及分类。
- 掌握色彩对比的规律。
- 体会色彩对比在设计领域中的应用。

核心概念

同类色　邻近色　类似色　对比色　补色　明度九调子　高彩调　中彩调　低彩调　冷色暖色

引导案例

色彩对比

色彩对比是视觉生理反应作用在视觉中发生的色彩现象，指的是两种或多种颜色之间的相互影响显现出的对比现象。它们之间的互相排斥、互相衬托，就是色彩的对比关系。在色彩的相互作用下会使暖颜色更暖，冷颜色更冷；亮颜色更亮，暗颜色更暗；鲜艳的颜色更鲜艳，灰的更灰。

色环上颜色间隔的大小则决定着色彩的强弱。任何两色的互相影响，双方都有种排斥感，都想将自己的对比色作为补色，这是由人的生理作用所产生的视觉现象。如知觉红色时，渴望着补色绿色；知觉黄色时渴望着补色紫色；知觉蓝色时渴望补色橙色，人的视觉总是在渴望着平衡。色彩纯度愈高，注视的时间愈长，对比愈明显。

参与的对比色在色环中所在位置相距愈远，对比愈强烈，相反则效果减弱。色彩对比不仅在视觉上会产生错觉，而且在面积相同、温度相同、距离相同的情况下，由于它们所处的环境不同也会产生不同的感觉。

色彩对比种类繁多，可分为色相对比、明度对比、纯度对比、面积对比、冷暖对比、同时对比等。每种对比效果都有各自的特征。色彩对比构成是色彩设计的基本表现手段。

第五章 色彩的对比构成

- 掌握绘制色相对比的几种方法。
- 熟悉色彩纯度变化的规律。
- 掌握明度九调对比构成的方法。
- 理解同时对比与连续对比的概念。

在多彩的世界里,在我们的生活中,人们每时每刻都在感受着色彩的韵味,同时,也在不断地用色彩来表现自己。长久以来,人们并不仅仅满足于对色彩的辨别,而更致力于对色彩配合法则与规律的探求,从理论和科学的角度提示着色彩的本质和奥秘。

第一节 色相对比

一、色相对比的概念

色环上不同颜色的对比所产生的差别,称为色相对比。色相对比在生活中运用广泛,不同色相对比所产生的对比效果也不同。如黄色与蓝色搭配对比强烈;黄色与橙色搭配对比较弱,它们所形成的视觉效果各不相同。

二、色相对比的规律

(一)色相对比

色相对比中红、黄、蓝纯色或补色对比最为强烈,其他颜色对比相对弱些。图5-1所示为色相对比。

图5-1 色相对比

(二)色相渐变

纯色与黑、白、灰色调和能使颜色丰富多彩,但也降低了纯度,使色相因素淡化,随着比重加大逐渐变无色。图5-2所示为色相渐变。

图5-2 色相渐变

(三)色相环

色相环上颜色间隔大小决定了色相对比的强弱,组成了同类、邻近、类似、对比和补色的对比构成。图5-3所示为色相环。

图5-3 色相环

三、色相对比的类型

(一)同类色对比构成

色相环上距离15°内的色彩对比为同类色对比构成。这是色相对比最弱的对比构成,具有单纯、雅致、平静的视觉效果。由于对比色相距离较近,很容易出现色彩单调、模糊的情况。设计中通常用于面积较大处。

(二)邻近色对比构成

色相环上距离30°左右的色彩对比为邻近色对比构成,是色相对比较弱的对比构成,具有统一和谐、淡雅、耐看的视觉效果。相比同类色对比更明显些、丰富些、活泼些,弥补了同类色相对比的不足。

(三)类似色对比构成

色相环上距离90°左右的色彩对比为类似色对比构成。它属色相的中对比,具有清新明快、醒目的视觉效果。相比邻近色对比更优雅、更容易被关注,在设计中运用广泛,是较常用的对比手段。

(四)对比色构成

色相环上距离120°～180°的色彩对比为对比色构成。对比色跨度较大,色相对比强烈,具有爆发力强、醒目、激情喜悦、动感等视觉效果特征。但容易使人兴奋激动和造成视觉以及精神疲劳。

(五)补色对比构成

色相环上相对的色彩对比为补色对比构成。色相对比最强、最刺激,具有饱满、活跃、含蓄、生动等视觉效果。但会给人造成不安定、不协调、过分刺激的感觉。用于标示、广告牌等易被注视的设计中,图5-4和图5-5所示为色相对比练习。

图5-4 色相对比练习(一)

图5-5 色相对比练习(二)

案例5—1

电影中的色彩应用

设计说明： 著名摄影师斯托拉罗曾说："色彩是电影语言的一部分，我们使用色彩表达不同的情感和感受，就像运用光与影象征生与死的冲突一样。我相信不同色彩的意味是不同的，而且不同文化背景的人对色彩的理解也是不同的。"色彩是艺术形式的元素。色彩即情感，导演根据自己影片的思想内涵、情绪的需要有目的地选择一些色彩，同时，也改变现实环境中的真实色彩，代之以富有内涵的表现性色彩，电影世界可以说是绚丽多彩的世界。

设计内容： 一部好看的电影不仅在故事情节上能够打动人心，在场景人物的色彩运用上也能给人们留下很深的印象。图5-6、图5-7为《天使爱美丽》剧照。图5-8、图5-9为《非常完美》的剧照，都是运用色彩中的色相对比非常突出的电影美术设计。

第五章　色彩的对比构成

图5-6　电影《天使爱美丽》剧照(一)

图5-7　电影《天使爱美丽》剧照(二)

图5-8　电影《非常完美》剧照(一)

图5-9　电影《非常完美》剧照(二)

案例点评：图5-6和图5-7所示的《天使爱美丽》的剧照，在其影片色彩处理上，导演强调的是一种以暖色调为主的、把互补色并列放置在一起的关系处理，并强调色相的对比，尤其是红绿色的对比，整个电影构图完全是油画重彩样式，就像女主角黑色的瞳孔与鲜艳跳跃的红唇，在法国标准的明朗阳光之下，让观者有种对生活的暖意与敬意，随着情节的层层推进，色彩配合人物的情绪变化，将20世纪巴黎的景致慢慢舒展开，淡淡的怀旧风格跃然纸上。整部影片充分体现出创作者印象主义色彩与构成主义色彩完美统一的色彩风格。

图5-8和图5-9所示的《非常完美》的剧照，再一次明确了红绿搭配不再是设计的禁忌了，配上洛可可式的家具与布艺，大胆地运用了色相的丰富对比衬托出女主角苏菲活泼可爱的性格。

从多种角度探索色彩

瑞士著名色彩学家伊顿在《色彩的艺术》一书中说:"如果你能不知不觉地创造出色彩的杰作来,那么你创作时就无须色彩知识,但是,如果你不能在没有色彩知识的情况下创造出色彩的杰作来,那么你就应当去寻求色彩知识……原则和理论在技巧不熟练的时候是最好的东西,而在技巧熟练时,自然可凭直觉判断就能解决问题。"由此可见,色彩大师的成功是建立在对色彩规律的追求和探索之上的。

我们所熟知的绘画大师马蒂斯、康定斯基、毕加索、米罗、蒙德里安,他们都善于处理色相对比关系。尤其是抽象艺术大师蒙德里安,他不仅为近代绘画开拓了新路,还对现代设计艺术给予了新的启示。

第二节　明度对比

一、明度对比的概念

不同明度的色彩并列在一起所产生的视觉效果和心理效应称为明度对比。明度对比不限于两个色彩,也可能是多个色彩的组合,也不限于同色相的彩度。两种以上的色彩并置时,明度愈高的色彩显得愈明亮,而明度愈低的色彩显得愈暗淡。如果同明度的灰色分别放在黑、白纸上,会感觉到黑纸上的灰色要比白纸上的灰色更明亮。这就是明度对比造成的错视现象。图5-10所示为同明度灰色在黑底上,图5-11所示为同明度灰色在白底上。

图5-10　同明度灰色在黑底上

图5-11　同明度灰色在白底上

二、明度对比的规律

色彩对比中,明度对比最为强烈,人的知觉度也是最强烈、醒目的。明度对比对空间

感、物体的光感、形体感及可视度是至关重要的。在色立体的两极分别是白色调与黑色调，中间为灰色调。在艺术表现图中可运用黑、白、灰作为画面的基本调子，从而达到艺术效果。中国画、版画、素描都是黑白对比的艺术表现效果。图5-12所示为素描作品。

图5-12　素描作品

三、明度九调对比

明度基调构成从黑至白分为9级，1～3级为低明调，4～6级为中明调，7～9级为高明调。在明度对比中，如果以低明调色彩作为主要基调，加入长间隔的高明度色，称为低长调；加入短间隔低明度色，称为低短调；加入中间隔中明度色，称为低中调。以此类推即可得出明度对比九调：高长调、高中调、高短调、中长调、中中调、中短调、低长调、低中调、低短调。

九调对比产生的视觉效果如下所述。

(1) 高长调：明度对比强烈，视觉效果活泼、明亮，富有刺激感。

(2) 高中调：视觉效果明亮、愉快、优雅，富有女性感。

(3) 高短调：视觉效果柔和、明净，使人产生亲切感。

(4) 中长调：视觉效果稳静、强健、坚实，富有男性感。

(5) 中中调：明度对比适中，视觉效果丰富，给人舒适感。

(6) 中短调：视觉效果模糊、朦胧，给人以深奥、沉稳感。

(7) 低长调：视觉效果苦闷，给人压抑感，具有极强的视觉冲击力。

(8) 低中调：视觉效果厚重，给人以朴实、有力度感。

(9) 低短调：明度对比较弱，视觉效果深沉、忧郁，给人寂静感。

图5-13和图5-14所示为明度九调对比练习。

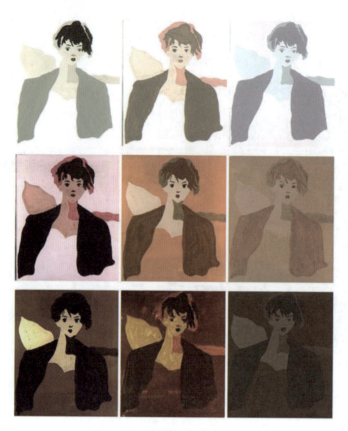

图5-13 明度九调对比练习(一)

图5-14 明度九调对比练习(二)

案例5—2

招贴设计中的色彩应用

设计说明：招贴，又名"海报"或宣传画，属于户外广告，分布于街道、影(剧)院、展览会、商业区、机场、车站、公园等公共场所，在国外被称为"瞬间"的街头艺术。招贴相比其他广告具有画面大、内容广泛、艺术表现力丰富、远视效果强烈等特点。

设计内容：图5-15所示为"倡导和平"题材的招贴设计，这幅作品中的色彩应用与倡导和平的主题较为贴切，主要运用了色彩明度对比的原则。

案例点评：在这张招贴作品中，作者应用了代表天空的蓝色很好地象征了和平的主题，主题图形运用白色象征洁白神圣的和平鸽，整体色调利用高明度的白色与中明度的天蓝色形成明度上的对比，以此突出视觉的中心主题形象的设计。

图5-15 "倡导和平"题材的招贴设计

第三节 纯度对比

一、纯度对比的概念

纯度对比指的是色彩的鲜艳与灰暗的对比，色彩的鲜艳与灰暗的差别愈大、对比愈强，色彩愈鲜明艳丽。对比愈小则愈弱，色彩愈显得浑浊。

二、纯度对比的规律

色彩的纯度变化可以在加入黑、白、灰、三原色、补色中获得，具体如下。

(1) 纯色中加入白色，色彩变亮，彩度减弱。
(2) 纯色中加入黑色，色彩变暗，彩度减弱。
(3) 纯色中加入灰色，色彩变淡，彩度减弱。
(4) 纯色中加入三原色，比例不同可获得的纯度也不同，可调出多种灰色，同时降低了纯度。
(5) 纯色中加入补色，随着比例的相等增加由灰变无色，同时降低了纯度。

纯度的对比能增强颜色的鲜明程度，生动、活泼、注目及情感倾向明显，视觉上也不会

有刺激的感觉。纯度对比远不及明度对比和色相对比，在色相、明度相等的条件下，纯度对比的特点是柔和，纯度差愈小，柔和感愈强。

三、纯度对比的类型

对比色彩间纯度差的大小，决定彩度对比的强弱，不同的色相情况就不完全一样。纯度与明度相同的无色灰混合可分为9种纯度的调子：鲜明对比、鲜中对比、鲜弱对比、中强对比、中中对比、中弱对比、灰强对比、灰中对比、灰弱对比。9种调子中相差三个阶段内的调子可分为三种彩调：高彩调、中彩调、低彩调。

三种彩调的心理反应如下所述。

(1) 高彩调：靠近纯色的一方称为高彩区，颜色鲜艳、强烈，给人以积极、快乐、热闹的感觉。

(2) 中彩调：中间相邻的三个调子为中彩区，颜色沉稳、柔和，给人以安全、祥和的感觉。

(3) 低彩调：最后段为低彩区，颜色淡雅，给人以清新、明快的感觉。

图5-16～图5-18所示为纯度对比练习。

图5-16　纯度对比练习(一)

图5-17　纯度对比练习(二)

图5-18　纯度对比练习(三)

案例5—3

家具设计中的色彩应用

设计说明：家具是人类生活必不可少的生活器具。根据社会学专家的统计，大多数社会成员接触家具的时间占人一生的三分之二以上。所以家具的设计与制造与人类生活息息相关，尤其现代家具的设计和制造更是体现当代生活水平和质量的主要标志。

设计内容：图5-19所示为室内空间中的家具设计，这组家具中的色彩应用与周围环境色彩的搭配主要运用了色彩纯度对比的原则。

案例点评：在这幅图片中，室内空间和家具主要运用了纯度较低的灰色系，设计者把座椅的靠垫设计成为纯度较高的天蓝色，灯具选用了橘黄的颜色，在色相上，蓝色与橘色是补色的对比，视觉对比效果强烈突出，同时，画面中这三个纯度较高的颜色被周围的低纯度环境色衬托出来，起到了画龙点睛的作用。

图5-19　室内家具设计

第四节 面积对比

一、面积对比的概念

面积对比指两个或多个色块的对比。面积对比的强弱,取决于色块的大小,即色彩面积增减,色彩量随之增减,给人的心理感受也不同。在面积相同的两种色相对比中,它们之间产生抗衡,对比强烈;而大小面积相差极大时的两种色相对比中,小面积对比起到点缀的效果,色相等同时,大面积显得明亮些,小面积显得更突出。

二、面积对比的规律

不同面积的色彩给人造成的心理感受也是不同的。如:"视线范围内的黑色面,会给人清新明快、干净的心理感受;视线范围外的黑色面,给人压抑、沉闷的心理感受;而黑色包围其中,则心理上会造成强烈的恐惧感。"

三、面积大、中、小的心理效应

(1) 大面积的色彩。多用于高明度,底彩度,对比弱的色彩对比,给人清新明快、舒适感。如室内墙面颜色,建筑外墙面颜色等。

(2) 中等面积的色彩。多用于中等明度,中彩度,对比适中的色彩对比,给人统一、和谐、沉稳、安全感。如家具、服装等配色。

(3) 小面积的色彩。多用于高明度,高彩度,对比强烈的色彩对比,具有极强的视觉冲击力,富有刺激感。如标志、广告牌等。

(4) 色彩的纯度、明度和面积的关系。当多种色彩放置在同一画面中,色彩面积的平衡就取决于它的纯度、明度。歌德根据颜色的光亮度定出了纯色、明度的数量比。

歌德光亮度的数字比例为:黄:橙:红:紫:蓝:绿=9:8:6:3:4:6。

歌德的面积的数字比例,是明度比率反比,即前后数字颠倒。比如,黄色明度比它的补色强三倍,因此它只应该占据相当于其补色紫色色域的三分之一。表5-1所示为三对补色明度和面积比关系。

明度面积和谐比例关系为:黄:橙:红:紫:蓝:绿=3:4:6:9:8:6。

表5-1 三对补色明度和面积比关系

三对补色	明度比	面积比
红:绿	1:1	1:1=1:1
橙:蓝	8:4	4:8=1:2
黄:紫	9:3	3:9=1:3

可以看出明度高的色彩面积要小,如黄色;明度低的色彩面积要大,如紫色;中等明度色彩面积相等。图5-20所示为色彩的面积对比。

第五章 色彩的对比构成

图5-20 色彩的面积对比

案例5—4

招贴设计中的色彩应用

设计说明：招贴，又名"海报"或宣传画，属于户外广告，分布于街道、影(剧)院、展览会、商业区、机场、车站、公园等公共场所，在国外被称为"瞬间"的街头艺术。招贴相比其他广告具有画面大、内容广泛、艺术表现力丰富、远视效果强烈的特点。

设计内容：图5-21所示为"保护动物"题材的招贴设计，这幅作品中的色彩应用与保护动物的主题较为贴切。主要运用了色相对比、面积对比的原则。

案例点评：在这张招贴作品中，作者在设计形象上只选择了大象的鼻子和象牙来象征事物主体，象鼻孔设计为猎枪筒，造型简洁明了，直接突出主题——保护动物，反对猎杀！在色彩上，作者用了大面积醒目的柠檬黄色与小面积的深蓝色构成面积对比，同时这两色又是对比色，从而产生了强烈的视觉冲击力，以此引起人们的关注。

图5-21 "保护动物"题材的招贴设计

绘画中的色彩

康定斯基是包豪斯学院最有影响的成员，他是一位具有突破性的抽象主义的画家，图5-22所示为康定斯基的绘画作品，此作品使用了红、黄、蓝、绿、橙等基本色相，在红色为主调的画面中，产生了热烈、跳跃、斑斓多彩的色彩效果。

图5-22　康定斯基的绘画作品

第五节　冷暖对比

一、冷暖对比的概念

人体感触冷热差别从而形成颜色上的对比称为冷暖对比。太阳、炉火、给人温暖的感觉，它们的颜色都是橙红色。大海、月色、雪地等环境，是蓝色光照最多的地方，给人寒冷的感觉。这些生活中的现象使人的视觉、触觉及心理具有一种特殊的联系。也许是条件反射，我们总是将温度感觉与色彩感觉联系在一起。例如，秋天的橙黄色叶子使人感到温暖，而冬天的雪地使人感到寒冷。

二、冷暖对比的规律

人对在不同色彩的空间中温度的感触是不同的，例如，生活在刷有蓝白色墙面和橙黄色墙面空间的人们。物理上的温度是相同的，但生活在蓝白色墙面空间的人，华氏59度时就感

到寒冷，而生活在橙黄色墙面空间的人直到实际温度下降到华氏52～54度时才感到寒冷。这表明色彩影响了人的生理与心理，在不同色彩空间里，温度感觉相差在华氏5～7度。

(1) 冷暖对比的作用以多项相对术语来表述。

冷色	暖色
阴影	阳光
透明	不透明
镇静	刺激的
稀疏的	稠密的
淡的	深的
远的	近的
轻的	重的
女性的	男性的
微弱的	强烈的
湿的	干的
理智的	情感的
圆滑、曲线形	方角、直线形
缩小	扩大
流动	稳定
冷	热

(2) 冷暖对比有热膨与冷缩的感受。

暖色	冷色
亮色	暗色
强对比	弱对比
高彩色	底彩色
集中	分散
中心	边角

三、冷暖对比的划分

根据冷暖色彩的色调差别，在色相环中，蓝色系为冷色，红、橙、黄色系为暖色，黄绿色调为中性暖色系，绿色为中性色系，蓝绿为中性冷色系，红紫为中性暖色系，紫色为中性色系，监紫为中性冷色系，图5-23所示为冷暖对比的划分。

四、冷暖色调的构成

在绘画中，有倾向于暖色调的作品，也有倾向于冷色调和中间色调的作品，它们各有不同的效果。

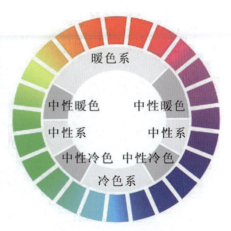

图5-23 冷暖对比的划分

(1) 对比性暖色调构成。

对比性暖色调构成指画面中主要由暖色作基调，只有小面积的冷色调或是全部由暖色组成，构成具有冷暖对比关系的暖色调构成。

(2) 对比性冷色调构成。

对比性冷色调构成是指画面中主要由冷色作基调，只有小面积的暖色调或是全部由冷色组成，构成具有冷暖对比关系的冷色调构成。

(3) 中间色调构成。

在色环上冷色系到达暖色系中间过渡带的颜色称为中间色系，也就是蓝紫色系和黄绿色系，图5-24和图5-25所示为冷暖对比练习。

图5-24　冷暖对比练习(一)

图5-25　冷暖对比练习(二)

案例5-5

室内设计中的色彩运用

设计说明：室内设计是建筑内部空间的环境设计，根据空间使用性质和所处环境，运用物质技术手段，创造出功能合理、舒适、美观、符合人的生理和心理要求的理想场所。功能、空间、界面、饰品、经济、文化为室内设计的六要素。运用色彩进行室内空间的创造是近年来设计师广泛采用的装饰设计手法。

设计内容：图5-26所示为Marcelo Joulia设计的住宅室内空间，设计师采用了色彩冷暖对比的手法对空间进行了设计。

 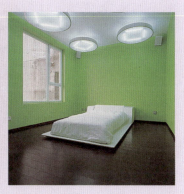

图5-26　Marcelo Joulia设计的住宅室内空间

案例点评：设计师在设计中巧妙地为起居室选择了橙色作为墙面的装饰色彩，烘托出客厅的温暖柔和气氛，书房的设计选用了宁静的蓝色调，卧室的设计选用了舒适宜人的绿色，创造了安静放松的休息空间。

在这组方案中设计师根据不同的空间功能，很好地运用了冷色、暖色、中性色的组合配置，达到了功能合理、美观舒适的艺术效果。

小贴士

冷暖色在生活中的应用

伊顿在《色彩艺术》一书中举出一个实例：将马棚分成两间，一间刷蓝色，另一间刷红橙色。将参赛后的两匹马分别带到这两间马棚，会发现蓝色间马棚的赛马很快平静下来，而红橙间马棚的赛马依然兴奋。甚至还发现蓝色间一个苍蝇也找不到，红色间却找到不少，这个发现的确很有趣。

第六节 同时对比

一、同时对比的概念

两种以上的色彩并置在一起时,视觉中产生的现象与原有色彩的差异,称为同时对比。同时对比是双向作用,双方都想获得补色平衡。当红色包围黑色,我们感觉到黑色倾向于绿味,这就是同时对比所产生的视觉作用。图5-27所示为黑色在红底上。

图5-27 黑色在红底上

二、同时对比的规律

在同时对比中,靠近亮色更亮、暗色更暗、暖色更暖、冷色更冷。这种色彩的作用,影响着周围色彩的对比效果。愈接近交界线,影响愈强烈,并引起色彩渗漏现象。图5-28所示为相同红色在深红底上的同时对比效果,图5-29所示为相同红色在黄色底上的同时对比效果。

图5-28 相同红色在深红色底上　　图5-29 相同红色在黄色底上

三、连续对比的概念

连续对比指的是眼睛在同一时间、同一视线范围内先后看到不同色彩的对比现象。如视线长时间停留在红色上,在短时间内转移到白色上会出现绿色的视觉残像,产生的视觉残像是色彩的相对补色。图5-30所示为连续对比的小实验。

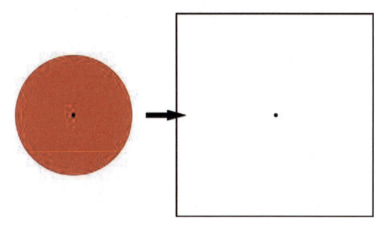

图5-30　连续对比小实验示意图

四、连续对比的规律

连续对比效果还取决于色域大小、位置、色性、距离、时间、明度变化等因素。如长时间注视明度高的色彩,然后转移到明度低的色彩时,会觉得后者的色彩显得明度更低。连续对比现象是人本能地在寻找补色平衡,由人视觉生理变化所产生的残像。

第七节　色彩对比作品的画法步骤

一、作品演示案例一

作品要求:本案例要求用到同类色对比、类似色对比、对比色对比、补色对比四种手法的对比练习,运用所学的对比原理,通过改变色相的明度、选择类似或强烈反差的色彩等各种方法,来达到对比的目的,图案可以自行选择,不限制所表现的主题。本案例中四幅小图运用了丰富的色彩,表现了四种对比形式,以达到强烈对比的效果。

工具和材料:使用8开水粉纸和水粉颜料。需要铅笔、橡皮、直尺、水粉笔、勾线笔、鸭嘴笔、圆规等工具。

画法步骤:

(1) 绘制铅笔草稿。

先在画纸上画好大小为10cm×10cm的四个图框,图框间距为1cm。在图框内设计图案并根据所选择和设计好的图案,在画纸上用铅笔画好,注意这个时候画的铅笔线不必太重,痕迹保证自己能够看清即可。图5-31所示为根据设计好的图形而绘制的铅笔草稿。

图5-31 铅笔草稿

(2) 先涂浅颜色。

涂色时的顺序，一般由浅入深，先从涂浅色开始，因为深色容易覆盖浅色，而浅色不易于覆盖深色，先浅后深，这样便于作品的修改。将选择好的几种浅色加入极少量的白色调匀，用均匀的笔触涂在画面上。在不影响色彩纯度的情况下加入少量的白色，上色时有助于画面色彩的均匀。图5-32所示为涂好了浅色之后的效果。

图5-32 先涂浅色

(3) 再涂深颜色。

等浅颜色完全干透以后便可以涂中间色和深色，涂深色时需要注意尽量少加白色，因为白色加入过多的话会影响色彩的纯度，会减弱色彩之间的对比效果。图5-33所示为涂好深色的效果，此时画面已显现出不同色彩之间的对比关系。

图5-33　再涂深色

(4) 完成整理。

色彩涂好后，可以进行画面的整理，涂背景，用相应的色彩修饰图案中露出轮廓线的地方。图5-34所示为最终完成的色彩对比效果。

图5-34　完成整理

二、作品演示案例二

作品要求：本案例要求运用色彩的冷暖对比方法，来进行色彩对比练习。图案可以自行选择，不限制所表现的主题。本案例选择了简洁的几何形为图案主体，运用橙色与蓝色作为冷暖的对比，运用绿色与紫色作为中间色调的对比。

工具和材料：使用8开水粉纸和水粉颜料，需要铅笔、橡皮、直尺、水粉笔、勾线笔、鸭嘴笔、圆规等工具。

画法步骤：

(1) 绘制铅笔草稿。

先在画纸上画好大小为8cm×10cm的6个边框，在边框内设计图案内容，然后根据所选择和设计好的图案，在画纸上用铅笔画好，图5-35所示为根据设计好的图形而绘制的铅笔草稿。6幅图案可以采用相同的内容，也可以分别表现不同的题材。

图5-35　铅笔草稿

(2) 先画浅颜色。

调好画面中需要表现的浅色，均匀地涂在画纸上，6幅小图中，相同的色彩可同时进行绘制。图5-36所示为绘制好的浅色稿。

图5-36　绘制浅色效果

(3) 绘制中间色调。

颜色干透后绘制中间的色调，注意色调的纯度和明度要和浅色区分明显。图5-37所示为绘制中间色的效果。

图5-37　绘制中间色效果

(4) 绘制深色。

调好较深的颜色，均匀地涂在画纸上，调深色时尽量少加水，以便保证涂色时颜色能均匀地附着于纸上，如果加水太多，颜色就会出现水痕，影响画面的效果。图5-38所示为绘制深色的效果。

图5-38　绘制深色效果

(5) 绘制小面积的对比色调。

绘制6张小图中小面积的对比色调，例如，在对比性暖色调中绘制小面积的冷色，在对比性冷色调中绘制小面积的暖色，以此形成画面最终效果。图5-39所示为冷暖对比练习的最终效果。

图5-39　冷暖对比练习最终效果

第八节　色彩对比作品欣赏

在本节中主要介绍一些色彩对比的优秀作品和绘画大师的艺术作品，并加以点评，希望通过本节的学习，能够帮助读者提高自身的审美观和艺术修养，以便能更好地设计出优秀的艺术作品。

一、色相对比练习

色相对比练习如图5-40和图5-41所示。

图 5-40　色相的对比(一)

点评：此图为色相对比练习，作者运用了同类色、同种色、临近色和对比色的4种对比手法，色彩选用准确恰当，很好地展现出4种不同的对比效果。

图 5-41　色相的对比(二)

点评：此作品中，作者设计的图案题材生动有趣，富有装饰性，描绘细致。这幅作品中选择的对比方式有类似色的对比、补色的对比、同种色的对比和对比色的对比，色彩对比效果强烈。

二、明度对比练习

明度对比练习如图5-42和图5-43所示。

图5-42 明度的对比(一)

点评：此幅作品为明度九调对比构成练习，明度九调对比构成在色彩对比章节是比较难掌握的一种对比手法，在这幅作品中，作者很好地把握了色彩明度的色阶差别，在9幅小图中准确地表现出不同色阶在图中的面积比例，效果干净整洁，图案造型层次丰富，极富装饰性。

图5-43 明度的对比(二)

点评：此幅作品运用了蓝色系作为主题色调表现明度的9种色调变化，图案造型灵活，色彩把握较为准确，不足之处是上色时颜色不够均匀。

三、纯度对比练习

纯度对比练习如图5-44所示。

图5-44　纯度的对比

点评：此幅作品为色彩的纯度对比，在画面中，作者选用了群青和土黄两色为基础色，再用这两种基础色调加入白色或是复色，调出不同纯度的低纯度色彩，构成画面的纯度对比。整幅作品的色彩协调而富有对比的变化。

四、冷暖对比练习

冷暖对比练习如图5-45～图5-47所示。

图5-45　冷暖的对比(一)

点评：此幅作品图案中的人物造型夸张而变形，色彩把握准确，艳而不躁，准确地表现出冷暖对比的类似性暖调、对比性暖调、类似性冷调、对比性冷调、黄绿中间调以及紫色中间调的对比效果。

图5-46 冷暖的对比(二)

点评： 此幅作品中的图案题材类似祥云的图案，作者以背景色为主体色调，运用线描的形式描绘出细腻的图案纹样，准确地把握了冷暖对比的色彩变化。

图5-47 冷暖的对比(三)

点评： 此幅作品，作者设计的图案造型新颖灵活，有很好的创意构思，色彩运用大胆，使画面呈现出强烈的冷暖对比关系，视觉冲击力很强。

本章小结

通过本章的学习，我们可以了解到同类色，邻近色，类似色，对比色，补色；明度九调子；高彩调，中彩调，低彩调；冷色、暖色等色彩对比的基本概念。掌握色彩对比的基本规律。灵活地运用色彩对比可以为我们的美术创作和美术设计服务。

1. 色彩对比的类型有哪些？
2. 色相对比有哪几种表现形式？
3. 纯度对比的变化规律是什么？
4. 色彩对比在设计领域的实际应用是什么？

1. 色相对比练习，画面分为4个区域，采用相同题材造型不同的色相对比，分别为：(1)同类色或邻近色对比构成；(2)类似色对比构成；(3)对比色构成；(4)补色对比构成。要求规格为20cm×20cm。

2. 明度对比练习，画面分为9个区域，表现明度对比的九调。要求规格为20cm×20cm。

3. 纯度对比练习，画面分为3个区域，分别表现高彩调、中彩调、低彩调。要求规格为20cm×20cm。

4. 冷暖对比练习，画面分为两个区域，分别表现暖色调构成以及冷色调构成。要求规格为20cm×20cm。

第六章

色彩调和

学习要点及目标

- 了解色彩调和的基本原理。
- 了解色彩调和的种类和相互关系。
- 深刻了解各种调和的方法、技巧和规律。
- 能够将所学的调和知识应用到实际设计作品中，并取得应有的效果。

核心概念

色彩调和　类似调和　对比调和　色彩调和与面积　色彩调和与形状

引导案例

色 彩 调 和

色彩的对比是由于色彩之间存在差异而形成的，如果色彩对比过于强烈，就会产生不稳定的感觉，甚至使人烦躁不安，这时，就需要进行色彩的调和。

色彩调和中的"调"是指调整、调理、调停、调配、安顿、安排、搭配、组合等意思；"和"是指和顺、和谐、和平、融洽、相安、适宜、有秩序、有规矩、有条理，没有激烈的矛盾冲突，相辅相成，相互依存，相得益彰。

色彩的调和，就是色彩性质的近似，就是两种或者两种以上的色彩有秩序、统一地组织在一起，也就是指有差别的、有对比的以至不协调的色彩关系，经过调和、整理、组合、重新安排，使设计作品产生整体的和谐、稳定和统一。

获得调和的基本方法，主要是应用色彩的三元素，减弱色彩各要素之间的强烈对比，使色彩关系趋向近似，从而产生调和效果。

对比与调和也称变化与统一，是一对矛盾和统一体，没有对比也就谈不上调和。强烈对比会让人躁动，而调和可以使画面和谐，但是过于和谐统一也会让人感到枯燥乏味。可见二者的互相依赖关系。对比与调和，是色彩运用中非常普遍而重要的原则。色彩的对比让人体会到了色彩的个性，色彩的调和是需要我们不断去探索的技巧。

技能要求

- 掌握色彩调和的基本原理。

- 掌握色彩调和的种类。
- 熟悉色相关系调和的方法。
- 理解色彩调和与面积、形状和位置的关系。
- 掌握色彩调和在实际中的应用。

第一节 色彩调和的基本原理

对于色彩审美的要求，表现在视觉满足和心理满足两个方面，所以，怎样确定色彩是调和的，从理论上说比较困难，更何况色彩心理本身也包含很多很复杂的因素。

色彩的调和是一种心理上的平衡和对称，调和原则也是生理学上的补色原则。

歌德认为："当眼睛看到一种色彩的时候，就会立即行动起来，它的本性就是必须和无意识地立即产生另一种色彩……"

伊顿认为："眼睛之所以要安置出补色，是因为它总是寻求恢复自己的平衡，色彩和谐的基础包含了互补色的规律。"

赫林认为："中等灰色在眼睛里会产生一种平衡状态。"他认为中等灰色能够使视觉达到心理上的平衡。

所以，色彩的调和就是满足人的一种色彩心理平衡，是以合适的色彩效果为依据，形成色彩在人心理上的秩序和统一。

色彩的调和方式可以归纳为两种：类似调和、对比调和。

一、类似调和

类似调和强调色彩的一致性关系，追求色彩的和谐感受，以此达到色彩不冲突的效果。而类似调和又可以分为同一调和、近似调和两种。

(一)同一调和

同一调和是指在色相、明度、纯度中，有某种要素完全相同，在此基础上其他的两个要素可以变化；又可分为单性同一调和、双性同一调和两种。

单性同一调和指色相、明度、纯度三要素中一种要素完全相同，图6-1所示为单性同一调和的方法；而双性同一调和指色相、明度、纯度三要素中两种要素完全相同，图6-2所示为双性同一调和的方法。

单性同一调和	
同一明度调和	变化色相和纯度
同一色相调和	变化明度和纯度
同一纯度调和	变化明度和色相

双性同一调和	
同色相明度	明度变化
同纯度明度	色相变化
同明度色相	纯度变化

图6-1 单性同一调和方法　　图6-2 双性同一调和方法

(二)近似调和

近似调和是指在色相、明度、纯度三要素中，有某种或某两种要素近似，变化其他要素而获得的效果，近似调和还可分为单性近似调和、双性近似调和两种，图6-3所示为单性近似调和的方法，图6-4所示为双性近似调和的方法。

单性近似调和	
近似色相调和	变化明度纯度
近似纯度调和	变化色相明度
近似明度调和	变化色相纯度

图6-3　单性近似调和方法

双性近似调和	
近似色相明度调和	变化纯度
近似纯度明度调和	变化色相
近似色相纯度调和	变化明度

图6-4　双性近似调和方法

二、对比调和

对比调和强调色彩的变化组合关系，在此过程中，色相、明度和纯度三个要素都是在变化的，所以色彩的搭配效果更加丰富、生动、鲜明。

(一)等差、等比渐变调和

等差、等比是数学中的排列方法，在艺术中也存在等差、等比的关系，例如，明度渐变的9个阶层变化，在进行对比调和的时候就可以应用。例如，从第1阶层到第5阶层的两色彩对比，我们会觉得对比强烈，这时可以采取其中加入第3、第4阶层色彩的办法，就缓解了色彩跳跃的感觉，缓和了矛盾。图6-5所示为级差变化较大的色彩调和结果，图6-6所示为在级差比较大的两个色相之间又穿插了两个明度阶层的色相，级差缩小后色彩调和的结果。

图6-5　色差较大的效果

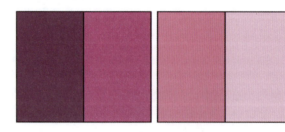

图6-6　有等差阶层的效果

(二)几何形状秩序调和

几何形状秩序调和是指在色相环或者色立体中进行几何形状的变化，来选取调和的颜色，比如，在色相环中，放置一个三角形，三角形三个顶点所对应的颜色就是选取的颜色，其他的多边形均可以用同样的办法来选取颜色。图6-7所示为在色相环中放置三角形后选出的色相调和效果，图6-8所示为在色相环中放置四边形后选出的色相调和效果。

在以上的调和中，色彩两要素相同的调和，比色彩一个要素相同的调和会更加和谐，即调和感觉更强，例如，互补色，色相不同，如果改变其明度和纯度，就会和谐很多。而上述内容所说的调和原理在下面的内容中会按照明度关系的调和、纯度关系的调和、色调关系的调和等分别详细阐述。

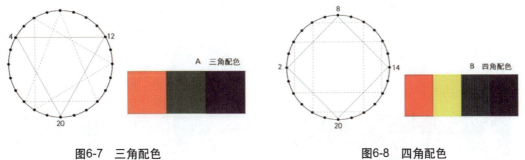

图6-7　三角配色　　　　　　　　　　　　图6-8　四角配色

第二节　色相关系的调和

色相关系的调和是指色相要素不变化或者很近似，然后进行色彩的明度和纯度方面的变化，这也是前文提到的单性同一调和以及单性近似调和，下面将分别进行分析。

一、无彩色的调和

无彩色系的调和是比较容易的，明度之间差异缩小之后，就会形成非常明显的调和效果。同理，如果明度太接近，就会使无彩色之间的调和变得非常模糊，所以过渡的调和就会没有变化，产生混沌的效果。图6-9所示为相差两个明度阶层的无彩色调和效果，可见达到了调和效果，并且各自还有相对独立的色彩性格倾向；图6-10所示为相差一个明度阶层的无彩色调和效果，可见二者之间差异已经非常小，虽然调和目的达到了，但是给人一种模糊不清、含混的感觉，各自的特色已经非常不明显了。

无彩色的调和只能是在明度上进行改变，因为加入黑、白、灰进行的纯度改变对于无彩色来说是没有意义的，或者说变化是等同于明度变化的。

图6-9　相差两个明度阶层效果　　　　　图6-10　相差　个明度阶层效果

二、无彩色与有彩色的调和

相对于有彩色而言，无彩色没有明显的色相偏向，它们中的任何一色与有彩色搭配都可以形成调和的效果。在设计色彩的应用中，如果有彩色之间的搭配发生矛盾冲突时，经常采用无彩色穿插在其中的方法，使之达到互相调和的效果。在无彩色与有彩色进行调和的过程中，需要丰富的经验和技巧，并不断尝试更和谐的搭配。图6-11所示为用黑色作为背景调和红色的效果，图6-12所示为用黑色作为边框来调和纯度较高色相的效果。

在无彩色中，黑和白是两个极端颜色，对比强烈，而灰色作为中性色，具有柔和、平凡的特点，与有彩色进行搭配的时候，能够很容易地起到互补、缓冲、调和的作用。灰色的变化非常丰富，从浅灰到深灰色调的各种丰富变化，能增加画面的层次感，使画面更加丰富，更具调和的效果，图6-13所示为黑白之间的明度阶层渐变效果，图6-14所示为用灰色作为部分背景后达到的调和效果。

图6-11　无彩色与有彩色调和(一)

图6-12　无彩色与有彩色调和(二)

图6-13　无彩色明度渐变效果

图6-14　灰色调和有彩色效果

三、同色相的调和

同色相的调和属于单性同一调和，需要改变另外的两个属性，即明度和纯度，来弥补同种色相的单调感。同色相调和的时候，相同因素比较多，通过改变明度和纯度两个因素后，是非常容易达到调和效果的，调和之后会产生朴素、单纯、柔和的感觉。

图6-15所示为同色相明度阶层变化效果，即单性同一调和效果；图6-16所示为同色相改变明度和纯度两个因素后调和的效果，为了避免画面单调，此作品还加入了无彩色和黄色进行调和。

同色相的调和容易产生的问题就是，有时候会让人感觉过于单调、单一，没有起伏变化，这时，可以适当加入其他色相来进行弥补。

图6-15　改变明度调和同一色相(一)

图6-16　改变明度调和同一色相(二)

四、类似色的调和

类似色是指在色相环上相差30°以内的颜色，如橘红和橘黄，紫罗兰和玫瑰红、紫红。类似色在色相环上非常相近，所以也是非常容易达到调和效果的，如橘红和橘黄的搭配本身就是非常调和的，图6-17所示为橘红和橘黄类似色调和效果。但是过于协调就会产生单调的结果，因此还是可以通过改变明度和纯度的方法来产生变化。图6-18所示为紫色系列的类似色调和的效果，整体效果显得非常柔和。

图6-17　橘红和橘黄调和效果

图6-18　紫罗兰和玫瑰红调和效果

在实际应用中，此类调和由于其柔和协调的个性，常被用于女性题材的设计作品中，如图6-19所示的女性题材的矢量画作品，柔和的紫罗兰色和紫红色通过改变其明度来进行调和，使作品显得柔软、和谐；如图6-20所示的背景图案，也是利用了柠檬黄色和橙黄色进行明度和纯度变化而产生的调和效果。

图6-19　紫色调和效果　　　　　　　　　图6-20　柠檬黄和橙黄调和效果

五、对比色的调和

对比色是指在色相环上处于120°～150°的色彩对比，例如，橙色与绿色，黄色与红色，绿色与紫色，对比色的搭配在生活中是很常见的，如图6-21所示的橙子与绿叶的搭配，如图6-22所示的紫色喇叭花与绿叶的搭配，都是非常明快的色彩搭配。

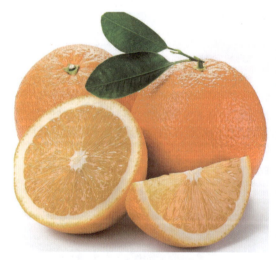

图6-21　橙色与绿色搭配　　　　　　　　图6-22　紫色与绿色搭配

对比色搭配在一起色相差比较大，有时会感觉到一种矛盾冲突感，要想达到调和的目的，必须通过改变明度和纯度产生共性。图6-23所示为绿色和紫色调和后的手绘作品效果，图6-24所示为红色和绿色、橙色变化了明度后搭配调和的手绘作品效果，画面效果柔和、恬淡，适合表现女性或者儿童题材。

图6-23 绿色和紫色调和

图6-24 红色和绿色、橙色调和

六、互补色的调和

　　互补色是指色相环上处在直径两端的两个颜色，如红色和绿色，蓝色和橙色，黄色和紫色，互补色中包含着三原色，实际上就包含了色相环的全部颜色。当互补色放置在一起的时候，对比会非常鲜艳、强烈，比如，红色和绿色搭配，红色会更红，绿色会更绿，为了达到调和的目的，可以降低二者的纯度，或者提高明度，从而达到和谐效果。图6-25所示为通过改变明度的方法来降低强对比的效果，并使二者调和；如图6-26所示的矢量图作品是通过降低纯度的方法来使红色和绿色调和。

图6-25 提高明度调和互补色

图6-26 降低纯度调和互补色

色彩调和的应用

色彩有三个属性：色相、明度和纯度，色彩的调和就是通过改变色彩的三属性来实现的。色相的调和可以是色相不变而改变明度和纯度的同一调和，也可以是色相近似的调和，当我们需要的色彩对比过于强烈和鲜艳的时候，就需要进行色彩的调和。色彩的调和应用在生活中是很常见的，例如，网页设计、包装设计、服装设计等，三属性的微小变化都可以产生色彩调和上的变化，调和的最终效果也是千变万化的，需要在实际工作中不断地去体会和感受。

图6-27为利用淡黄、柠檬黄、中黄，通过明度、纯度的微妙变化形成的同种色调和，网页画面产生了极其微妙的韵律美感。利用细小的颜色做点缀使整个页面变化更加生动。

图6-27　同种色的调和

案例6—1

色彩调和在网页设计中的应用

设计说明：在网页设计中，颜色的搭配至关重要，根据受众的不同，要采用不同的有针对性的色彩搭配，而其中颜色面积的大小、颜色位置的摆放，菜单项目位置的摆放，都决定了最终的美感效果。

设计内容：图6-28所示为以黄色和紫色搭配的网页设计，这样的颜色搭配比较少见，因为黄色和紫色是互补色，颜色应用不好就会产生对比过于强烈的效果，会过于刺

激人的感官，此作品运用了降低纯度和提高明度的手法，黄色中加入了中黄色，紫色中加入了红色，紫色面积还应用了明度渐变的效果，圆心发射的位置突出了主题文字，缓和了视觉上的刺激。

图6-28 对比色的调和

案例点评：通过以上的案例可以看出，画面颜色过于平淡的时候可加入适量类似色、对比色调和画面；颜色对比过于刺激的时候可以适当加入同类色或者类似色、无彩色达到统一调和的目的。色彩面积用得多或者少，纯度、明度高或低，都需要反复尝试，这样才能到达最满意的效果。

第三节　明度关系的调和

明度关系的调和可分为几种，具体如下。

1. 同一明度调和

同一明度调和，变化色相和纯度；同一明度和色相，则变化纯度；同一明度和纯度，则变化色相。图6-29所示为同一明度调和，其中的明度是相同的，因此变化其色相。图6-30所示为同一明度调和的矢量图作品。

2. 近似明度调和

单性近似明度调和，变化纯度和色相；双性近似明度调和与纯度调和，变化色相；双性近似明度和色相，变化纯度。近似明度调和比较含蓄、柔和。图6-31所示为近似明度调和，橘黄和橘红为近似明度和色相，因此降低其纯度。

图6-29 同一明度不同色相的调和

图6-30 同一明度调和

图6-31 近似明度调和

3.对比明度调和

对比明度调和会产生比较明快的效果,但比较难统一,需要增加色相和纯度的共性来统一。

4. 强对比明度调和

非常强烈的明度对比会显得过于生硬，可以通过改变色相和纯度来调和。图6-32所示为明度对比非常强烈的效果，图6-33所示为改变了明度和纯度后显得更加调和一些的效果。

图6-32　强明度对比

图6-33　调和后的明度对比

高明度强对比作品在生活中也并非毫无用处，高明度的强对比会显得鲜明、明快、锐利、直接，可以根据设计需要运用，如图6-34所示的作品，其中背景为低明度的褐色，而主体图案是高明度的淡蓝色、粉色、白色，相互之间的衬托关系比较明显，主体图案显得非常突出，作品整体明快、清晰，符合年轻人的风格。

图6-34　强明度对比矢量画

案例6-2

明度调和在平面设计中的应用

设计说明：色彩明度的提高可以使画面更加明亮，而色彩明度的降低可以使画面色彩暗淡、弱化色彩的强烈对比，而无论明度高还是明度低都会起到调节心理的作用。

设计内容：图6-35所示为两幅矢量平面设计图，可以应用在广告招贴、包装设计、网页设计中，其颜色的应用偏于女性化，更加适合女性题材的主题应用，其颜色应用采用了弱明度对比效果，背景明度和图案的明度接近，而为了避免明度接近的单调感，图案的色相均是有差异的，整体效果柔和而又有变化，避免了明度接近可能造成的色彩单一局面。

图6-35　弱明度对比矢量画

案例点评：经过明度的改变所设计的画面，最终呈现出一种弱明度对比效果，紫色的应用使画面具有一种忧郁的美感，在明度的改变中，并不是单一使用一种明度的变化，而是多层次的明度改变，这样画面的变化就更加丰富，而具体是用高明度色彩还是低明度色彩作为大面积的底色，需要多次尝试，并注意到受众的需要。

第四节　纯度关系的调和

纯度关系的调和，也是按照色彩调和的基本原理来进行，可以有以下几种类型。

(1) 单性同一纯度调和：指同一纯度，即纯度这个因素是不变化的，然后变化色相和明度。图6-36所示为单性同一纯度调和，其中的蓝色和绿色的纯度是相同的，只对色相进行了变化，显得比较和谐统一。

(2) 双性同一纯度调和：指色相和纯度两个因素是一致的，需要变化明度一个因素；纯度和色相因素一致，变化明度因素。图6-37所示为双性同一纯度调和，色相和纯度两个因素是一致的，只对明度进行了改变。

(3) 单性近似纯度调和：指纯度一个因素是近似的，需要变化明度和色相两个因素。图6-38所示为单性近似纯度调和，绿色和蓝色的纯度是近似的，改变了明度和色相。

(4) 双性近似纯度调和：纯度和明度近似，变化色相；纯度和色相近似，变化明度。

图6-39所示为双性近似调和,其中的两个颜色纯度和明度是近似的,因此对色相进行变化。

图6-36 单性同一纯度调和

图6-37 双性同一纯度调和

图6-38 单性近似纯度调和

图6-39 双性近似纯度调和

图6-40所示为矢量图案设计,其中的色彩明度和纯度近似,色相的纯度都比较高,只有色相的改变,整体效果非常协调、柔美,主体物和背景也有了层次上的区别,没有衔接上的生硬感,是一幅不错的背景图案设计。

图6-40 双性近似调和应用

案例6—3

纯度调和在平面设计中的应用

设计说明： 高纯度画面会显得明亮、透彻，而低纯度画面会显得整体比较稳重，调子略有些沉闷，但是如果色相搭配好，也一样会显得比较时尚和亮丽。

设计内容： 图6-41所示为低纯度关系的色相搭配，虽然画面中用到了红色和绿色这对互补色，但是通过纯度降低调和之后，整体画面就不显得对比强烈了，动感造型的设计也使整个画面显得时尚和亮丽，符合年轻人朝气蓬勃又不乏沉稳的气息。

图6-41　低纯度调和矢量画

案例点评： 图中经过纯度降低后的绿色和红色，显得更加沉稳，避免了绿色和红色强烈互补的冲突感，而背景颜色的渐变效果也改变了画面单一绿色的单调感，灰色、白色等无彩色的应用，也在起着平衡画面的作用。

第五节　色彩调和与面积、位置、形状的关系

一、色彩调和与面积的关系

色彩构成中，色彩面积的大小，直接关系到色彩意向的传达。在观察色彩和设计作品的过程中，我们都会有这样的体会：面对一大片的柠檬黄色，我们会感觉很不舒服，觉得非常刺眼，而相比起来面对一片小面积的柠檬黄色，我们就会觉得舒服多了。这就是色彩面积大

小不同带给我们的感觉差异。

以红色为例，当它的用色面积只占画面的20%时，在作品中起到了点缀作用，图6-42所示为红色作为画面点缀的效果；如果用色面积占到90%时，那给人的感觉就是灿烂、刺眼、不舒服、膨胀，甚至是负面的血腥效果，图6-43所示为大面积红色时的效果。

图6-42　点缀作用的红色

图6-43　大面积的红色效果

如果作品设计还是想以红色调为主，可以用无彩色黑、白、灰，或者中间色金色和银色穿插在其中，进行色彩间隔分离，进而起到分离大面积红色的作用，就可以解决红色大面积过于刺眼的问题了。图6-44所示为用金色来对红色进行分离调和的效果，图6-45所示为用白色作为底色，也起到了分离红色，避免面积过大而刺眼的效果。

图6-44　金色分离效果

图6-45　无彩色分离红色效果

如果色彩的主色调可以改变，就可以选择纯度低、明度低的色相进行搭配，来达到调和的目的。图6-46所示为改变主色调之前和改变主色调之后的调和效果。

图6-46 改变了主色调前后的调和效果

孟塞尔表色体系针对色彩调和与面积关系进行了研究，并用数学公式进行表示，色彩调和与面积关系的数学公式如图6-47所示。

$$\frac{A色的明度 \times 纯度}{B色的明度 \times 纯度} = \frac{B色的面积}{A色的面积}$$

图6-47 色彩调和与面积关系公式

根据公式可以看出，色相的面积分别与各自的纯度乘明度的积成反比。所以，如果两色的明度相同，但纯度相差较大，例如A色是B色纯度的两倍，只有降低B色的纯度或者缩小A色的面积，才能使两色获得调和。

19世纪的德国文学家歌德也曾对色彩的力量及面积的关系做过研究，发现色彩面积与明度之间的关系尤为密切。歌德为这些色彩的明暗度拟定了一个简单的数字比例，如图6-48所示。

黄 ： 橙 ： 红 ： 紫 ： 蓝 ： 绿
9 ： 8 ： 6 ： 3 ： 4 ： 6

图6-48 明度面积对比关系公式

由于画面中色彩的面积与它的明暗程度成反比，因此根据明暗度的比例可以得到协调的面积比例关系，只要所使用的颜色面积符合比例就是协调的。根据图中的明暗对比关系，可以看出，黄色的明度是紫色的3倍，那么当黄色的面积是紫色的1/3时，两色就会达到视觉上的调和与平衡，即黄：紫=3：9，红：绿=6：6=1：1，橙：蓝=4：8=1：2。图6-49所示为色彩明度面积比例关系图。

在一幅色彩构成作品中，色彩的面积选择、主题选择、艺术感受都是依据客户要求而定的，在同样的画面中，想要达到调和的目的，可以小面积使用高纯度、高明度的色彩，大面积使用低纯度、低明度的色彩。因此，在作品中，面积比例的适当选择与色相的适当选择一样重要。

图6-49 色彩明度面积比例

二、色彩调和与位置的关系

同一色相在画面中的位置不同，会给人不同的心理感受；同一位置出现的色相不同，也会给人不同的心理感受。色相无距离并置和有距离并置给人带来的心理感受也是不同的。

黄色在画面上半部分的时候，会有漂浮感，在画面下半部分的时候，会显得有浮力。如图6-50所示为黄色位于画面上半部分的效果，图6-51所示为黄色位于画面下半部分的效果。

图6-50　黄色位于画面上半部分

图6-51　黄色位于画面下半部分

红色在画面上半部分的时候，会有沉重感、压抑感，在画面下半部分的时候，会有饱满、充实的感觉。图6-52所示为红色位于画面下半部分的效果。

图6-52　红色位于画面下半部分

一种色相包围另外一种色相，会产生对比错视，两种以上颜色无距离并置，会产生边缘错视。

人的视觉习惯对于色彩的安排是画面的焦点或画面中心在右侧，使心理上获得安定感。

三、色彩调和与形状的关系

色彩和形状之间存在着客观必然的联系,即色彩与形状之间会形成相同的心理作用。红色给人稳定、不透明、有重量、厚实、强烈、大方的感觉,这与正方形给人的感觉是一致的;黄色的尖锐、明快、敏感、活跃、爽快、刺激感受与三角形给人的感觉是一致的;蓝色的轻盈、寒冷、缥缈、通透,让人感到漂浮不定、变化万千,与圆形给人的感受是一致的;橙色安稳、淳厚、温和、不透明,与梯形具有一致性;绿色和平、自然、宽容,使人联想到六边形;紫色神秘、高贵、变幻,使人联想到椭圆形。图6-53所示为色彩与形状的对应关系。

通过以上的知识,可以得出结论:在色彩调和的过程中,还可以通过改变色彩的面积、形状或者位置等条件,协调每一个色块在画面中的视觉作用,求得视觉上的平衡,也就是将某一个色彩的面积进行变化,或者移动位置削弱其力量感,来达到调和的目的。

图6-53 色彩与形状的关系

案例6—4

色彩面积大小在平面设计中的应用

设计说明:色彩面积的大小、形状的改变在画面中也会起到不同的作用,面积大的色彩可以作为画面中的背景色,面积小的色彩可以作为画面中的点缀色,圆润的形状会让人觉得舒服,锐利的三角形会让人觉得紧张。

设计内容:图6-54所示为大面积蓝色位于画面下半部分的效果,蓝色在画面的上半部分会显得轻,在画面下半部分则显得凝重,而画面中上半部分高明度色的应用,形象成了具象的冰柱,让人联想到寒冷的冬天,画面下半部分的蓝色中还隐含了很多高明度的蓝色,形成雪花的效果。

图6-54 蓝色位于画面下半部分

> **案例点评**：经过蓝色面积大小上的处理和高明度色彩的搭配，如图6-54所示的画面显得非常宁静、安详，突出地让人感受到了冬天的寒冷和大自然的美丽，下半部分画面中雪花的处理也非常巧妙。

第六节　手绘水粉作品的画法步骤

一、作品演示案例一

作品要求：本案例要求用互补色来进行色彩的调和练习，在调和的过程中可以自由设计运用所学的调和原理，即可以通过单性调和、双性调和、近似调和等，可以改变色相的明度、纯度、位置、形状或面积等各种因素，来达到调和的目的，图案可以自行选择，不限制所表现的主题。本案例选择柠檬黄色和紫色这对互补色为主要色相，通过单性同一的明度改变来达到调和的目的。

工具和材料：使用8开水粉纸和水粉颜料，画面大小为20cm×20cm，需要铅笔、橡皮、直尺、水粉笔、勾线笔、鸭嘴笔、圆规等工具。

画法步骤：

(1) 绘制铅笔草稿。

先在画纸上画好大小为20cm×20cm边框，然后根据所选择和设计好的图案，在画纸上用铅笔画好，注意这个时候画的铅笔线不必太重，因为在涂颜色的时候，个别色相有可能会掩盖不住过重的铅笔线痕迹，或者会不小心把画面蹭脏，结果就会比较难看，铅笔线的痕迹保证自己能够看清即可。图6-55所示为根据设计好的图形而绘制的铅笔画稿。

图6-55　手绘铅笔稿

(2) 先涂第一种颜色。

将选择好的黄色进行加白明度调和，在调和的时候要注意加白的多少要与紫色中的加白

等量，这样才能尽量保证两种色相的明度是一致的。在调色盘中调和好颜色后，均匀地涂在纸上，注意不要超过画好的铅笔痕迹。图6-56所示为涂好了改变明度之后的黄颜色效果。由于黄色加白之后颜色非常浅淡，所以图中所看到的效果是比较浅的黄颜色效果，其明度也因为加白而明显提高了。

图6-56　涂好黄色的效果

(3) 再涂第二种颜色。

紫色如前文所说，要加入与黄色等量的白色颜料，这样才能保证两色的明度是同一的，因为本案例是希望通过同一明度的方式来达到两个互补色调和的目的。图6-57所示为紫色调和好了明度之后涂在画纸上的效果。

图6-57　涂好紫色的效果

涂好了紫色之后，整个作品就基本完成了，还可以根据画面的情况，再进行简单整理，查看是否有铅笔痕迹的残留，如果有可以用橡皮再轻轻擦拭，注意不要在颜色没有完全干透

的时候用橡皮来擦画面。

此作品用调和明度的方法，对黄色和紫色这对互补色进行调和，调和之后的效果的确不显得过于刺眼了，此方法是单性同一明度的调和，读者还可以反复尝试不同色相的双性同一调和、面积变化调和等多种方法，并多关注各类成品设计在用色调和方面的特点。

二、作品演示案例二

作品要求：本案例要求用无彩色分离有彩色的方法，来进行色彩调和练习。无彩色的应用形式可以自由设计和安排，图案可以自行选择，不限制所表现的主题。本案例选择无彩色之中的灰色为背景色，稳定整个画面，同时应用白色作为穿插来对蓝色、黄色和红色进行分离。

工具和材料：使用8开水粉纸和水粉颜料，画面大小为20cm×20cm，需要铅笔、橡皮、直尺、水粉笔、勾线笔、鸭嘴笔、圆规等。

画法步骤：

(1) 绘制铅笔草稿。

先在画纸上画好大小为20cm×20cm边框，然后根据所选择和设计好的图案，在画纸上用铅笔画好，图6-58所示为根据设计好的图形而绘制的铅笔画稿。注意要水粉纸比较粗糙一面是正面，可以很好地吸附水分和颜料。

图6-58　手绘铅笔稿效果

(2) 涂背景色。

用黑色和白色调配好灰色颜料，在调配的时候要注意黑色要少量加入，或者一点点加入，看调和好后的颜色是否符合自己的需要，因为黑色少量加入白色之中后就很容易起变化。调配好需要的灰色背景色之后，就可以用水粉笔和勾线笔进行涂色了。

在涂色的过程之中，颜料可以稍微厚一些，这样比较容易涂均匀，而且不会出现笔触

的痕迹,水粉笔在蘸水的时候也要少量试探,不要一下子蘸很多水,否则会影响颜色的深浅度。图6-59所示为涂好灰色背景颜色之后的效果。灰色比较容易涂均匀,注意在边缘的位置要非常小心,在细小的位置可以用勾线笔来辅助。

图6-59　涂好灰色背景的效果

(3) 涂画主体物颜色。

接下来就可以涂画主体物的颜色,由于主体图案的细节比较多,需要勾线笔的大量辅助,勾线笔需要多练习才能达到勾边的时候手不发抖的效果,可以先用勾线笔勾画好花朵的边缘,再涂内部颜色,也可以反之,总之自己能够控制好画面就可以。图6-60所示为勾涂好主体花朵颜色之后的效果。

图6-60　涂好主体图案的效果

第六章　色彩调和

(4) 涂辅助物体颜色并整理画面。

调和好需要的红色，继续涂画花朵的叶子、花蕊等部分的颜色，在涂画之前如果铅笔痕迹过重，一定要擦掉，保证铅笔痕迹不影响色彩。最后对整体画面进行整理，对涂画不整齐的边缘部分进行修补。

图6-61所示为最后完成稿。此作品主要通过无彩色中的灰色为背景颜色，白色进行画面分离来达到调和艳丽颜色的目的，在颜色的设计中，我们可以不顾及自然中的花朵和叶子的颜色，大胆地想象和自由地发挥。通过此作品可以感受到灰色背景和白色起到了很好地稳定画面和分离色彩的作用。

图6-61　完成稿

颜料需要一次性调和够用

颜料如果是通过调和而得到的，应该注意一定要多调配一些，防止不够用再重新调配，因为重新调配的颜色不可能和原来的一模一样，即使肉眼看到的是一样的，实际上也还是会有微小差异，如果差异比较大，颜料干透之后就会形成明显的色差，会非常难看。

第七节　手绘作品欣赏

手绘色彩构成调和作品以水粉颜料为主,由于水粉颜料具有覆盖力,颜色比较准确,能够体现色彩调和的各种关系,而水粉颜料也是绘画中最常用的材料。另外还需要用水粉纸、水粉笔、针管笔、鸭嘴笔等工具。

一、单性同一调和作品

图6-62和图6-63所示为单性同一纯度调和手绘作品。

图6-62　单性同一纯度调和手绘作品

点评：图6-62所示为手绘水粉色彩调和作品。主要选取颜色为红色和绿色,为了避免红色和绿色的强烈对比效果,采用了同一纯度的方法,即红色和绿色的纯度是一致的,即都是加入了同等程度的灰色来调和红色和绿色,最后画面的效果得到了平衡和调和。

从作品中可以看出,作品达到了调和的目的,但是整体效果比较灰暗,略显忧伤、压抑,这也是单性同一纯度调和的特点,读者在设计中可以据此特点进行合理应用。

图6-63 单性同一明度调和手绘作品

点评：图6-63所示为手绘单性同一明度色彩调和作品，即作品中的红色和绿色的明度是一致的，通过改变红色和绿色的色相来产生差异和变化，此作品中主体红色和绿色的明度一致，而红色和绿色的色相有相对的变化，背景大面积的高明度绿色，也克服了红色和绿色对比过于强烈和刺眼的弊端，整体作品显得明亮、舒适、不刺激，很好地达到了调和互补色的目的。此方法适合于表现民族年画或者民俗文化题材的作品。

二、无彩色的调和作品

图6-64所示为无彩色调和手绘作品。

图6-64 无彩色的调和

点评：无彩色的调和主要通过不同的明度阶层变化来达到目的，通过作品可以看出，主要的变化手段是不同阶层明度的变化进行穿插，在穿插的过程中也要注意位置、大小、形状的安排和设计，使其产生变化又不显得凌乱。

三、无彩色与有彩色调和作品

图6-65～图6-68所示为无彩色与有彩色调和手绘作品。

图6-65　无彩色与有彩色的调和

点评：图6-65所示为无彩色占大面积而有彩色占小面积的调和效果，单纯的黑色和白色搭配会显得色彩比较单调，配合了有彩色之后效果会更显生动，而其中有色彩的选择应该根据画面主体的要求而定，此作品中只有黑色和白色，因此显得对比很强，红色的加入显得具有血腥的味道。

图6-66　手绘脸谱作品

图6-67　手绘马勺脸谱图案

点评：如图6-66和图6-67所示的两幅手绘作品遵循民间艺术的用色特点，很好地将有彩色与无彩色进行了搭配组合。在中国的传统民间艺术中，常用有彩色与无彩色的搭配，来体现民间对艺术和生活的质朴理解。

在京剧脸谱造型和陕西的马勺脸谱图案中，都运用大量无彩色与有彩色的结合来代表无穷的寓意。在色彩象征性方面，红为忠勇，白为奸诈，黑为刚直，灰为勇敢，黄色为猛烈，蓝为草莽，绿为义侠，金银为神妖。

以色彩辨识人物的忠、奸、善、恶，是中国传统民间艺术中的直观表达方式，它从人物的性格和容貌特征出发，以夸张的手法描画五官的部位和肤色，进而突出表现各类人物的内心本质，强调色彩对比，感想而豪放，具有强烈的象征性。

图6-68　无彩色与有彩色的调和

点评：无彩色与有彩色的调和还可以是有彩色占的面积比较大，而无彩色只是穿插在其中，起隔离调和的作用，图6-68所示为无彩色隔离调和作品，其中无彩色只是以线条的形式出现并穿插在艳丽的有彩色之间，隔离了有彩色，避免了大面积有彩色对比过于鲜艳、刺眼的缺陷，达到了调和的作用和目的，并且没有破坏整体画面亮丽的主题要求。

四、对比色调和作品

图6-69和图6-70所示为对比色调和效果。

图6-69 对比色调和作品(一)

点评：图6-69所示为用对比色绿色和紫色、绿色和橙色搭配的调和作品，其中为了达到调和的目的，改变了三种色相的明度和纯度，并加入了其他的色相作为背景进行调和，由于使用了明度阶层的渐变，使整体效果具有一种层次变化感和韵律感，显得非常柔美。

图6-70 对比色调和作品(二)

点评：图6-70所示为以绿色和紫色、蓝色和红色等对比色进行调和的手绘水粉作品，在此作品中，对比色的强对比效果是通过改变色相的明度而得到缓和的，同时也应用到了面积、形状和位置等变化因素。

五、改变面积、形状和位置调和作品

图6-71和图6-72所示为改变面积、形状调和作品。

图6-71　从面积、形状方面调和

图6-72　改变互补色的形状和面积后的调和

点评：图6-71和图6-72所示均为以互补色为主要色相进行调和的水粉手绘作品，由于主要色相红色和绿色、橙色和蓝色为互补色，所以此作品采用了改变面积、形状和位置等方法，使互补色穿插开，克服了大面积对比会带来的刺眼、视觉不均衡的缺陷。

由此可见，仅通过改变面积、形状和位置等方法，即使不改变纯度和明度等因素，一样能够达到调和的目的。

通过以上的手绘作品可以看出，在色彩进行调和时，往往不是只单一地应用某一种调和原理。在单性调和的作品中，可能不可避免地应用了面积、形状和位置变化的调和方法，而在改变色相位置、形状和面积进行调和的时候，也会应用到明度和纯度等因素的变化，因此，一幅完美的调和作品应该是综合运用调和原理的结果。

手绘效果图与电脑效果图的对比

手绘色彩构成效果图作品是电脑设计效果图的基础，通过手绘效果图过程中对颜色进行反复的调配，可以深刻认识原色、间色和复色之间的关系，可以充分调动设计者的动手能力、动脑能力和自主设计能力，并加深其对颜色的认识和把握能力，这些都是电脑效果不能达到的。有了手绘过程中对色彩知识的全面掌握，我们就会在电脑设计作品用色的过程中更加得心应手、游刃有余。

色彩的调和是非常基础的色彩训练课题，对色彩构成、设计色彩的灵活应用起到奠基的作用，只有通过不断的实际训练才能达到灵活应用的程度，才能领会到色彩调和的魅力，在实际训练中，综合的色彩调和比单一的色彩配置要困难许多，而三维立体空间的色彩调和也要比平面的色彩搭配困难一些。

无论是色相调和、纯度调和、明度调和，还是色彩调和与面积、形状、位置的关系，都遵循色彩调和的基本原理，因此，对色彩调和基本原理的掌握至关重要。

1. 单性同一调和与双性同一调和有什么区别？
2. 同一调和与近似调和有什么不同？
3. 互补色之间进行调和可以采用哪些办法？

1. 选择一对互补色，用色彩调和中的任何一种原理进行色彩调和手绘作品练习，要求使用水粉颜料，纸张为8开水粉纸，画面大小为20cm×20cm。

2. 任意选择一对颜色，使用无彩色进行隔离调和训练，要求使用水粉颜料，纸张为8开水粉纸，画面大小为20cm×20cm。

3. 任意选择一对颜色，运用面积、形状和位置的变化进行调和，体会面积、形状和位置等因素发生变化后所带来的调和效果差异。要求使用水粉颜料，纸张为8开水粉纸，画面大小为20cm×20cm。

第七章

色彩的肌理

学习要点及目标

- 了解色彩肌理的基本特征。
- 了解色彩肌理的分类方法。
- 了解和掌握色彩肌理的制作方法,并能够进行创新式的制作。
- 掌握色彩肌理在设计中的应用方法。

核心概念

肌理 视觉肌理 触觉肌理 喷溅法 流淌法

引导案例

平面设计中的肌理

世间的万事万物均有自己的特征,肌理就是其主要特征之一。

人们依靠肌理来辨别事物、认知事物,并依此特征重新创造事物,肌理也因此成为艺术家、设计师在作品中常用的一种表现手段。在平面设计作品中,通过制造出粗糙、细腻、光滑等感觉的视觉肌理,来达到心理上的触觉肌理效果。例如,通过软件处理手段,在平面图纸上绘制出粗糙的木纹、树皮纹理,让人感觉到真实的树木粗糙纹理效果,由此产生视觉和触觉上的通觉,这就是视觉肌理所起到的作用。

通过艺术家和设计师的创造,肌理这种客观视觉元素被仿制、借用和重新组合与创造,从而获得了新的艺术表现力。

肌理通过刺激人的视觉和触觉,使人产生联想,通过联想会产生对现实世界和艺术世界的认知,并进一步发挥人的主观能动性作用,以各种丰富的形态来表达自身的视觉形态。

技能要求

- 了解肌理的基本表现特征。
- 了解肌理的种类。
- 了解肌理的审美。
- 掌握视觉肌理与触觉肌理的各种制作方法。
- 熟悉肌理效果在设计中的应用。

第一节 认识肌理

"肌"是指物体的表面皮肤,"理"是指物体表面的纹理特征,大千世界的物质形态都会有自己的肌理特征,肌理是一种与本质内容密不可分的表现,是认识事物的一种介质。长期的生活经验和阅历,使人看到肌理特征,就会联想到其本质内容。

在现代设计中,肌理在画面构成和空间结构上都发挥着独立的作用,也是现代绘画中的一种重要表现元素。

肌理在设计中的存在形态有如下两种。

(1) 用具备肌理特征的物质形态经过造型上的处理后,直接构成整个设计作品或画面,这也是最常用的一种表现手法。

(2) 用人工再造的形式,在设计作品中通过模仿的手段,再现物质的肌理特征并应用。

大自然中的每一样自然生物都有自己的肌理特征,天体宇宙、山川河流、动植物、生活用品、微观世界、宏观世界,不胜枚举,都充满了令人着迷的自然形态和肌理,肌理是大千世界物质形态的一种表现形式,是认识事物本质的一种途径。图7-1所示为海星的肌理,图7-2所示为仙人掌的肌理。因此,大自然是我们学习肌理最好的导师,人们既可以通过大自然感受到肌理的形式美和内涵美,还可以依据大自然的造型进行人为的创造和设计。

在长期的生活实践中,人们对肌理并不陌生,看到肌理就会联想到事物的状态和本质,在意识形态中肌理还是一种视觉元素,在艺术设计和画面空间的表现上都发挥着重要的作用。

图7-1　海星的肌理

图7-2　仙人掌的肌理

肌理是指物体表面的纹理特征,由于物体表面的组织结构不同、粗糙和细腻的程度不同,吸收和反射光线的能力不同,因此对物体表面的色彩感受也会不一样,触摸起来或者看起来就会产生不同的肌理效果。

一、肌理的分类

(一)从可触摸性区分

从是否能够通过人的感觉器官触摸到、感受到来区分,肌理效果分为两种,即视觉肌理和触觉肌理。

视觉肌理只有可视性，没有可触摸性，只是通过视觉器官——眼睛看过后，感觉到是具备肌理效果的，所以主要是满足人在视觉上的一种感官刺激，主要应用在绘画作品和平面设计作品中，如图7-3所示的国画作品中，鸟的羽毛肌理效果是绘画出来的，在视觉上会让人感受到柔软的羽毛质感，但触摸起来是没有羽毛质感效果的。

而触觉肌理既具有可视性，也具备可触摸性，图7-4所示为现实生活中的树皮肌理效果，当我们看到树皮的时候，粗糙的纹理既有视觉感受，触摸起来也有真实的手感。在应用过程中，有的时候需要设计者自行制作所需要的各种肌理效果。

图7-3　绘画作品的视觉肌理

图7-4　树皮的粗糙触觉肌理

综上所述，我们很明显地可以得出结论：视觉肌理是一种平面的效果；而触觉肌理具备立体的效果，并能够充分发挥设计者的动手制作能力，在视觉上的变化也更加丰富，还可以通过光影的辅助作用，产生更加丰富的特殊效果。

(二)从形态的面貌特征区分

从形态的面貌特征区分，肌理效果可以分为粗糙肌理和细腻肌理两类。粗糙肌理有很多种，如树木肌理、沙质肌理、泥土肌理等；细腻肌理如光滑的布料、细腻的蛋糕、细腻的皮肤、光滑细腻的纸张等。图7-5所示为细腻光滑的丝绸肌理，图7-6所示为粗糙的大象皮肤肌理。

在此种分类方法中，有些肌理的分类并不是绝对的，如树木的肌理有粗糙的也有细腻的；布料的肌理有光滑的也有粗糙的。而绝对地将哪一类物质归纳为粗糙或者细腻风格是不太可取的，因为条件稍加改变，就可能改变了该物质的肌理特征。

(三)从形态的可视性区分

从形态的可视性区分，肌理效果可以分为显性肌理和隐性肌理。这种分类方法是依据是否能用肉眼来观测到而定的。

显性肌理也称为可视性肌理，如布料的肌理、石材的肌理、粗糙纸张的肌理、绘画作品的肌理等，图7-7所示为大理石材的显性肌理效果，大部分物质的肌理都是显性的，具备明显

的可见性。

 隐性肌理是指由于物质比较微小，所以很难为视觉器官所直接感知到，如玻璃、光滑的纸张、金属的肌理等，有些隐性肌理是要靠特殊工具，如显微镜等才可见的，图7-8所示为显微镜下看到的细胞组织结构肌理效果。

图7-5　光滑的丝绸肌理效果

图7-6　粗糙的大象皮肤肌理效果

图7-7　大理石的显性肌理

图7-8　显微镜下的细胞隐性肌理

(四)从视觉印象区分

 从视觉印象区分，肌理效果可分为仿生类肌理和视觉效果创造类肌理。

 仿生类肌理是利用各种材料和手段，仿造自然界物质的肌理特征，以此产生真实物质激励的效果，如生活中常见的人造皮包、皮鞋、皮革等皮具生活用品，就是模仿真实皮质材料的肌理质感，达到仿生效果的，图7-9所示为仿真皮革。

 视觉效果创造类肌理是通过人为创造各种材质，追求肌理上的创新和装饰性，多用于艺术作品的设计之中。图7-10所示为用扣子进行的装饰性创作，利用扣子的大小、肌理、造型等的不同，形成一种视觉上的对比。

图7-9　仿真皮革　　　　　　　　　　　　　　　图7-10　扣子的视觉效果创造

二、肌理与大自然

大自然是我们取之不尽、用之不竭的艺术灵感来源，其丰富的物质形态是人们认识事物的基础。艺术设计者和艺术家应该始终关注自然、研究自然和表现自然，这样才能从自然中汲取灵感来源，并应用于艺术创作之中。

如果将大自然分为大气、水、土、植物、动物等类别，这些类别的变化是极其丰富的，把握住其共性，就可以进行描述并应用。在艺术创作的过程中，设计者会将肌理与人们的联想和心理活动结合，形成一种通感，使基础物像上升到艺术层面，体会到其美感和艺术性。图7-11所示为豹纹肌理，是在服装设计和箱包设计中应用很普遍的一种肌理效果。图7-12所示为人手掌肌理，也是在广告设计作品中经常被应用的肌理。

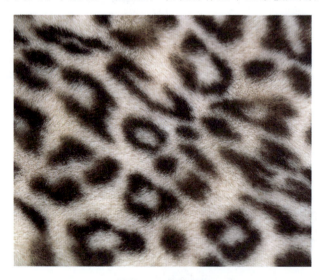

图7-11　豹纹肌理　　　　　　　　　　　　　　　图7-12　掌纹肌理

以山石为例，山石的表面是非常粗糙的，图7-13所示为山石的肌理，但对于地质学家来说，他们可以通过观察不同山石的肌理特征，而感受到其年代和分类；图7-14所示为大理石

的肌理，经过人为加工和处理之后的大理石，其表面纹理就完全不同于常见的山石了，其纹理特征也常被应用于平面艺术设计背景之中，或者制作成为视觉肌理，当人们看到这种背景的时候，既会联想到大理石材的细腻质感，又会联想到其凉爽的触觉感受。

图7-13　山石肌理

图7-14　大理石肌理

艺术家关注自然、研究自然、学习自然和表现自然，并在艺术品中进行各种体现。而大自然的各种物质在不同的条件和状况下，其肌理表现形式也是多种多样的，以大自然中的水为例，如图7-15所示，在风平浪静的时候水面是非常平静温和的，其肌理效果是细腻的；而当水面有风暴的时候，水面就产生波涛汹涌的效果，非常富有视觉张力。如图7-16所示，当有坠落物体的时候，水面会形成皇冠造型的肌理效果，非常奇特。

图7-15　平静的水面肌理

图7-16　有坠落物的水面肌理

因此，人是自然界中非常主动的因素，人为改变自然界各种肌理效果的案例也非常多见。

三、肌理的审美

从大量的肌理形式来看，肌理是一种有某种秩序的构成，在表现形式上会有某种规律，

不论是材质本身所产生的，还是手工制作所产生的(例如，在整体上的排列会呈现一种如同音乐一样的节奏美感、秩序美感)，都会形成类似平面构成中的比例、渐变、重复、聚散、发射等视觉效果，如果再配合色彩，就会产生色彩美。

有些肌理在表现形态上会显示出一种张力，图7-17所示为冬天的雪花，形式多样化，但都是发散性、放射性的，是一种非常漂亮的图案美，这种肌理也常被应用在设计中。图7-18所示为树木的肌理效果，秩序感和树木的结节让人感受到一种历史的沧桑感。另外，肌理形态在虚实变化、单位形态的对比、层次空间上的丰富性等方面都会使人产生美感。

图7-17　雪花的放射状肌理　　　　　　　　图7-18　树木的秩序感肌理

人工创造的肌理美可以按照设计者的意图进行设计，既可以使效果更加夸张，还可以增强立体效果。自然的肌理可能因为客观原因不能长久存在，但人为设计的肌理可以相对地长期存在，而在应用上则会表现得更加灵活多变。图7-19所示为以干裂的地表肌理为造型设计的布料，图7-20所示为以掌纹为主设计的肌理造型。

图7-19　人工设计的布料肌理　　　　　　　　图7-20　掌纹为主的肌理

视觉肌理是一种平面的美感，而触觉肌理是一种立体的美感，尤其是通过光影的处理和触摸的感受，所产生的心理感受和心理联想是非常丰富的。图7-21所示为有肌理特征的草纸，图7-22所示为在光影照射下沙子的肌理效果。

肌理的审美主要体现在如下几个方面。

(1) 表现形式和结构上具有逻辑性和形式美感。

(2) 肌理美感可以传达一种物质信息，方便人对物质的判断。

(3) 肌理的表现形式丰富，能引起人的通感。

(4) 肌理的色彩美与肌理效果具有和谐感。

图7-21　草纸有规律的秩序肌理

图7-22　沙子在光影照射下的肌理

第二节　视觉肌理

视觉肌理也是一种平面肌理效果，这种肌理形式多用于绘画作品中，虽然也会产生一定的三维立体效果，但相对触觉肌理来说是不明显的。大自然中的物质都有自身的肌理特征，如沙砾、石头、木材、纤维等，在视觉肌理创作时，就要把握这些特征，用以模仿、借用、重新组合。

视觉肌理的表现形式类似于平面构成的表现形式，主要有以下几种。

(1) 重复构成：将小单元不断地进行重复放置，形成一种单一的重复美。

(2) 渐变构成：将小单元按照大小的渐变、位置距离的渐变组合在一起。

(3) 对比构成：将不同肌理效果放置在一起，由于彼此之间肌理的不同而形成一种对比。

(4) 聚散构成：将小单元按照聚散关系放置，形成韵律美感。

事实上，视觉肌理的构成形式并不局限于以上几种，在设计的过程中，设计者会有很多的创新和发现，并与平面构成紧密联系起来。

视觉肌理的制作可以分为三种：徒手描绘、利用工具材料制作和前两种方式的综合。

一、徒手描绘

徒手描绘是视觉肌理最常见的表现形式，所使用的工具主要是笔。笔的主要类型如下：一是硬笔，如铅笔、炭笔、炭精条、油画棒、钢笔、竹笔等；二是软笔，如毛笔、排笔、板刷等；三是代用笔，如纸团、布团、泡沫塑料以及刮刀和砂纸，以及能在画面上留下痕迹的

可以应用的代用物。图7-23所示为画笔描绘平面肌理的效果。图7-24所示为用画笔描绘的肌理效果作品，配合色彩的搭配，使人产生心理联想和层次空间效果。

图7-23　画笔描绘肌理演示

图7-24　画笔描绘的肌理

徒手描绘可以借助一些如直尺、模具等工具，用手直接进行控制来操作，同绘画过程是一样的，其操作过程完全是由设计者的主观意识来控制的，所以在作品中倾注了制作者的情感。

二、利用工具材料制作

(一)拓印法

拓印，即将物质表面的真实肌理通过各种方法和手段转移到画面上来，其原理与碑帖的拓印相似，还可以将此方法细分为如下几种。

1．直拓法

首先选择好具有肌理效果的材料，然后可以按照需要的形状将材料进行裁剪，在材料上涂上自己需要的颜色，将其放置在准备好的画纸上，也可以用滚筒或刷子辅助进行对印。图7-25所示为用手掌涂好颜料，然后对印在画纸上的肌理效果。图7-26所示为利用各种叶片，涂好水粉颜料后，对印在画纸上的肌理效果。

需要注意的是，在制作的过程中，最好事先进行试验，因为如果颜色涂得过多，对印之后就会模糊成一片，不能很好地呈现肌理效果；而如果颜色过少，也不能呈现出明显的肌理效果。

第七章　色彩的肌理

图7-25　手纹肌理对印效果

图7-26　叶片肌理对印效果

直拓法的小技巧

直拓法还可以让材料多次重叠在一起压印，让各种肌理效果叠加，边缘可以按照需要进行修剪，颜色也可以多样化，这样变化的方式就更加丰富了。

2．揉皱拓印法

将纸、海绵等材料揉皱成团，蘸上颜色，在画纸上印制需要的造型，也可以将纸先涂颜色然后再揉皱，再印制造型。如果需要多种颜色，就将此过程重复多次进行，可以形成斑驳的效果。图7-27所示为利用纸团揉皱后，蘸满水粉颜料对印后形成的肌理效果。图7-28所示为利用海绵团成团后，蘸满水粉颜料，对印在画纸上的肌理效果，在淡蓝色的衬托下最后呈现的效果，感觉非常像轻柔的羽毛，这就是肌理效果带给人的通感。

3．压印法

压印法比较像传统的印章制作，是利用软泥、石头、木料等材料，磨平后进行刻制，可以刻制成自己想要的图案或文字，然后压上印油或颜料，对印到画面上。此过程将材料本身的肌理体现出来了，同时也进行了肌理的创新，可以随心所欲地进行设计。

4．漂浮拓印法

将稀释过的油画、墨汁或颜色轻轻浮在水面上，并且可以轻微搅动，使其形成一定的图案，然后将画纸平铺在水面上，等画纸吃进颜色后揭起来，这样就使水面的图案印制在了纸上。漂浮的颜色和图案都是可以进行设计的，可以多种颜色搭配，或者吹动水面，图7-29所示为水肌理的对印作品。

此方法也可以使用国画宣纸，还可以多种颜色对印，图7-30所示为多次对印多种颜色后

的效果，非常像雪花的纹理，作品极具韵律感。

图7-27　纸团对印肌理效果

图7-28　海绵团对印肌理效果

图7-29　漂浮对印的水纹肌理

图7-30　漂浮对印的雪花肌理

漂浮拓印法过程形成的肌理效果均是极其柔美的画面，作品像烟雾一样朦胧、柔和，也很像中国画的表现技法。

此方法需要注意的是，在掀起画纸的时候一定要非常小心，否则就会造成颜色流淌而破坏了画面，达不到想要的效果，乃至前功尽弃。

5．擦印法

将纸揉皱成团，然后蘸上颜料，在画纸上擦，既可以改变揉皱的效果，也可以改变颜色，使画面更加丰富，创造出理想的效果。

第七章　色彩的肌理

对印小技巧

徒手绘画形成的肌理效果在图案设计中常被应用到，形成的肌理效果由画笔、纸张的肌理等因素决定，画笔蘸的颜料比较少，纸张的肌理比较粗糙，就会形成一种粗犷的肌理感觉，图7-31所示为徒手描绘的干擦对印效果；而对印法也是设计中常用的手法，只要找到有肌理的材料，蘸满颜料后就可以对印，图7-32所示为人的嘴唇肌理被对印下来的效果。

图7-31　画笔干擦肌理效果(学生作品)

图7-32　对印嘴唇肌理效果(学生作品)

在制作肌理的过程中，要事先进行颜色、造型等方面的设计，这样才会使作品更加丰富，并充分表达出整体设计意图。

(二)喷绘法

用喷笔或喷枪将稀释好的颜料喷洒在画面上，喷洒的过程中可以自主设计各种疏密、聚散的变化，使画面形成美感，如果没有喷笔和喷枪，也可以用其他自制的工具来代替，如喷壶、牙刷等。

1. 直喷法

直喷法是指将喷洒的方向直接垂直于画面，注意控制喷出的疏密、聚散效果，以及大小、颜色方面的变化。图7-33所示为用直尺刮牙刷毛后喷绘出的肌理效果作品。

2．侧喷法

侧喷法是指喷洒的方向与画面形成一个角度，喷出的色点会成为条状，是一种使喷洒的效果更加丰富的方法。

3．喷水喷色结合法

喷水喷色结合法是先喷水，再喷颜色；反之，颜色就会由于多水而渗透开，如果水的多少不均，会形成清晰和模糊的色点交融效果，产生比较虚幻的图案。

4．撒盐法

先将画面用水打湿，然后将准备好的盐撒在画面上，在撒的时候要注意自己想要的图案效果和疏密关系，图7-34所示为撒盐法形成的肌理效果作品。此法也是中国画的传统技法之一。

图7-33　牙刷喷绘肌理

图7-34　撒盐肌理效果

（三）滴溅法

滴溅法是指用笔等工具蘸饱颜料或墨汁，从高处自然滴溅到画面上，或者甩落到画面上，此时会形成颜料绽开在画面的效果，取得拓印法、徒手绘画等方法不能达到的效果。

1．直接滴溅法

直接滴溅法是指直接将颜料或墨汁从高处自然滴落，可以调节颜色的厚薄、颜色的种类和层次；也可以调节滴落的高度，来改变滴落的效果；还可以改变滴落的工具以控制滴落的造型大小。图7-35所示为直接滴溅法形成的肌理作品。

2．泼溅法

泼溅法是中国画中常应用的泼墨方法，尤其是在写意风格的作品中应用最多。该方法是用容器盛好颜料，然后向画面泼洒，根据需要控制泼洒的面积大小，如果需要可以反复泼

洒，也可以用多层次的颜色进行泼洒。图7-36所示为用毛笔蘸满墨之后，直接泼溅形成的国画风格肌理效果作品。

图7-35　直接滴溅法形成的肌理

图7-36　泼溅法形成的肌理

3．甩溅法

甩溅法是指使用毛笔、水粉笔、板刷、排笔等工具蘸满颜料，然后向画面甩动，从而产生肌理效果，在甩动的过程中，其方向和力度都是可以控制的，也可以调节颜色和使用工具，这样画面的效果就会显得更加丰富。甩动的痕迹可以是直线的，也可以是弧线的，还可以是色点。

4．磕溅法

磕溅法是指将蘸有颜料的笔磕在另一个工具上，颜料由于磕在硬质的工具上，会滴溅下来，随着磕溅力度的大小会形成落点的大小和多少的不同，在画面上就会形成各种大小不一的点子，形成各异的肌理效果。

(四)流淌法

流淌法是将颜料稀释，放置在画面上，然后让其自然流淌，形成流淌的痕迹，在流淌的过程中，可以人为地采用一些办法，如使画纸倾斜，或者改变色料的干稀程度，改变其流淌的轨迹，控制其流淌的方向等，都会产生不一样的效果。

1．自然流淌法

首先预备比较大的画纸，使流淌的颜料先从画面外开始，倾斜画纸，控制流淌的方向和形状、长度和粗细等，如果有的位置颜色过干，不能再继续流淌，可以用吸水纸将多余的颜料吸走，也可以根据需要让其滞留在原地。图7-37所示为水墨自然流淌肌理效果，图7-38所示为多色彩反复流淌后形成的肌理效果，在不同颜色的衔接处还形成了自然的晕染，效果非常独特。

图7-37　水墨自然流淌效果　　　　　图7-38　多色彩反复流淌肌理作品

2．干预流淌法

干预流淌法是在画面上人为设计一些凸起的纸片、砂纸、毛线等障碍物，以改变颜料流淌的方向和形状，可以产生更丰富的肌理效果。

3．吹流法

吹流法是指以吸管为工具，吹动流淌的颜料，使其改变方向和形状，通过此方法形成的肌理一般是比较纤细的分叉，非常适合表现树枝、树杈等自然物象，产生类似国画作品中老树横生的效果。图7-39和图7-40所示均为吹流法形成的肌理效果作品。

图7-39　吹流法肌理作品（一）　　　　图7-40　吹流法肌理作品（二）

（五）挤压法

挤压法是将颜料滴落在比较平滑的物体表面，如玻璃板、金属板等，然后用另外一块

压在上面,可以拉动也可以不动,板子上就会有丰富的肌理图案呈现,然后将纸覆盖在图案上,再掀起来,板子上的肌理和图案就拓印在纸上了。

1．平压法

平压是最常见的一种挤压法,即直接用玻璃挤压好画面和肌理,然后用纸对印下来。图7-41所示为用玻璃挤压后,用纸对印下来的玻璃肌理效果。

2．挤压拉动法

挤压拉动法的目的是使肌理的效果增加一些变化,在挤压的基础上,略做移动,颜色边缘会变得更加清晰,而且拉动也更增加了人的主观能动性。此过程也可以多次重复,尤其是在一次挤压拉动后不太满意的时候,还可以做不同的底板,然后对印到一个画面上。

(六)熏炙烙烫法

熏炙烙烫法是使用热能源为工具,进行熏烤或者火烧、烙烫,产生出肌理,常用的热能源工具有打火机、火柴、电烙铁、熨斗、蚊香、香烟等。在开始熏炙的时候,要事先进行一下肌理纹样的设计,熏炙后会产生烟雾的痕迹和烤过的残痕,有一种特殊的美感。此外,也可以进行多次熏炙,直到满意为止,所需要的材料以纸材为主,如硬纸板、报纸、牛皮纸、木材等均可,也可以多种材料综合应用,这样可以有更多的变化。图7-42所示为烙烫后形成的肌理效果。

图7-41 平压法肌理效果

图7-42 烙烫法肌理效果

(七)拼贴法

拼贴法是用各种不同的材料剪裁好后,拼贴在画面上,平铺或者层叠铺可以产生不一样的效果。材料可以是各种纸张、布料、废旧木片、刨花、铅笔木屑、绳子、毛线等,此方法已经涉及触觉肌理,是一种既可视也可以触摸的综合肌理构成形式。图7-43所示为以彩色报纸为原材料制作的拼贴肌理效果。图7-44所示为以毛线为原材料制作的拼贴肌理作品。

图7-43　彩色报纸拼贴肌理

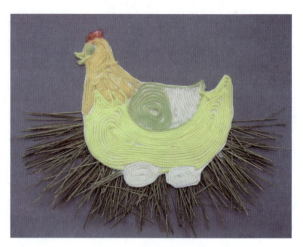
图7-44　毛线拼贴肌理

案例7—1

拼贴法的实际应用

设计说明：随着工具和材料的变化，拼贴法在实际中也出现了很多变化，生活中常见的各类工具和材料均可以应用到拼贴法的肌理作品中，也可以结合其他技法，如水彩颜料、水粉颜料、碳铅笔、水墨颜料等，原材料的多种形式应用，必然使得最终的作品形式表现得更加丰富多彩，并富有创造力。

设计内容：图7-45所示为用彩色纸为原材料进行拼贴而成的肌理作品，在此作品中，按照原材料的颜色进行剪贴、压、折等手法，对彩纸进行处理，使其符合画面需要。

图7-45　彩色纸拼贴肌理作品

案例点评：该作品采用彩色纸为原料，在色彩的归纳上体现了设计者的主题构思，充分利用原材料的色彩和肌理，同时又人为地制造出一些彩纸的肌理效果，使画面更具体、变化更丰富。

(八)润渍留白法

润渍留白法是让颜料在画面上因为润渍而停留或者晕染开，颜料散开后形成颜料互相衔接的晕染效果。在润渍的过程中，不需要浸润的地方可以遮盖住，留下画纸的底，叫作留白，此种方法是绘画作品中比较常用的技法之一。

图7-46所示为水粉画留白所形成的肌理效果，图7-47所示为油画留白形成的肌理效果。通过这两幅作品可以看出，留白与画好的颜色形成一个整体，如同一个呼吸的空间，在视觉效果上能够稳定画面，对整体画面起到一种均衡的作用。

图7-46　水粉画留白肌理

图7-47　油画留白肌理

(九)掷打法

掷打法是将吸附了颜料或墨水的物品投掷到画面上，在画面上留下掷打过的痕迹。由于力度大小不一，形成的肌理痕迹也就会产生变化。

三、前两种方式的综合

此方法是可以任意组合运用徒手描绘和利用工具材料制作两种手法，在实际制作过程中还会有很多不同以往的新发现和新的表现技法。

第三节　触觉肌理

触觉肌理是利用材料的物质属性，有效地进行加工处理，是一种在触觉上能够让人明显感受到的一种肌理效果。既然能够让人触摸到，就需要在其表面有凹凸不平的特性，而其中材料的色彩和纹理也会起到至关重要的作用，它们会引起人心理上的联想，可以满足人对物质的感知，最终形成心理上的愉悦。图7-48所示为墙面形成的凹凸肌理效果，图7-49所示为藤编制品的肌理效果。

图7-48 墙面的触觉肌理

图7-49 藤编制品的触觉肌理

当肌理的表现力上升到艺术性的时候，它就已经是一种艺术造型语言，而不单是一种物质材料了。大自然是提取这种艺术语言的源泉，也是我们选取材料的来源，对于材料进行处理的时候，应该更多地关注材料表面的触觉和色彩感受所带来的不同审美心理。

触觉肌理的制作方法如下。

一、刮刻法

刮刻法来源于油画创作，用刮刀、刻刀等工具，对画面进行处理，就会得到凹凸起伏的沟壑效果，在油画创作中，此方法极其常用。等画面彻底干透之后，材料的肌理触摸起来非常坚硬，沟壑崎岖，视觉效果和触觉效果均非常明显。图7-50所示为美术用刮刀，图7-51所示为油画刮刻形成的触觉肌理效果。

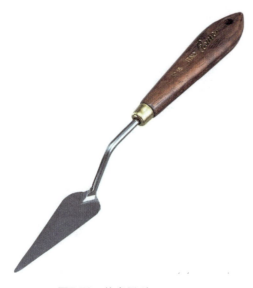

图7-50 美术用刮刀

图7-51 油画刮刻的触觉肌理

二、雕凿法

雕凿法来源于在木料上雕凿花纹和图案，在石材上雕刻纹理。将平面的材料表面经过雕

凿形成符合设计意图的肌理效果，再加入颜色的搭配和设计，或者再利用视觉肌理的方法进行喷涂，都是雕凿法的演绎。现代的雕凿方法和工具已经远远超过古代，微型雕刻机与计算机相互结合，大大提高了艺术表现力和创造力。图7-52所示为半浮雕肌理效果，图7-53所示为墙面雕凿后的肌理效果。

图7-52　半浮雕肌理效果

图7-53　墙面雕凿后的肌理效果

三、粘贴法

粘贴法比较类似视觉肌理中的拼贴法，只不过拼贴法更注重平面效果，而粘贴法更注重立体效果。此方法是将材料进行有层次和面积大小、高度改变的粘贴，使材料叠加，可以将不同肌理特征的材料进行重新组合，例如，将毛线、金属、纸张组合，形成一种新的肌理表现形式。此方法在服装设计中有很广泛的应用。

四、组装法

组装法是将一种或者多种呈现触觉肌理特性的自然物质放置在一个有形或者无形的框架中，组装在一起的肌理效果会形成对比和矛盾统一，非常具有艺术感染力。在装置艺术中此方法经常被应用到。

五、编结法

编结法来源于传统中的编制席子、编制竹筐等生活用具，需要用带状或者条状的材料，运用编席子的方法，形成反复穿插的效果，原材料可以是纸条、布条、线绳、软吸管等条状物，其肌理效果是形成了很多骨骼线造型，比较具有秩序美感。图7-54所示为用布条按照编结的方法形成的肌理，具有一种古朴的艺术气息。

六、堆积法

堆积法是将大小、形状等形制不同的物质在平面上堆积，可以用粘贴的手法固定在平面上，也可以用穿在细线上之后再粘贴的方法，最终形成不同视觉和触觉感受上的对比。原材料可以是纽扣、调料、石子、米粒、药丸等，堆积后的对比效果要明显突出，才更有意义。图7-55所示为用调料进行堆积形成的肌理效果。

图7-54 编结法肌理

图7-55 堆积法肌理

案例7-2

堆积法在油画作品中的应用

设计说明：堆积法的应用材料也非常丰富，常见的各类材料均可，例如，纸张、布料、木材、调料、颜料等，不同的原材料堆叠之后的效果也会各有不同，也可以互相穿插应用，会产生更多意想不到的效果和创新。

设计内容：堆积法在油画作品中经常被用到，图7-56所示为将油画颜料在画布上进行堆积而形成的效果，堆积的高度和形状均可以自行控制，干透之后就形成了非常坚硬的肌理效果，此时作品也同时具备了视觉肌理和触觉肌理的双重效果。

图7-56 堆积法形成的双重肌理效果

案例点评：经过油画颜料堆积后的作品，显得非常厚重，画面的起伏效果更增加了厚重的心理感受，该作品在色彩的搭配、笔触、形状方面均进行了设计，颜料的混合也产生了许多新的色彩关系，是一幅集合了肌理、色彩混合的综合设计作品。

小贴士

生活中常见的肌理

肌理构成的原材料在生活中非常丰富，如图7-57所示的铅笔木屑、如图7-58所示的枫叶等，随手拿到生活中的一样废弃物也可以作为肌理构成的原材料。肌理构成在现实生活中的应用也十分常见，在视觉传达设计领域、在家居装修中等，都可以见到肌理构成的影子。

图7-57　铅笔木屑

图7-58　黄色的枫叶

案例7—3

广告设计中的肌理效果应用

设计说明：肌理构成是色彩构成向立体构成过渡的桥梁，是平面向立体的过渡阶段，其产生的影响是多方面多角度的，可以影响到人的心理、通感、想象和联想等，并能够锻炼人的立体空间思维能力，而这多方面、多角度的心理影响是由色彩、造型、肌理等综合因素形成的。

设计内容：图7-59和图7-60所示为在平面广告设计中的视觉肌理效果的应用，图7-59中充分利用指纹的视觉肌理效果作为大面积的背景图案，指纹的纹理被形象成了多条道路，人物的放置让人明显体会到路途遥远的心理效应。图7-60中流淌法的应用，体现了一种非常另类的视觉肌理效果，画面粗看很凌乱，但是乱中有序。

图7-59　指纹肌理广告

图7-60　流淌肌理广告

案例点评：肌理效果在两幅平面广告作品中的应用，体现了不同于单一使用颜色处理画面所产生的效果，使画面的动感、起伏感更强，再配合颜色的处理，很直接地体现了设计主题。因此，在平面设计中，应该综合应用各种表现手法，使整体效果更加突出主题。

本章小结

通过本章的学习，我们可以系统地了解到肌理构成的主要特点、视觉肌理的构成方法、触觉肌理的构成方法，以及肌理构成在生活中的实际应用等，更多的知识需要我们在实际的设计过程中再进行深刻地体会、揣摩和探索。生活是无止境的，艺术也是无止境的，艺术的灵感和源泉是大自然，所以，作为一名优秀的设计师，只有不断去探索大自然的秘密，才能不断创新、不断进步。

思考与练习

1. 肌理构成在生活中有哪些表现形式？其应用特点是怎样的？
2. 肌理构成有哪些实际存在和应用价值？
3. 举例说出3种身边最常见的肌理构成形式。

实训课堂

1. 制作两幅平面肌理构成作品，要求配合色彩的应用，并有自己的设计主题，画面大小不限制。

2. 制作两幅触觉肌理构成作品，要求配合色彩的应用，并有自己的设计主题，并写出设计说明，表明应用范围，画面大小不限制。

第八章

色彩构成在设计中的应用

学习要点及目标

- 了解色彩构成的主要应用设计领域及其基本概念。
- 了解色彩构成在视觉传达设计、产品设计、环境设计、服装设计及网页设计中的主要应用原则。
- 将理论知识与专业设计联系起来,合理利用色彩,创作出色作品,为专业设计课程打下良好的基础。

核心概念

视觉传达设计　标志设计　产品设计

引导案例

环境颜色的影响

有这样一个实验:请两个人,让其中一人进入有粉红色壁纸、深红色地毯的红色系房间;让另外一人进入有蓝色壁纸、蓝色地毯的蓝色系房间。不给他们任何计时器,让他们凭感觉在一小时后从房间中出来。结果,红色系房间中的人在40~50分钟后便出来了,而蓝色系房间中的人在70~80分钟后还没有出来。其主要原因是人的时间感会被周围环境的颜色扰乱。

由此案例可见,环境颜色对人的重要影响,而在生活中,环境颜色的不同搭配和设计,还会影响到人的情绪、心态等生理和心理方面的变化。

因此,在设计的主要领域,无论是视觉传达设计、产品设计、环境设计、服装设计,还是网页设计,它们与色彩的关系都是密不可分的,色彩通过这些专业设计不仅影响着人们的现实生活,还充斥于整个虚拟世界之中。可以这样说,无时无刻,不论什么领域,都无不显示着色彩千变万化的作用与力量。

技能要求

- 能够应用所学色彩知识进行平面广告招贴设计。
- 在实际的设计作品中,能够充分把握受众的心理和性别、年龄等因素。

第八章 色彩构成在设计中的应用

学习了色彩的基础知识后，本章主要介绍色彩构成的应用设计领域及其基本概念，通过视觉传达设计、产品设计、环境设计、服装设计及网页设计这五个主要设计领域中的色彩应用，读者可以体会色彩在设计应用中发挥着怎样的作用。

第一节 视觉传达设计中的色彩

在实际应用中，色彩运用的最主要的方面就是视觉传达设计领域，这是一门多元素、多学科交叉的设计学科类型。

一、视觉传达设计

(一)视觉传达设计的基本概念

视觉传达设计是兴起于19世纪中叶欧美的印刷美术设计的扩展与延伸，流行于1960年在日本东京举行的世界设计大会。现在通常认为：视觉传达设计是指利用视觉符号来传递各种信息的设计。设计师是信息的发送者，传达对象是信息的接受者。视觉传达设计包括"视觉符号"和"传达"这两个基本概念。

"视觉符号"是指眼睛所能看到的、能表现事物一定性质的符号，如摄影、电视、电影、造型艺术、建筑物、各类设计、城市建筑以及各种科学、文字等用眼睛能看到的内容，它们都属于视觉符号。

"传达"是指信息发送者利用符号向接受者传递信息的过程，它可能是个体内的传达，也可能是个体之间的传达，如所有的生物之间、人与自然、人与环境以及人体内的信息传达等。

(二)视觉传达设计的基本特点

1．视觉传达设计通过视觉形式传达信息

视觉传达设计具有"沟通性"。它通过视觉媒介表现并传达给观众信息，也需要观者的接受。设计中的传达应该使对方理解、接受。

2．视觉传达设计多是以印刷物为媒介的平面设计

现阶段，视觉传达设计主要还是以印刷物为媒介的平面设计，如招贴、宣传手册、图书、标志、包装印刷、杂志等。

3．视觉传达设计是为现代商业服务的艺术

视觉传达设计主要是以文字、图形、色彩为基本要素的艺术创作，都是通过视觉形象传达给消费者的，它起着沟通企业、商品、消费者的桥梁作用，在人们的日常生活中起着十分重要的作用。

(三)视觉传达设计的基本领域

视觉传达设计的基本领域主要有标志设计、包装设计、字体设计、图像设计、编排设计、书籍设计、广告设计、视觉形象识别系统设计等。图8-1所示为可口可乐公司的标志与中文字体设计,现在已被广泛应用于其各种产品之中。

图8-1　可口可乐标志与中文字体设计

二、视觉传达设计中的色彩应用

色彩作为一种视觉语言,与图形、文字一起,对宣传的内容进行着诉求传达,是视觉传达中一个非常重要的表现元素。色彩的设计与搭配就是为了制造强大的视觉冲击力,以吸引受众的眼球,从而销售产品,实现产品的经济价值。

消费者在购买商品时,往往会因为一个产品的色彩而产生购买欲望。色彩组合给予人们的影响是不同的,恰当地、巧妙地进行色彩组合,能增加视觉传达作品对于感官的刺激,对提高视觉传达效果有重要意义。

因此,对色彩的准确应用是设计表现成功与否的关键因素,这就要求我们科学准确地运用色彩技巧、具备丰富的色彩理论知识和对色彩细致敏锐的洞察力,以及找到视觉传达与色彩之间的内在联系和规律。

下面是视觉传达设计中色彩应用的一些常用原则和方法。

(一)传达对象属性

视觉传达设计的色彩与对象内容的属性之间长期自然形成了一种内在的联系,每一类别的商品在消费者的印象中都有着根深蒂固的"概念色""形象色""惯用色",人们凭借视觉传达设计色彩对商品性质进行判断的视觉习惯。这一视觉特点是由于人们长期感情积累,并由感性上升为理性而形成的特定概念,它成了人们判断商品性质的一个视觉信号,因而它对视觉传达设计的色彩设计有着重要的影响。

如果将产品的固有形象色直接应用在包装上,会使消费者获得一目了然的信息,利用商品本身色彩再现于包装上,能给人以物类同源的联想,增加商品的表达能力,使人产生购买欲望。

图8-2所示为茶饮料包装,采用黑色、红色、绿色来区分普洱茶、红茶和绿茶这三种不同口味。

图8-2　不同口味的茶饮料包装设计

水果外形包装设计

虽然很多果味饮料都会采用与相应水果颜色匹配的包装,但是想要具体了解其口味,通常还是需要查看包装上的文字说明。为了让用户可以更加便利地找到自己喜欢的果味饮料,包装可直接做成相应的水果外形。

图8-3所示为香蕉和草莓外形的包装设计,透过该包装设计,即使隔着很远的距离,也能一眼分辨出不同口味的饮料。

图8-3　不同口味的果味饮料包装设计

(二)符合整体策划

在激烈的市场竞争中,许多大型企业为了突出企业形象、提升产品的附加价值和识别度,而在视觉传达设计中以企业形象策划的代表用色来进行设计,以使不同媒介的传达具有统一的画面色彩,统一的识别性使消费者很容易通过色彩形象识别出企业。企业的良好形象

自然地让消费者产生了可信度和品质感。

如世界两大知名品牌的可乐饮料：可口可乐与百事可乐，根据其标志色进行视觉传达设计时，一个采用红色，一个采用蓝色，消费者通过主体色彩就能辨认出是哪个品牌。图8-4所示为可口可乐易拉罐饮料的包装设计，采用红色为主调，增强了包装的视觉感染效果。图8-5所示为百事可乐易拉罐饮料的包装设计，则采用蓝色为主调，利用极其鲜明的色彩显示出其品牌个性。

图8-4　可口可乐易拉罐饮料包装　　　　图8-5　百事可乐易拉罐饮料包装

(三)依据地域特征

人们由于民族、风俗、习惯、宗教、喜好的原因，对色彩也有着不同的理解。不同的消费群体间有差别，城市与乡村之间也有差别。同一色彩会引起不同地域的人们各不相同的习惯性联想，产生不同的甚至是相反的爱憎感情。因此，视觉传达设计必须重视地域习俗所产生的色彩审美倾向，不可随心所欲，要避其所忌，符合当地人们的色彩审美习惯。

中华民族喜庆尚红，红色以它光明与正大、刚毅与坚强的性格长期影响着我国的民族习惯。图8-6所示为我国传统的十字绣，大多采用传统的红色和黄色，表现人们对于美好生活的向往。

图8-6　十字绣成品

(四)合理安排"主体色"与"背景色"

在视觉传达设计中，主体与背景所形成的关系是主要的对比关系，在处理主体与背景色

彩关系时，要考虑两者之间的适度对比，以达到主题形象突出，色彩效果强烈的目的。对比色之间的关系具有鲜明、强烈、饱和、华丽、欢乐、活跃的感情特点，浓郁的色彩对比关系可获得强烈的视觉冲击力。

通常，以对比色为主的色彩搭配给人的视觉效果最强烈、最丰富、最完美；纯度对比可增强配色的艳丽、生动、活泼及注目性；明度对比光感强、体感强，形象的清晰度高，有很强的视觉冲击力。

图8-7所示为"汇源"的标志及其产品的包装设计，标志由红色中文"汇源"和两条装饰线，加上象征绿色、有机的两片叶子组成。汇源果汁礼品包装设计图案中，标志在绿色背景衬托下显得很醒目，是一个比较成功的对比色应用范例。

图8-7　"汇源"标志与果汁礼品包装

(五)整体统一，局部突出

设计给消费者的最初视觉感受取决于整体色彩的色调，面积最大的颜色性质决定了整体色彩的特征，依照调和的配色方法，就可以得到不同的色调效果。调和色相对来说比较柔和、优雅和协调。

由于调和色具有较强的相似色因素，对比不强烈，色彩容易产生同化作用；在面积相仿的情况下，调和色的观感就比较柔和，在面积差异明显的情况下易产生平淡单调、缺乏精神和缺少视觉冲击力的感觉。因此，为了达到既调和又醒目的效果，一般采用面积差异较悬殊的布局，以达到色彩的流动感、醒目感。

不过，一味强调整体色调的统一，也会使画面缺少生机和活力，适当地调剂组合色彩的面积之比，则可以使画面突出，从而使设计主题得到加强。

三、视觉传达设计中的色彩应用案例

下面根据视觉传达设计中色彩的应用原则，对一些视觉传达设计中的色彩应用案例进行分析。

案例8—1

标志设计中的色彩应用

设计说明：标志是以特定的图形象征或代表某一国家、机构、团体、企业或产品的符号，它承载着企业的无形资产，是企业综合信息传递的媒介。标志是企业形象设计系统中最主要的部分，在企业形象传递过程中，应用最广泛、出现频率最高，同时也是最关键的元素。设计标志时一般力求简明、直观、易识别，色彩要单纯、强烈、醒目。

设计内容：著名的标志设计不仅能传达企业的理念，同时也能给人们留下很深的印象。图8-8所示为"耐克"标志，图8-9所示为中国移动的"G3"标志，都是非常著名的标志设计。

案例点评：如图8-8所示的"耐克"标志的设计灵感来源于希腊女神的翅膀，象征速度与动力，同时也代表着动感和轻柔。红色代表着热烈、奔放、激情、斗志，让人兴奋，给人速度感。红色钩的图形，造型简洁有力，急如闪电，让人联想到使用耐克体育用品后所产生的速度和爆发力。

图8-8 "耐克"标志

如图8-9所示的中国移动的"G3"标识，造型取义中国太极，以中间一点逐渐向外旋展，寓意3G生活不断变化和精彩无限的外延；其核心视觉元素源自中国传统文化中最具代表性的水墨丹青和朱红印章，以现代手法加以简约化设计。

图8-9 中国移动"G3"标志

如图8-10所示的"忠义堂"标志采用黑色与暗红色，有着浓厚的江湖义气味道，与题目相符。如图8-11所示的"犀牛户外用品公司"标志采用橙色犀牛形象，看起来自然、充满活力，富于开拓精神，契合公司产品的户外运动的特点，能表现其公司产品的耐用性和坚固性。

图8-10 "忠义堂"标志(设计：刘佳)

图8-11 "犀牛户外用品公司"标志(设计：景源)

案例8—2

包装设计中的色彩应用

设计说明：包装设计是产品与消费者的媒介，它起着保护商品、介绍商品、美化商品、指导消费及便于储运、销售、计量等方面的作用。具有鲜明个性色彩的包装会格外引人注目，优良的商品包装色彩不仅能美化商品，还能抓住消费者的视线，起到对商品宣传的作用。因此，企业在进行商品的包装设计时，应该意识到色彩的重要性，作为设计师，则要尽量设计出符合商品属性、能快速吸引消费者目光的色彩，以提高企业商品在销售中的竞争能力。进行包装的色彩设计时，设计师应对色彩具有科学的认识，研究色彩的功能性、情感性、象征性，培养包装设计中的色彩运用能力。

设计内容：图8-12和图8-13所示为学生的食品包装设计作品，该设计为一款面向儿童设计的巧克力产品的系列包装设计。包装盒主体结构采用倒出口结构设计，方便食用，采用卡通动物形象的图案，配上明亮、鲜艳的色彩设计，充分调动小朋友的购买欲望。

图8-12 巧克力系列包装设计的正、反图案设计(设计：卫瑶)

图8-13 巧克力系列包装设计实物模型(设计：卫瑶)

案例点评：包装盒正反面皆有四款涂鸦式蜡笔小动物形象图案，且图案相对，让人感觉到孩童的纯真，增添了包装盒的趣味性。色彩设计方面，全部采用明快亮丽的色调，能引起儿童的注意，讨其喜欢。在色彩搭配中，淡黄色的老虎配上淡蓝色的底、纯白色的绵羊配上淡粉色的底、亮棕色的马配上浅绿色的底、浅灰色的兔子配上淡红色的底。不同的颜色明快但不刺眼，柔和中又有一点跳跃。

案例8—3

招贴设计中的色彩应用

设计说明：招贴，又名"海报"或"宣传画"，属于户外广告，分布于各处街道、影(剧)院、展览会、商业区、机场、车站、公园等公共场所，在国外被称为"瞬间"的

街头艺术。色彩是招贴的"魂",要象征化、联想化。如白色能使人联想到纯洁、神圣、优质,黑色能使人联想到严肃、触目,黄色能使人联想到快活、温暖,蓝色能使人联想到和平、安宁等。招贴色彩应多使用较为强烈的对比色调,主题形象鲜明夺目,在瞬间快速传递给广大观众,并留下深刻印象。

设计内容:题目要求以传统节日为题,进行招贴设计。图8-14所示为"祥和中秋"招贴设计,图8-15所示为"端午节系列"招贴设计,这两幅作品中的色彩应用与传统节日的主题较为贴切。

图8-14 "祥和中秋"招贴设计(设计:孙迪)

图8-15 "端午节系列"招贴设计(设计:宋嘉海)

案例点评:"祥和中秋"应用了不同的红色来衬托出中国传统中秋佳节的喜庆气氛。"端午节系列"招贴设计,采用了蓝色、橙色、紫色和红色来组成端午节系列招贴,色彩给人的感觉醒目,增添了节日氛围。

总之，视觉传达设计的重要环节是发出与接收信息，让观者更好地接收信息，吸引观者的注意力，只有在充分理解和掌握了色彩运用的基础上，才能使设计的用色起到内外呼应的作用，达到视觉传达设计的宣传效应。

第二节　产品设计中的色彩

随着科技的发展与时代的进步，许多发达国家的公司都十分重视产品设计，把产品设计看作热门的战略工具，认为好的产品设计是赢得顾客的关键之一。

一、产品设计

(一)产品设计的基本概念

产品设计是一个创造性的综合信息处理过程，它最终的结果是通过线条、符号、数字和色彩把全新的产品显现在图纸和屏幕上。它是将人的某种目的或需要转换为一个具体的物理形式或工具的过程，把一种计划、规划设想、解决问题的方法，通过具体的载体，以美好的形式表达出来。

(二)产品设计与色彩

色彩是世界性的通用语言，给人们带来的视觉印象最为深刻，是产品设计的构成要素，给产品带来低成本、高附加价值。

案例8—4

苹果公司产品的色彩设计

设计说明：现在是高科技时代，各种电子产品充斥着人们的生活，有些甚至成为家庭必需品。然而，电子产品惯用的白色和灰色总让人有冷冰冰的感觉。苹果电脑外壳设计的成功就得益于与众不同的五彩斑斓的产品色彩设计，苹果公司针对市场上一成不变的电脑固有"本色"，设计了多色彩的产品，扩大了其产品的市场份额。如今，苹果公司的产品在色彩运用上，也始终是其他公司的风向标。

设计内容：图8-16所示为苹果公司设计的全新颜色的计算机产品。产品的色彩主要包括：草莓红、蜜橘黄、酸檀绿和葡萄紫等。

图8-16　苹果公司彩壳电脑产品

图8-17所示为苹果公司的nano系列产品，也是多彩色的设计，很受消费者喜爱。

图8-17　苹果公司nano系列产品

案例点评：半透明的材质和个性化的色彩，渗透着一种迷幻感，产品的透彻晶莹，使苹果电脑在同行业中树立起鲜明的企业形象。多彩色的设计，使得冰冷的高科技产品有了温和的一面，拉近了产品与消费者之间的距离，使得产品设计人情味十足。

科学地研究产品的色彩设计并付诸实践，对提高产品的档次和竞争力、适应操作者的生理心理要求和提高工作效率、满足人们对美的追求并创造舒适的工作及生活环境等方面，具有很大的现实意义。

二、产品设计中的色彩功能与应用

设计与色彩一样能够给人们带来激情，只有更好地结合色彩，设计才能完美体现。而在产品设计领域，色彩的设计和分析有其特殊性，更好地理解产品、理解色彩与各方面的配合才能更好地进行设计。色彩在产品设计中所发挥的特殊作用主要表现在它的结构、情感、人机工程学和美学等功能上。

（一）色彩在产品设计结构方面的作用

运用色彩可以实现形态的表面分割，产生注视的中心，改变令人不满意的比例等。在这种场合下，色彩可以成为一种视觉语言。现将其结构功能配合形态的一些总的原则说明如下。

1. 突出重点

通过给产品或产品的某个部位涂色，使其突出于背景或其他部位的方式，将注意力引向产品或产品的某个部位。一般可以通过采用能与其周围环境产生明显对比的强烈、鲜艳的色彩来取得。如产品的操作控制部件，可使用与产品本身对比强的色彩，起到突出重点的作用。

2. 分隔与联系

产品不相连的独立部分可通过使用恰当的色彩在视觉上实现互相分隔或互相联系，使产品在视觉上表现得更为一致或分离，更为简洁或复杂。能取得分隔或联系的最有效措施之一就是改变相邻色块间的对比强度。如果色块间对比较弱，色块就会融合或互相联系。相反，

如果色块间对比较强烈，色块间边界就会十分明显，不同色块部分就能明显区分开来。

（1）采用其他颜色划分大面积的色块间隔，选择与原来主色有明显区别的明度，并考虑色相与纯度，以获得较好的分割效果。

（2）运用相同的色彩可以弥补由于部件间结构上的差异所造成的杂乱、离散感，使之达到视觉上的统一，实现整体的协调。对于同系列的或同一条流水线上的不同产品，利用色彩上的联系还能实现群体间的协调。

3．比例与方向性

将表面分割成不同色块而得到加强或改变产品的视觉比例，无论产品本身基本表现为水平或垂直方向，都可通过色彩方案来改变。如利用水平分割线，可强化其水平移动的方向性。

案例8—5

色彩在工业产品造型设计中的应用

设计说明：在工业产品的造型设计中，可采用通过色彩来处理产品造型结构中的均衡与稳定关系，运用色彩分割可以减轻造型的笨重感，或弥补因结构形态造成的视觉上的不稳定感。

设计内容：图8-18所示为"三一重工"生产的YZC系列全液压双钢轮振动压路机，就很好地应用了色彩来进行整体结构的造型设计。

图8-18 "三一重工"YZC系列全液压双钢轮振动压路机

案例点评：YZC系列全液压双钢轮振动压路机采用了工业黄色间以红色为主，但操作间、车体底部及碾碳的外观仍保持了黑的本色，具有沉重感，使得整个压路机显得有力量，让人感觉使用这个压路机能把道路压得更结实。

(二)色彩在产品设计中的情感设计应用

1. 色彩轻重感的应用

深浅不同的色彩会使人联想起轻重不同的物体，不同色彩会使人产生不同的轻重感。利用色彩的结构功能特点，可以改变物体的视觉形态。明亮的色彩显得轻，幽暗的色彩显得重。淡蓝、绿色使人感觉轻，黑色、红色使人感觉重。色彩的轻重感主要取决于明度。一般明度高的浅色有轻感，明度低的深暗色有重感。当明度相同时，冷色比暖色显得轻些，高纯度较低纯度显得轻。

2. 色彩胀缩感的应用

色彩的胀缩感主要与色彩的色相、明度有关。一般来讲，暖色、明度高的色有胀大感；冷色、明度低的色有收缩感。在无彩色系中，白色有胀大感，黑色有收缩感。利用色彩的这一特性，可在色彩设计时调节色彩的面积和尺度的对比关系，来调整产品的外观比例，甚至可以利用色块的安排去弥补形体的不足，以求得整体比例的和谐。

3. 色彩进退感的应用

在产品色彩设计中，常利用色彩的进退感来创造色彩的层次，调节主从关系和虚实关系，丰富立体造型的空间效果。产品上的标志、铭牌及有关指示装置的配色，应注意与产品主体色的鲜明对比，使之有凸出感和较强的关注感。这样既能使主体部分的色调突出、鲜明，增加了产品的空间层次，又获得了舒适、协调的整体色彩效果。

4. 色彩软硬感的应用

色彩的软硬感对于增强产品形体的力学效果和表面质感效果，表达产品的性格与创造宜人舒适的整体色调，有很大用处。为了满足加工时的视觉要求，应保证产品主体色与被加工材料色有一定的对比。要将产品加工部分的配色与被加工材料的色调表现出相对较坚硬与相对较柔软的对比来，这样就会使操作者有非常协调的心理状态，从而获得十分理想的整体色彩效果。

5. 色彩联想感的应用

人们在观察色彩时，往往会将与其相关的事物及现象联系起来，即产生所谓的色彩联想。黑色具有高贵、稳重、科技的意象，许多科技产品的用色，如电视、跑车、摄影机、音响、仪器的色彩，大多采用黑色；白色具有高级、科技的意象，通常需要和其他色彩搭配使用；灰色可以用来传达高级、科技的形象等。

案例8—6

色彩在产品设计中的情感设计应用

设计说明：在产品设计中，应根据产品的特性和要求，结合色彩的轻重感、胀缩感、进退感、软硬感及联想感等色彩的情感设计要素，把握色彩对于消费者、使用者的

情感影响，来进行产品的设计。

设计内容： 图8-19所示为"飞利浦"蒸汽电熨斗，这款产品的设计中就考虑到了色彩的情感设计因素。

图8-19　"飞利浦"蒸汽电熨斗

案例点评： 在色彩设计中，这两款蒸汽电熨斗主体采用白色，塑料小水箱采用了半透明的中性色彩，鲜艳的色彩与白色搭配，熨斗底部采用黑色，整体上给人以轻巧的感觉。这样的色彩设计不仅将产品的功能部分区分开来，另外，蒸汽熨斗的操作部件(如开关、旋钮、指示灯等部件)色彩凸显，在功能上有一定的提示作用。

案例8—7

色彩的产品识别性应用

设计说明： 在产品中采用能反映该企业经营理念的色彩，能使该产品在众多同类型产品中快速地吸引消费者的眼球。可见，色彩可以提升企业产品的识别性，加深消费者对企业的认知度，扩大企业的影响力。

设计内容： 图8-20所示为IBM笔记本电脑，图8-21所示为佳能IXUS 801数码相机，这两款虽然是不同的产品，但其产品的色彩设计都给人以不同的心理暗示，阐释不同的设计理念和品牌形象。

图8-20　IBM笔记本电脑

图8-21　佳能IXUS 801数码相机

案例点评：IBM公司生产的笔记本电脑，采用经典的蓝灰色，给人以稳重感，保持了IBM"蓝色巨人"的风格。而佳能公司的IXUS 801数码相机采用柔和的系列色彩，呈现出动感活泼的休闲气质，率性洒脱的同时不失细节的精巧。

(三)色彩在产品设计中美学方面的应用

色彩可提供一种能与产品相匹配的令人愉快的刺激和风格，色彩的美学功能相对较难得到理想的解决。可以在色彩的美学表达上着重于流行性与变异；也可以在色彩的美学表达上倾向于平衡、次序和统一性。

第三节　环境设计中的色彩

一、环境艺术设计概述

环境艺术设计作为一门新兴的学科，是第二次世界大战后在欧美逐渐受到重视的，它是20世纪工业与商品经济高度发展中科学、经济和艺术结合的产物。

环境艺术是一个大的范畴，综合性很强，是指环境艺术工程的空间规划，艺术构想方案的综合计划。它把实用功能和审美功能作为有机的整体统一起来，紧密地影响着现代人的生活。环境艺术设计广义上分为室内设计和室外空间设计，室外空间设计称为景观设计；狭义上就是指室内设计。

二、环境艺术设计与色彩

在环境艺术设计中，色彩搭配的好坏直接影响到整个环境艺术设计的风格，理想的设计色彩能给人舒适、安逸感，让人心情舒畅。

(一)色彩的对比构成与环境设计

色彩对比是两种或两种以上的颜色在空间或时间上相互比较的关系，主要是色彩三要素对比、冷暖对比、面积对比等。根据不同的环境艺术设计，色彩对比的强弱也不同。若环境空间面积较小，应弱化环境要素的色彩对比，多运用高明度、低纯度的色彩，在视觉上达到空间开阔的效果；若环境空间较为开阔、色彩单一、缺少层次，可选择不同的、富有变化的色彩装饰物，增加色彩对比度，丰富层次，活跃整个空间氛围。

图8-22所示为吧台设计，色彩对比度大，突出了其华丽的氛围。图8-23所示为咖啡厅设计，采用深红色座椅，橘黄色灯光，整体氛围温暖，色彩对比度大，层次丰富，氛围活跃。通过色彩的对比应用，这两个室内设计营造出了符合其自身性质的环境空间。

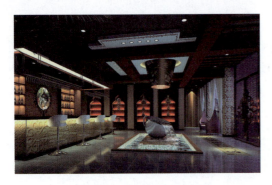
图8-22　华丽吧台设计图

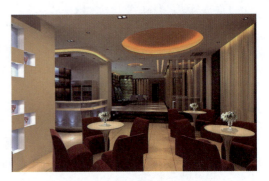
图8-23　咖啡厅室内设计图

(二)色彩的调和构成与环境设计

有对比就有调和，色彩调和是指两个或两个以上的色彩，有秩序、和谐地组合在一起。色彩调和的原理和方法主要有同一调和构成、类似调和构成等。例如，在室内陈设设计中，色彩搭配中若对比过强，则容易使人产生视觉疲劳，这时可运用同一调和构成，在强烈刺激的色彩中都混入同一色，增加各色的同一因素，达到调和感强的色彩。还可以运用互混调和，混入对方的色彩，或点缀同一色调和，可在装饰物的小面积抽象或具象图案中运用对方的色彩或同一种色彩，达到调和的目的。

1. 色彩服从功能

充分考虑功能要求，环境空间色彩主要应满足功能和精神要求，目的在于使人们感到舒适。在功能要求方面，首先应认真分析环境空间的使用性质，如居室空间、商业展示空间与特定功能空间，由于使用对象不同或使用功能有明显区别，环境空间的色彩设计也有所区别。色彩不占用空间，不受空间结构的限制，运用方便灵活，最能体现环境艺术设计的不同风格。

例如，室内设计时，书房用淡蓝色装饰，使人能够集中精力学习、研究；餐厅里，红棕色的餐桌，有利于增进食欲。绿色所传达的清爽、理想、希望、生长的意象，符合了服务业、卫生保健业的诉求，在工厂中为了避免操作时眼睛疲劳，许多工作的机械也是采用绿色涂装。

不同的空间色彩，体现不同的空间功能。图8-24所示为儿童房的室内设计，采用了纯度较高的黄色与嫩绿色，符合儿童的生理和心理需求。图8-25所示为"动感地带"展厅的设计方案，通过橘红色的墙面背景色，非常强烈地传达出了"动感地带"的企业信息。

2. 色彩符合空间构图

环境空间色彩配置必须符合空间构图原则，充分发挥环境空间色彩对空间的美化作用，正确处理协调和对比、统一与变化、主体与背景的关系。例如，进行室内色彩设计时，首先要定好空间色彩的主色调。色彩的主色调在室内气氛中起着主导和润色、陪衬、烘托的作用。形成室内色彩主色调的因素很多，主要有室内色彩的明度、色度、纯度和对比度。其次要处理好统一与变化的关系。大面积的色块不宜采用过分鲜艳的色彩，小面积的色块可适当提高色彩的明度和纯度，可取得统一又有变化的效果。

第八章　色彩构成在设计中的应用

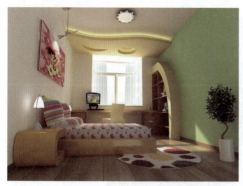

图8-24　儿童房装修设计图　　　　图8-25　"动感地带"展厅设计图

此外，环境艺术设计中的色彩设计要体现出稳定感、韵律感和节奏感。为了达到空间色彩的稳定感，常采用上轻下重的色彩关系。环境空间色彩的起伏变化，应形成一定的韵律感和节奏感，注重色彩的规律性，切忌杂乱无章。

3．利用色彩改善空间效果

基于色彩的彩度、明度不同，还能造成不同的空间感，可产生前进、后退、凸出、凹进的效果。明度高的暖色有凸出、前进的感觉，明度低的冷色有凹进、后退的感觉。色彩的空间感在环境艺术设计中的作用是显而易见的。在狭小的空间里，用可产生后退感的颜色，使空间显得遥远，让人有开阔的感觉。

充分利用色彩的物理性能和色彩对人心理的影响，可在一定程度上改变空间尺度和比例，分隔、渗透空间，改善空间效果。例如，空间过高时，可用近似色，减弱空旷感，提高亲切感。宽敞的居室采用暖色装修，可以避免房间给人以空旷感；房间小的住户可以采用冷色装修，可以在视觉上让人感觉大些。人口少而感到寂寞的家庭居室，配色宜选暖色，人口多而觉喧闹的家庭居室宜用冷色。

案例8—8

郎香教堂

设计说明：著名的郎香教堂位于法国东部的浮日山区，它由现代建筑大师勒·柯布西耶于1953年建成。它代表了柯布西耶创作风格的转变，即从纯粹的理性主义到浪漫主义和神秘主义的转变；从几何形式向有机形式的转变。

设计内容：郎香教堂的本体建筑的屋顶形象十分突出，是由两层混凝土薄板构成的，底层向上翻起，在边缘与上层合拢，屋顶的边缘线全是曲线。它的表面不仅保留了混凝土的本色，而且还保有模板的痕迹。图8-26所示为郎香教堂的独特外观，图8-27所示为郎香教堂的内部装饰图。

图8-26 郎香教堂外观

墙由石块砌成,白色粗糙的面层外加墙面都向里弯曲。墙面上有大大小小的方形和矩形的窗洞,这些洞有的内大而外小、有的内小而外大,再加上窗上镶嵌有色彩的玻璃,使教堂的光线产生特殊的气氛,给人一种神秘感。

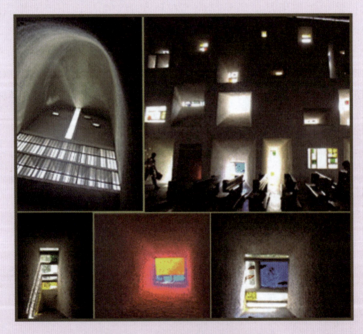

图8-27 郎香教堂的内部装饰图

案例点评:不加粉饰的白色粗糙墙面,与夸大的沉重的混凝土黑色屋顶构件冷酷地碰撞在一起,黑白两色的强烈反差对比,使整座建筑充满了一种摄人心魄的宗教力量。光透过嵌着五彩缤纷凹形窗户的玻璃照射进来,使得空间迷幻,让人犹如身处天堂之中!

4. 注意民族、地区和气候等条件

符合多数人的审美要求是室内设计的基本规律，但对于不同民族来说，由于生活习惯、文化传统和历史沿革不同，其审美要求也不同。

"水立方"和"鸟巢"参考了中国传统文化中"天圆地方"的设计思想，和谐统一地将这样的特性表现得淋漓尽致，很独特，有着深刻的文化底蕴。

图8-28所示为"水立方"外观图，采用蓝色、清澈透亮的膜材料，有着很强的视觉冲击力。图8-29所示为"鸟巢"外观图，采用中国民族所崇尚的红色，激情张扬、热烈奔放，形成互相对比的整体。

图8-28　"水立方"外观

图8-29　"鸟巢"外观

不同的地区，因受地理位置、气候条件等客观因素的影响，人们所普遍认可接受的色彩也有所不同。在农村，人们对纯粹的、能够产生鲜明对比的色彩情有独钟；而在城市，人们则更欣赏协调雅致的色彩。热带地区的人们比较喜欢强烈多变的色彩；而寒带地区的人们则偏爱柔和沉着的色彩。

对不同的气候条件，运用不同的色彩也可一定程度地改变环境气氛。在严寒的北方，人们希望温暖，室内墙壁、地板、家具、窗帘选用暖色装饰会有温暖的感觉；反之，南方气候炎热潮湿，采用青、绿、蓝色等冷色装饰居室，感觉上会比较凉爽些。

因此，在进行环境艺术设计时，既要掌握一般规律，又要了解不同民族、不同地理环境的特殊习惯和气候条件。

三、环境艺术设计中色彩的应用

色彩可以改变人们对已知空间的视觉认识，也可以在空间中发挥其独特的作用，因此，在进行室内空间设计时，我们应遵循一些基本原则。

(一)空间色彩的和谐统一

在进行环境设计时，首先，应确定色彩主色调，然后确定是使用同一色系、对比色系还是互补色系的色调。只有在主色调确定后，才能根据色系的不同来确定相应的辅助色调。主色调一般不宜采用大面积的鲜艳的颜色，辅助色调则可根据实际情况大胆选用小面积的较高明度或纯度的色彩，这样便可以起到画龙点睛的作用。

其次，环境色彩的均衡感也很重要，色彩的明暗和面积最能影响整体色彩的均衡感，一般来说，明度高的色彩在上、明度低的色彩在下容易获得色彩均衡。

总之，整体环境空间的色彩应该是上轻下重、淡妆浓饰，统一中有对比，和谐中有律动，稳重中又不乏变化。

(二)用色彩界定环境空间

1．色彩可以规划空间

以色彩来划分环境空间不同的功能区域既省时省力、经济快捷又效果明显。但是有一点应该注意，那就是各区域的色调一定要和环境空间整体的空间色彩，也就是主色调相协调。另外，应发挥不同色彩的情感倾向，辅助环境空间功能更好地实施。

2．色彩可以调整空间

通过色彩的冷暖特点可以使观者在视觉上产生一种错觉，从而改变空间大小和高度给人的感觉，也可以改变空间的整体氛围。例如，若想使狭窄的空间变得宽敞，应该使用明亮的冷色调，以加强视觉上的空间感。明度、纯度较高的色彩可以使空间变得更加明亮、活跃，而明度、纯度较低的色彩则会使空间显得幽静。

综上所述，色彩宛如变幻莫测的精灵，使环境空间设计变得有趣而又变化无穷。在环境空间设计中充分发挥色彩的功能特点，理性地运用色彩的感性倾向，往往能达到出其不意的效果，创造出和谐舒适的完美情境。

案例8—9

环境艺术设计中的色彩应用

设计说明：色彩在环境艺术设计中起着重要的作用。色彩设计要结合整体环境来进行，环境艺术设计各种物件之间要具有统一整体性。环境设计艺术应把握空间、形体、色彩以及虚实关系的整体性、功能组合关系及意境创造，并协调周围环境的关系。

设计内容：规划环境空间的色彩时，还应充分考虑空间使用人群的自身特点，空间活动和工作内容的不同及人群在空间内活动和使用时间长短等不同因素。一般来说，室内设计中的卧室色彩应以低纯度为主，客厅的色彩则要求明亮。下面是一个单身男青年的室内设计，图8-30所示为客厅效果图，图8-31所示为卧室设计图。

对于快餐厅空间的设计来说，由于来往人多，不适宜顾客长时间停留，空间设计时的色彩可选用纯度高、明亮的色彩。图8-32所示为麦当劳快餐厅的店面，图8-33所示为一个茶室的空间设计，由于经营性质的不同，所选用的色彩也各有不同。

案例点评：如图8-30和图8-31所示的设计考虑客户为单身男性，室内面积小，整体设计基调采用了清爽的蓝色。图8-30所示的客厅采用了大面积白色与小面积彩色相配合，图8-31所示的卧室采用的是各种各样的蓝色，在视觉上有增大空间的感觉，整个

室内空间在色彩的应用上统一、和谐。

图8-32所示的麦当劳快餐厅的店面采用红色,内部也采用鲜艳色彩,在这样的环境中,人们容易处于兴奋状态,用完餐后,不会停留太长时间,符合快餐店的要求。而对于图8-33所示的茶室空间设计,考虑到人们需要在一种温馨的氛围长时间地停留,空间设计的色彩需要柔和、静谧的暖色系,明度也不适宜太高。

图8-30　客厅设计图

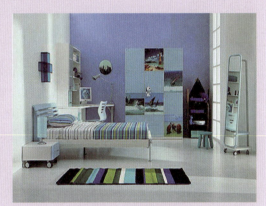

图8-31　卧室设计图

图8-32　麦当劳店面图

图8-33　茶室装修设计图

第四节　服装设计中的色彩

服装从其特有的角度,反映出了人类社会物质及精神文明进步、发展的面貌。

一、服装设计简述

服装设计是以服装为对象,运用恰当的设计语言,完成整个着装状态的创造过程。服装设计过程是根据设计对象的要求进行构思,并绘制出效果图、平面图,再根据图纸进行制作,达到完成设计的整个过程的目的。

服装色彩色是服装设计中最重要、最醒目的组成部分。色彩本无特定的感情内容,它可

通过人的感官在人脑中引起思想活动。人们的联想、习惯、审美意识等诸多因素，给色彩披上了感情的轻纱。火热的红、爽朗的黄、沉静的蓝、圣洁的白、平实的灰、坚硬的黑，服装的每一种色彩都有着丰富的情感表征，给人以丰富的内涵联想。

随着人类的发展，不同时代对服装色彩赋予不同的理解，它的产生就有着社会象征性、审美性和实用功能性的特点。色彩是服装设计的三要素的首位，对于设计者来说，色彩的搭配是最重要的。

二、服装设计与色彩

色彩本身不存在美丑，各种色都有其固有的美。服装设计配色时以色与色之间的协调，来体现美感。服装设计中进行色彩搭配时，要按一定的计划和秩序；相互搭配的色彩主次应分明。无论如何搭配，最终必须使其效果在心理和视觉上有和谐感。

下面，我们分别从明度配色、色相配色、纯度配色来分析服装中色彩之间的搭配组合所产生的效果。

(一)服装设计中的明度配色

不同明暗程度的色彩组合、配置在一起，更多的是注重色彩的明度调以及对比度。服装明度配色有三种配色形式及效果。高明度调的配色，形成一种优雅的明亮调子，如白、高明度淡黄、粉绿等色彩。低明度调的配色，形成偏深色的沉静调子，具有一种庄重、严肃、文雅而忧郁之感，青年人显得文静、内向而深沉，老年人则显得庄重、含蓄。中明度调的配色，形成一种含蓄庄重的风格，是青年人常用的配色原则，如用较高纯度的红色、蓝色搭配，可使穿着具有一种活泼的性格。

在运动服设计中，多用容易让人产生兴奋感的色彩。图8-34所示为Kappa中国官方商城的展示产品，此款Kappa男、女运动衫的设计就应用了高明度的色彩。男运动衫选用了湖蓝底色与小面积的黄色对比色搭配，女运动衫选用了红底与白边的搭配，让人感觉到精神兴奋，适合穿着这样的服装进行体育活动。

图8-34　Kappa运动衫设计

(二)服装设计中的色相配色

服装色彩的整体设计往往是以多色相配置而构成的。其配色的视觉效果首先以明度差和纯度差的适当变化为条件,将色相作为中心来看待的。色彩使用得越多,就越需要某种统一的要素。服装设计大多利用黑色和白色来塑造高贵的形象,也是永远流行的主要颜色,适合与许多色彩搭配。

(三)服装设计中的纯度配色

服装视觉的华丽与朴素等感觉都是由于服装色彩纯度上过强或过弱而形成的。当纯度差小,明度差接近时,服装色彩的视觉效果就越柔和,形象视认度差;当纯度差越大,明度差拉开时,服装色彩的视觉效果就越跳跃、明快。

在纯度配色中也不能忽视色相的作用。如增强了色彩的色相倾向,其纯度对比也就加强了,随之也增加了活泼、动态之感,使服装色彩情调有所加强或改变;若减弱,则效果与之相反。可见,纯度配色时,要充分运用好明度差、色相差、面积差之间的关系来控制服装色彩。

总之,服装色彩设计局部要有变化和对比,整体要统一和谐,要注意色彩明度、色相、纯度的对比关系;注意色彩与面积、形状、位置、聚散、虚实关系的统一性;注意色与色之间的呼应、穿插、重叠、主从关系的和谐性。

案例 8—10

服装设计中的色彩应用

设计说明:服装设计中的色彩表现受穿着者、穿着场合、制作面料等因素的影响。服装设计要充分注重色彩与面料、穿着者体态和肤色等客观物质基础。同样的色彩染在各种不同质地的面料上,呈现出的光泽会有所不同。如丝绸面料的色彩鲜艳,亮部与暗部色彩明暗浓淡给人的感觉差距较大,而丝绒面料的色彩浓淡差别就小。

设计内容:只有了解穿着者的体态、年龄、性别、职业、肤色等情况,才能在服装设计中更好地表现色彩,使穿着者在服装的映衬之下更显魅力。如体态较胖者,用深色系列;年龄偏大者用沉稳的色彩;肤色与色彩之间,用对比色能起到映衬的作用。

儿童喜爱鲜艳的颜色,随着年龄的不断增长,人们的色彩喜好逐渐向复色过渡,向黑色靠近。职业不同,服装色彩也不同,如高级知识分子比较喜爱复色、淡雅色、黑色等较成熟的色彩。

图 8-35~图 8-38 所示为服装设计手稿,只应用色彩就将整个人体勾勒清晰了。

案例点评:图 8-35 所示的作品选用了不同材质的紫色系列面料相搭配,凸显了服装的整体感。图 8-36 所示的作品则采用橙色与土黄色相搭配,把两种色彩各自的优点都凸显出来,整体设计和谐感强。图 8-37 和图 8-38 所示的作品,采用红色与白色及黑色背景的搭配,尽显女人的性感与成熟。

图8-35　服装设计手稿(设计：王丽)(一)

图8-36　服装设计手稿(设计：王丽)(二)

图8-37　服装设计手稿(设计：王丽)(三)

图8-38　服装设计手稿(设计：王丽)(四)

第五节 网页设计中的色彩

在信息技术飞速发展的今天,网络已成为人们生活中不可缺少的一部分,无论是在商业、工业还是政府部门中都早已普及开来,网页设计也日益被社会所关注。

一、网页设计简述

网页设计是设计者依照设计目的和要求自觉地对网页的构成元素进行艺术规划的创造性思维活动,是设计艺术的重要组成部分。它不仅是关于网页版式编排的技能,还是艺术与技术的高度统一。

网页设计的任务是指网站表现的主题和实现的功能。站点的性质不同,设计的任务也不同。从形式上,可以将站点分为三类。第一类是资讯类站点。如雅虎、新浪、网易等门户网站,这类网站访问量较大,需注意网页设计页面的分割、结构的合理、页面的优化、界面的亲和等问题。第二类是资讯和形象相结合的网站。如国际知名大公司、政府机关、事业单位等网站,设计要求较高,需要突出企业、单位的形象。第三类是形象类网站。如中小型的公司或单位、个人主页等小网站,功能简单,主要任务是突出企业形象。

二、网页设计中的色彩及应用

网页设计包括风格定位、版面编排、色彩处理、浏览方式、链接功能等,其中色彩设计有着举足轻重的作用。网页页面是由具有各种有联系的色彩而组成的一个整体,确定网站的主色相非常重要,主色相主要用于网站的标志、标题、主菜单和主色块,给人以整体统一的感觉。确定主色相后,再根据网站内容及效果考虑其他色彩与主色相的关系,增强网页的表现力。

网页的色彩是树立网站形象的关键之一,每个网站的用色必须要有自己独特的风格,个性鲜明,可使浏览者印象强烈。图8-39所示为肯德基的网页设计,整体运用标志中的红色,色彩鲜艳,给人很强的视觉冲击力。

图8-39 肯德基网页设计

案例8-11

网页设计中色彩的应用

(一)网页设计中色彩的色相应用

设计说明:两色越接近,对比效果越柔和;越接近补色,对比效果越强烈。对比色可以突出重点,产生强烈的视觉效果,合理使用对比色能够使网站特色鲜明、重点突出。单一色彩的网站设计,可通过调整色彩的饱和度和透明度产生变化,弥补同色调页面的单调感。

设计内容:图8-40所示为Kappa中国网站首页设计,采用了红、绿、蓝及灰色。

图8-40　Kappa中国官方网站首页

案例点评:代表不同功能的红、绿色与蓝色色块散落在灰色为底的页面上,功能区分明显,整体页面鲜艳、活泼,视觉效果强。

(二)网页设计中色彩的明度应用

设计说明:在网页设计中,色彩的明度变化主要体现在页面的背景与主体内容的明度差别中。如果网页背景色的明度低,可搭配高明度的文字,以深色背景衬托浅色内容。色彩的明度接近,会影响浏览的效果;色彩的明度变化太大,屏幕亮度反差强,也不利于浏览。

设计内容:图8-41所示为IBM中国首页,其网页设计就应用了色彩的明度变化。

第八章　色彩构成在设计中的应用

图8-41　IBM中国官方网站首页

案例点评：IBM中国网站的网页以深蓝色不同明度的变化进行设计，既突出了重点内容，又让人感觉页面整体和谐。

(三)网页设计中的色彩的纯度应用

设计说明：纯度的对比使得各种纯色产生鲜明的色彩效果，很容易给人带来视觉与心理的满足。纯度高的颜色特性相互辉映、相互交融，可使得整个页面环境渲染得鲜亮。

设计内容：图8-42所示为韩国网页模板，图中应用了色彩的纯度对比手法。

图8-42　韩国网页模板

225

案例点评：通过紫色的纯度改变，衬托出了紫色色彩的艳丽，整个页面看起来协调。

(四)网页设计中色彩的互补色应用

设计说明：互补色的应用使得色彩感觉更鲜明、纯度增加。把色性完全相反的色彩搭配在同一个页面里应用，色彩产生的视觉效果会更强烈。

设计内容：图8-43所示为Guideposts(路标)的页面设计就是采用的互补色对比。

图8-43　Guideposts网站首页

案例点评：该网站页面，采用了蓝色与橙色，色彩对比强色，画面和谐。

(五)网页设计中色彩的冷暖感应用

设计说明：根据主页内容的需要，可采用不同的主色调。暖色调的运用，可使主页呈现温馨、和煦、热情的氛围；冷色调的运用，可使主页呈现宁静、清凉、高雅的氛围。选择色调要和网页的内涵相关联，如用暖调的粉色可体现女性网站的柔美性。

设计内容：图8-44所示为"味全"公司网站首页，采用了暖色调色彩。

案例点评：采用橘黄色与红色两种暖色调，很容易引起人们的食欲，符合公司的性质。

图8-44　"味全"公司网站首页

第八章 色彩构成在设计中的应用

网站的首页色彩设计

网站的首页设计使用彩色还是非彩色好？据研究表明：彩色的记忆效果是黑白的3.5倍，在一般情况下，彩色页面较完全黑白页面更加吸引人。通常，网页设计时，主要内容文字用非彩色，边框、背景、图片用彩色。这样页面的整体不单调，浏览主要内容时也不会眼花。

黑白是最基本和最简单的搭配，白底黑字、黑底白字都非常清晰明了。灰色可以和任何彩色搭配，也可以帮助两种对立的色彩和谐过渡。

图8-45所示为CHANEL的网站首页，直接使用黑、白、灰色进行设计，简洁、有层次，显示出了CHANEL品牌的高贵与时尚。

图8-45　CHANEL网站首页

通过本章的学习，我们简要了解了视觉传达设计、产品设计、环境设计、服装设计以及网页设计的概念；学习了色彩在视觉传达设计、产品设计、环境设计、服装设计以及网页设计中的作用和功能，并结合设计实例体会到色彩在专业设计中的一些应用方法和原则。当然，设计是一个需要不断探索和实践的过程，只有针对自己所在的专业，结合所学色彩的各种知识来进行设计实践，才能设计出优秀的作品。

思考与练习

1. 结合实际生活中的招贴、宣传册、标志等设计作品，思考在视觉传达设计中如何应用色彩知识？
2. 找寻一个生活中常见的产品，结合产品的色彩、材料、外形等特点，思考该产品设计中色彩起到了哪些功能？
3. 选择两个不同功能的环境设计，如一个茶叶专卖店与一个快餐专卖店，分析其室内设计中的色彩应用是否合理。
4. 选一套优秀的服装设计作品，分析其色彩应用特点。
5. 简述色彩在网页设计中的作用。

1. 基础训练之一
运用所学色彩的应用知识，设计一个标志，设计主题自定，画面大小不限制。
2. 基础训练之二
运用已有的色彩知识，绘制产品设计、环境设计或者服装设计效果图一张。
3. 基础训练之三
配合色彩的应用，设计一张个人主页。

附录

优秀手绘作品

附图1　明度渐变(一)

附图2　明度渐变(二)

附录　优秀手绘作品

附图3　明度渐变（三）

附图4　明度渐变（四）

附图5　明度渐变(五)

附图6　明度渐变(六)

附图7　明度渐变(七)

附图8　明度渐变(八)

附图9　明度渐变(九)

附图10　空间混合

附图11　低纯度对比

附图12　暖色冷色对比

附图13　高明度调和

附图14　互补色对比

附图15　无彩色对比

附图16　有彩色与无彩色对比(一)

附图17　有彩色与无彩色对比(二)

附图18　视觉肌理(一)

附录　优秀手绘作品

附图19　视觉肌理(二)

附图20　触觉肌理

参 考 文 献

[1] [德]哈拉尔德·布拉尔姆. 色彩的魔力[M]. 陈兆译. 合肥：安徽人民出版社，2003.
[2] 曹志强. 色彩构成[M]. 长沙：湖南美术出版社，2003.
[3] 崔唯. 当代欧洲色彩艺术设计[M]. 福州：福建美术出版社，2004.
[4] [德]爱娃·海勒. 色彩的性格[M]. 北京：中央编译出版社，2004.
[5] 林伟. 色彩构成及应用[M]. 长沙：湖南大学出版社，2004.
[6] 陈天容. 色彩构成[M]. 武汉：湖北美术出版社，2004.
[7] 黄英杰. 构成艺术[M]. 上海：同济大学出版社，2004.
[8] 张玉祥. 造型设计基础——色彩构成[M]. 北京：中国轻工业出版社，2005.
[9] [日]小林重顺. 色彩心理探析[M]. 北京：人民美术出版社，2005.
[10] 张梅，梁军，卢岩. 新设计色彩[M]. 北京：化学工业出版社，2005.
[11] [美]Kevin N. Otto，Kristin L. Wood. 产品设计[M]. 北京：电子工业出版社，2005.
[12] 黎芳. 网页设计与配色实例分析[M]. 北京：兵器工业出版社，2006.
[13] 尚刚. 中国工艺美术史新编[M]. 北京：高等教育出版社，2007.
[14] 邹艳红. 色彩构成教程[M]. 重庆：西南师范大学出版社，2007.

推荐网站

1. 昵图网：www.nipic.com.
2. 设计在线：www.dolcn.com.
3. www.hi-id.com.
4. 百度图片网.